말을 거는 건축

말을 거는 건축

3명의 건축가와 떠나는
한국 현대 건축 기행

정태종

안대환

엄준식

한겨레출판

한국 도시 곳곳에는 보석이 숨어 있다. 세계적인 건축가의 현대 건축, 한국 건축가들의 뛰어난 건축 그리고 정체성이 분명한 소규모 건축이 바로 그것이다. 그래서인지 요즘 도시를 거닐다가 발길을 멈추는 일이 많아졌다. 눈에 들어온 건물을 한동안 바라보다 가까이 다가가서 이리저리 살펴본다. 혼자 감탄하면서 사진을 찍고 메모를 하고 집으로 돌아와서 관련 자료를 찾아본다. 누가 설계했는지, 공간 구성은 어떤지, 주변 평가는 어떤지…. 이런 경험을 몇 번 하고 나니 언제부터인가 보물섬을 탐사하듯 골목을 기웃거리는 버릇이 생겼다.

오늘날 도시 풍경은 오랜 시간 쌓아 올린 다양한 건축의 결과이

다. 한국의 도시는 마을과 가옥 중심의 조선 시대 전통 건축, 적산 가옥으로 대표되는 일제 강점기 건축 그리고 이들과 구분되는 서양 근현대 건축으로 가득하다. 이 외에도 다양한 사조의 건축이나 경제 개발 시기를 반영하는 부동산 가치 중심의 건물도 많다. 이 중 다수가 서양식 현대 건축인 이유는 사회 다른 분야와 마찬가지로 '이식된 근대화' 때문일 것이다.

한국의 도시는 전통과 현대가 공존한다. 경복궁과 남대문 같은 전통 건축이 건재하고 동대문 디자인플라자DDP나 리움Leeum 미술관처럼 세계적인 건축가들의 현대적 작품이 공존한다. 최근에는 새로운 지식과 감각으로 무장한 젊은 건축가의 활약이 돋보인다. 우리의 도시 건축이 갈수록 풍요로워지고 있는 것이다. 반면, 안타까운 점도 있다. 많은 사람이 화려한 건물에 눈을 빼앗긴 나머지 자기 목소리를 내는 작은 건축에는 귀 기울이지 않는다. 그러다 보니 젊은 건축가들은 자신이 추구하는 가치를 위해 희생을 감수한다. 이들의 개성과 열정이 우리 도시를 빛나게 하려면 어떻게 해야 할까? 『말을 거는 건축』은 이런 질문에서 시작했다.

이 책은 도시 속 숨은 보석 찾기이자 이들에 대한 애정 어린 헌사이다. 여기 카멜레온처럼 독특한 개성을 뽐내면서도 환경과 조화를 이루는 30개의 건축물을 소개한다. 이를 위해 3명의 건축 전문가가 의기투합했다. 우리는 각자의 건축관, 서로 다른 시선과 해석으로 이들 작품을 들여다볼 것이다.

1장 '공간에 시간을 그리다'는 건축의 역사와 현재성을 탐구하는 건축에 대해 살펴본다. 리모델링, 전통 건축과의 관계, 기존 맥락과의 연계 등 시간과 공간의 상호작용을 고심하는 건축을 담았다. 한국 전통 건축과 현대 양식으로 지어진 기념관 등을 돌아보면서 시간을 가로지르는 건축 이야기에 귀 기울여보자.

2장 '모두의 삶을 담다'는 삶의 조건으로서 주거 공간에 대한 고민을 풀어낸 작품들을 살펴본다. 현대인들은 각자의 방이 있다. 그 안에서 고독을 즐기거나 함께 식탁에 둘러앉아 이야기를 나눈다. 마당이 있다면 친구들을 초대할 수 있고 이웃이 있다면 문을 열고 나가 그들과 소통할 수 있다. 이처럼 집은 관계가 시작되는 공간이다. 단독 주택에서 다세대 주택, 근린 생활 시설까지 다양한 건축을 돌아보면서 작은 방 하나, 계단 한 층에도 빛과 바람과 자연을 담으려는 건축가의 고민을 함께 느껴보자.

3장 '주변과 경계를 공유하다'는 건축과 건축 사이, 건축과 도시 사이에 놓인, 그래서 어디에도 속하지 못하는 '사이 공간'에 관한 이야기이다. 눈에 잘 띄지 않는 소외된 공간을 젊은 건축가들이 새롭게 단장했다. 이들은 도시와 자연, 건축과 건축의 경계를 낮추어 지금껏 가려졌던 풍경을 드러낸다. 세상 모든 일을 옳고 그름으로 재단할 수 없듯이, 우리가 살아가는 공간도 애매함과 모호함으로 가득하다. 그 안에 감추어진 원석이 건축가들에 의해 보석으로 재탄생하는 장면을 목격할 수 있다.

4장 '새로운 관계를 만들다'는 건축과 자연의 소통을 실현한 건축을 소개한다. 건축에서 환경은 중요한 영감적 요소이다. 그래서 건축가들은 설계 초기부터 환경 분석과 관계 설정을 고민한다. 파도의 소곤거림을 담은 건축, 나무를 배려하는 공간 활용 건축, 자연의 품에 안긴 행복한 건축 등 여기 소개된 것들이 이런 과정을 거쳐 태어났다. 인간의 건축이 어떻게 자연과 이웃이 되는지, 비워진 공간과 건축이 어떻게 서로를 빛나게 하는지, 그 비밀을 들여다보자.

5장 '다양한 개성을 새기다'는 건축의 형태와 구조를 말한다. 건물의 첫인상은 빠르고 강렬하게 우리를 사로잡는다. 형태와 공간을 별개로 놓는 현대 건축도 여기서 자유롭지 못하다. 인간은 기본적으로 시각적 정보에 의존하기 때문이다. 현실적 제약과 이상적 미학이 빚어낸 건축은 어쨌든 하나의 형태로 존재할 수밖에 없다. 이 장에는 구조물로서의 건축에 대한 고민이 담겨 있다. 최첨단 현대 건축이나 작가주의 건축 양식은 아니지만 나름대로 신선하고 독창적인 건축들을 살펴본다.

6장 '공간으로 사회를 배우다'는 사람과 사람이 만나고 모여서 새로운 공간이 만들어지는 건축에 관해 이야기한다. 사람은 자기가 생각하는 것보다 훨씬 많은 사람과 여러 가지 방법으로 소통한다. 그렇기에 건축에서 사람과 사람이 부딪히고 만나는 공간이 중요하다. 우리가 의도를 갖고 계획적으로, 혹은 아무 생각 없이 머무는 공간이 우리 삶에 영향을 미친다. 건축에는 다양한 사회적 공간에

대한 관점이 필요하다. 그런 의미에서 한 시대의 건축은 당대의 가치관을 대변하는 작업이다. 그런 건축을 하나씩 살펴보고자 한다.

여기 등장하는 작품들의 가치를 올바로 소개하는 데에 한계가 있을 수 있다. 각자의 전공과 관점에 따른 만큼 경주마처럼 좁은 시야에 갇혔을지도 모른다. 부디 독자들의 시선이 더해져 더욱 풍부한 이야깃거리가 탄생하기를 기대한다. 그리하여 사회와 건축에 대한 넓은 시야가 형성되고 그 안에서 새롭게 우리 건축의 진가가 드러나기를 바란다.

30개의 건축을 답사하고 각자의 생각을 글로 엮는 동안, 안토닌 드보르자크의 피아노 트리오 작품 번호 90 둠키Dumky와 재즈 연주가 찰리 파커의 '잼 세션Jam Session, 1952'을 자주 들었다.

평소에도 좋아하지만 이번 책을 만드는 동안 특히 그랬다. 찰리 파커의 재즈처럼 각자 자유롭게 의견을 내면서도 피아노 트리오처럼 선율과 화음을 주고받으며 적절한 관계를 유지해야 한다는 생각이 은연중 강박관념처럼 따라다닌 것이 아닌가 싶다. 건축 설계가 혼자 하는 작업이 아닌 것처럼 건축을 바라보는 작업도 혼자보다는 여럿이 하는 것이 좋다. 함께 자료를 찾고 기꺼이 답사에 동행하고 새로운 관점을 제공해준 많은 분께, 우리의 단편적인 생각을 엮어서 책으로 나오게 해준 한겨레출판에 감사드린다.

_정태종

차례

1

공간에 시간을 그리다

2

모두의 삶을 담다

3

주변과 경계를 공유하다

4

새로운 관계를 만들다

5

다양한 개성을 새기다

6

공간으로 사회를 배우다

1

공간에 시간을 그리다

하도하도
두 개의 돌집

지랩 Z_Lab

"우리는 달에 가기로 했습니다.
 그것이 쉬워서가 아니라
 어렵기에 이렇게 결정한 것입니다."

-존 F. 케네디

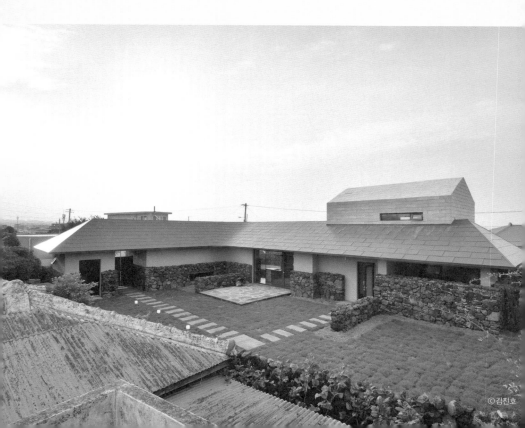

©김진호

정
태
종

썩 잘 어울리는 동거

제주의 돌집은 특별하다. 마을 입구에서 시작되는 낮은 돌담, 좁은 골목을 휘돌아가는 돌담을 타고앉은 제주 돌집, 현무암과 흙으로 지은 가옥의 완만한 둥근 지붕은 제주의 삶을 보여주는 풍경이다.

'하도하도'는 세월을 비껴간 듯 과거의 모습을 그대로 간직한 집을, 단단한 외부의 전통은 유지하면서 내부는 편리한 현대식 공간으로 재구성했다. 모든 리모델링은 어떻게 과거의 삶과 문화를 유지하면서 새로운 건축물로 바꿀 것인가 하는 고민에서 출발한다. 남길 것과 바꿀 것, 새롭게 더할 것 등을 정해야 하고 기능성을 살리면서 기존 분위기와 장소성을 유지할 방법을 찾아야 한다. 이를

위해서는 매우 섬세하게 리모델링 범위를 결정하는 것이 중요하다.

건축에서 장소성과 지역성을 살리는 요소로 많이 쓰이는 것이 바로 그 지역에서 생산되는 돌이다. 제주의 돌담과 돌집은 다른 곳에서 보기 어려운 것으로 지역성을 강하게 드러낸다. 화산 지역에서만 볼 수 있는 현무암은 다른 재료로 치환하기도 어렵다. 다만 지붕에 얹은 볏짚은 우리나라 전역에서 쓰이는 재료로 지역성이 약해 변화에 덜 민감하다. 그러므로 돌담과 외벽 재료와 형태를 유지하면서 지붕을 바꾸는 식의 리모델링은 적절하다. 시각적으로 위화감이 덜하고 유지 보수에도 좋다.

'하도하도'는 전통 가옥을 리모델링한 건물이다. 그런데 우리가 보통 아는 리모델링과는 설계에서 몇 가지 차이가 있다. 가장 눈에 띄는 것은 새로운 공간을 더하면서 기존 재료의 질감을 그대로 살렸다는 점이다. 하도하도 1929는 기존 슬레이트 지붕의 느낌을 살렸으며, 하도하도 3200의 지붕은 재료의 연속성을 확보하면서 새로운 공간이 자연스레 자리하게 했다. 보통 기역 자 형태의 돌집에 수평으로 별채를 증축하는데, 이 경우는 2층 공간을 기존 돌집 위에 얹었다. 그 결과 안마당은 예전처럼 넓게 사용할 수 있으면서도 별채는 2층 다락이라는 낭만적인

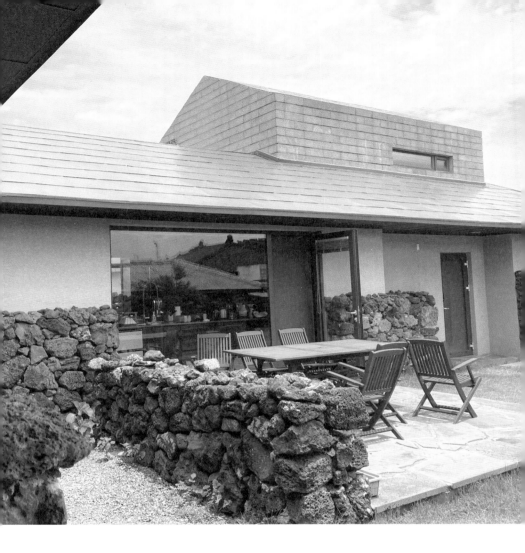

공간으로 대체했다. 수평적인 확장 대신 수직적인 변화를 선택함으
로써 새로운 공간적 체험이 가능해진 것이다.

　이 건축을 보면서 그동안 제주를 육지의 일부로 여겨온 내 생각

이 틀렸음을 알게 되었다. 오히려 기존의 돌집 지붕 한쪽에 올라선 현대식 공간처럼, 육지의 건축이 제주의 전통에 신세 지고 있음을 깨달았다. '하도하도'의 두 공간 합치기 전략은 필요한 공간을 추가로 확보하면서도 기존에 있던 마당 같은 요소를 희생시키지 않았다. 그러면서 마치 어깨 위에 앉은 고양이처럼 오래됨과 새로움이라는 이질적 요소를 단단하게 결합시켰다. 그야말로 전통과 현대의 동거이다. 한번 주인 어깨 위에 올라탄 제주 고양이는 웬만하면 떨어지지 않을 듯하다.

빈티지 제주

안
대
환

제주 사람들은 외지인을 '육지 사람'으로 부를 만큼 자의식이 강하다. 건축의 성격도 독특해서, 전통 가옥은 안거리와 밖거리(안채와 바깥채를 이르는 제주 말, 실제 주민들이 쓰는 말과는 약간의 차이가 있다)가 기본이 된다. 제주 전통 초가의 경우는 일반적인 한옥 개념에 잘 들어맞지 않고 고유의 '빈티지함'을 물씬 풍긴다. 그렇다면 이때의 '빈티지vintage'란 어떤 의미일까? 우리는 보통 이 말을 현대적 관점에서 사용한다. 즉, 과거의 장소성과 스타일을 유지하면서도 오늘날까지 매력을 풍기는 지속 가능한 디자인을 가리킨다. 그런 의미에서 '빈티지'는 시간을 담아내는 틀이다. 나아가 사람들은 '빈티지'라는 감각으로 과거와 현재는 물론 미래까지도

내다보는 것이다.

하도하도 3200번지와 1929번지, 두 개의 돌집은 출처
가 명확한 빈티지 스타일을 과감하게 드러내면서도 미래
지향적인 디자인을 담아냈다. 두 집 모두 벽체와 지붕의
전통적 형태를 살리면서 새롭게 추가된 공간을 이질감 없
이 연결하고 있다. 자연 풍경과 잘 어우러지면서 이웃집
들 사이에서도 특별히 도드라지지 않지만 눈여겨보면 그
독창성을 충분히 인식할 수 있다. 이는 하도하도의 빈티
지 스타일이 시간의 흐름과 더불어 마을과 땅에 기반한다
는 것을 보여준다.

하도하도의 두 돌집은 주변과는 물론 서로 간에도 잘
어우러진다. 1929와 3200은 비슷하면서도 각자 빈티지
의 결이 다르다. 1929는 내부에도 과거의 흔적이 남아 있
으나 3200의 내부는 현대적인 디자인으로 채워져 있다.
놀라운 것은 이 두 돌집이 각각 다른 건축 집단에 의해 만
들어졌다는 점이다. 앞서 미국 대통령 케네디의 말처럼
'달에 가는 일'만큼은 아니겠지만 진행 과정이 쉽지 않았
음을 알 수 있다. 그럼에도, 결과적으로 서로의 개성을 살
리면서도 상생하는 작업이 되었다. 어쩌면 현대성에 대한
고민을 함께하면서 더 나은 결과물을 내놓을 수 있었는지
도 모르겠다.

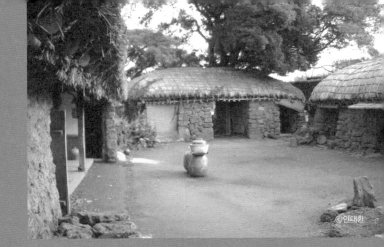

제주 성읍마을의 전통 초가.

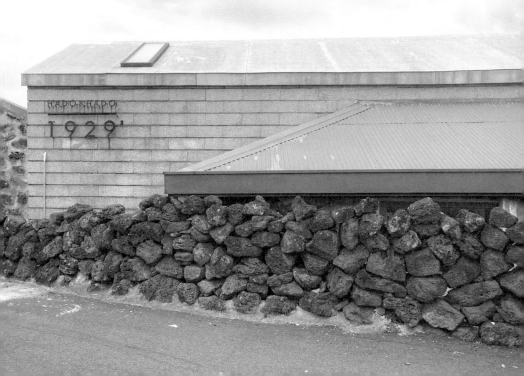

제주 성읍마을에 가면 제주 전통 초가를 볼 수 있다. 마을 전체가 국가 민속 문화재로 지정될 만큼 전통 가옥들이 즐비하다. 이들 초가는 육지와 여러 면에서 구분된다. 많은 사람이 알다시피 제주 전통 초가는 벽체 재료로 현무암을 쓴다. 억새로 꼬아 만든 초가지붕은 육지와 달리 지붕을 수평으로 가로지르는 용마루가 없다. 하도하도의 돌집도 용마루가 없이 매끈하게 만들어져 이러한 지역색이 잘 드러난다.

　　이처럼 하도하도의 돌집들은 성읍마을 가옥들에서 느껴지는 지역 전통과 현대성을 모두 보여준다. 서귀포시 대정읍에 있는 '제주 추사관'에서도 이런 경험을 할 수 있다. 추사 김정희의 유배지에 지어진 이 건물은 제주 전통 초가와 〈세한도〉를 모티브로 설계되었다. 이곳에 서면 제주 고유의 가치는 물론 재해석된 전통을 고스란히 느낄 수 있다. 이러한 느낌이 바로 하도하도의 두 돌집과 연결되는 지점이다. 둘 다 과거에서 미래로 이어지는 시간성을 테마로 하기 때문이다. 다만 하도하도의 돌집에는 추사관에서 찾아볼 수 없는 게 있다. 바로 '빈티지'함이다. 돌집은 과거에서 미래로 이어지는 시간성을 담아내면서 한편 이름 없는 평범한 사람들의 삶이 빚어낸 빈티지 감성까지 느낄 수 있게 하니 그 가치가 매우 높다.

옛 기억과 새로운 풍경

엄준식

조선 시대 중죄인의 유배지였던 제주는 오늘날 사람들이 즐겨 찾는 관광지가 되었다. 예나 지금이나 자연은 그대로인데 시간이 지나면서 장소적 의미만 바뀐 것이다. 이러한 장소성은 공간의 규모와 관계없이 생성된다. 특정 건물이나 도시에서도 우리는 특별한 의미를 읽는다. 하도하도 프로젝트는 기존 건축물의 재해석을 통해 새롭게 장소성을 부여했다는 점에서 의미가 있다.

리모델링과 신축을 주제로 1929와 3200, 두 개의 프로젝트를 팀별로 각각 진행했다는 점도 흥미롭다. 한 팀은 기존 건축물을 활용하고 다른 팀은 주변과 어우러지면서 옛 기억을 고스란히 담아낼 건물을 신축했다. 방식은 다르나 두 프로젝트의 목적은 같았다. 노

후 건축물을 재생하고 장소에 새로운 의미를 부여하는 것이다.

기존 건축물을 적극적으로 활용하는 방식은 최근 카페나 사무실 등의 디자인에 많이 쓰인다. 이러한 방법은 옛 흔적의 일부 또는 전체를 보여줌으로써 사용자들이 간접적으로 과거를 경험하게 한다. 여기에 상상력을 발휘해 의외성을 덧붙이면 감성을 자극할 수 있다. 예를 들어, 과거 쌀 보관 창고로 쓰이던 건물을 당시 모습 그대로 카페로 개조한다면 색다른 경험을 제공할 수 있을 것이다.

과거의 기억을 담되, 건물은 새로 짓는 방법도 있다. 소극적인 재생법이라고 할 수 있는 이 방식은 기존 건물을 쓸 수 없을 때, 즉 대지만 남아 있을 때 적용할 수 있다. 이때는 새로 짓는 건물에 과거의 기억을 투영한다. 다소 인위적이긴 하지만 새로운 공간이 과거와 현재를 연결한다는 해석학적 의미를 부여할 수 있다. 하도하도 프로젝트도 그렇다.

제주의 아름다운 바다와 근접한 이곳은 주변에 비해 다소 지대가 높다. 덕분에 정면으로 남해와 마주하여 조망권을 확보할 수 있었다. 또한 여느 돌담집이 그렇듯 뒷문을 달아, 외부 시선을 차단함과 동시에 방문객이 그 문을 통해 자연스레 마당으로 진입하게 함으로써 공간적 개방감을 느끼게 했다. 마당은 사람들이 모이는 장소이면서 집 내부를 더 은밀하게 하는 이중적 성격의 공간이다. 또한 담과 기단부(터보다 높이 쌓아 단이 되는 부분)에 사용한 마감 재료들조차도 주변 가옥들과 최대한 비슷하게 하여 신축 건물이나 이

웃과 어색하지 않고 통일감 있게 어울려 보인다.

　　최근 건축 및 도시 재생에 대중매체가 주목하면서 리모델링에 관한 대중적 관심도 늘고 있다. 이러한 현상은 단지 사람들이 새로운 것에 끌리기 때문만은 아닐 것이다. 어떤 공간에 들어서면 향수에 사로잡힌다. 이전에 와본 적이 없다 하더라도 말이다. 어찌 보면 장소가 불러일으키는 과거의 기억은 실제 경험과 무관한 듯 보인다. 하도하도에 들어서면 느껴지는 낯선 감정도 그렇다.

©김진호

성북동 주택

아틀리에 리옹 서울 Ateliers Lion Seoul

"건축은 꿈에 속한다. 인생은 꿈이다.
예술은 이처럼 꿈속의 환상이다.
환상이야말로 우리들의 진리이다."

-지오 폰티 이탈리아 건축가

위치에 따라 시대가 변하다

김광섭의 시 「성북동 비둘기」는 중·고등학교 교과서에 실릴 만큼 유명하다. 1968년 발표된 이 작품은 급격한 산업화로 자연이 파괴되고 도시가 삭막해지는 모습을 비둘기의 삶에 비유하여 우의적으로 표현한다. 특히 성북동에 새로 주거지가 들어서면서 원래 그곳에 살던 비둘기들이 보금자리를 잃었다는 구절이 당시 도시 개발 상황을 상징적으로 보여준다. 밀려드는 인구와 무분별한 개발로 서울 주변 녹지가 심각하게 훼손되어 가던 시절이었다.

이 시의 배경인 서울 성북동城北洞은 '한양 도성 북쪽에 있는 마을'이란 뜻으로 한때는 아름다운 자연을 뽐내던 곳이었다. 이러한 세

월의 흔적을 고스란히 담은 채 오늘날 성북동은 과거와 현재가 공존하는 장소로 다양한 계층의 사람들이 살아가고 있다. 최근 이곳에 주변 풍경과 제법 어울리는 건축물이 들어섰다.

북악산 자락 아래 대로변에서 한 블록 떨어진 골목에 있는 이 집은 빽빽하게 대지를 메운 주변 건축물들과 달리 경계로부터 한 발짝 뒤로 물러나 낮게 깔린 듯이 앉혀져 있다. 오래된 한옥과 현대식 건물의 공존이 마치 성북동의 도시 이미지를 함축적으로 보여주는 듯하다. 어찌 보면, 주변 풍경을 압도하기보다는 스스로 배경이 되기 위해 지어진 건축물 같다. 과거와 현재가 어설프게 뒤섞인 건축이 아니다. 한옥과 현대 건축이 각자 존재하면서 한 대지에서 만났을 뿐이다. 형식은 다르지만 힘겨루기 없이 잘 어울리는 한 쌍처럼 공존하는데, 비슷한 형식으로 조합했다면 오히려 개성 없어 보였을 듯싶다.

인상 깊은 것은 회색 기와와 같은 색으로 세워진 입면 벽 그리고 건물의 골격을 이루는 따뜻한 목재의 조합이다. 현대 건축의 입면과 전통적 내부 공간이 한눈에 들어오는 듯하다. 집 안으로 들어가면 중앙 정원(중정)이 나오는데, 나무 한 그루가 서 있을 뿐 화려한 조경이나 식재가 없다. 여기에는 이유가 있다. 중정은 과거와 현재를 이어주는 공간이면서 소통의 장소이기도 하다. 그렇기에 비워야만 그 가치가 빛을 발한다.

집이 유도하는 '시선'에도 주목해볼 만하다. 한옥 안으로 들어서

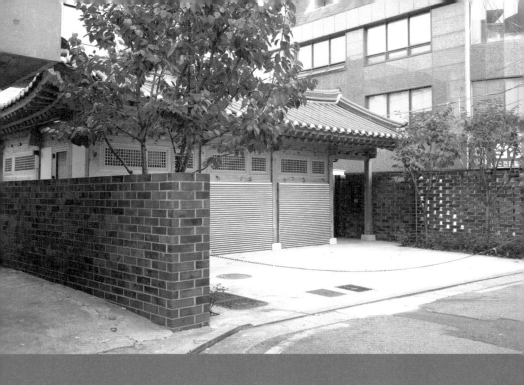
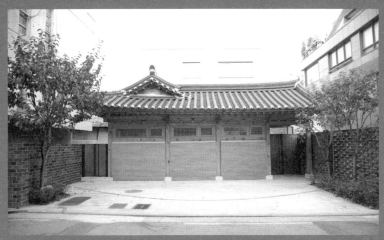

면 자연스레 눈길이 현대식 건물로 향하고, 반대로 현대식 건물에서는 한옥이 바로 보인다. 이를 통해 거주자는 자신이 있는 장소에 따라 시간이 달라지는 듯한 독특한 경험을 할 수 있다.

가달가옥嘉達家屋이라 불리는 집

안
대
환

지오 폰티의 말처럼 건축은 한 사람의 인생과 꿈과 환상을 반영한다. 그런 의미에서 성북동 주택은 한국 사람이라면 누구나 가지고 있을 법한 꿈, 즉 과거와 현재를 모두 경험하고자 하는 욕망을 대변하고 있다. 실제로 이 집에서 두 욕망이 '회색의 감각'으로 연결되어 있음을 느낄 수 있다. 이 집 이름이 '가달가옥嘉達家屋', 즉 '아름답게 통하는 집'인 까닭도 여기에 있다. 여기서 말하는 '통함'은 다음처럼 여러 측면으로 해석할 수 있다.

첫째로, 성북동 주택은 전통과 현대가 아름답게 소통한다. 전통 건축과 현대 건축이 한 공간에서 어울리게끔 설계하기란 참으로 어렵다. 전통과 현대성에 대해 각자 선입견이 있기 때문이다. 전

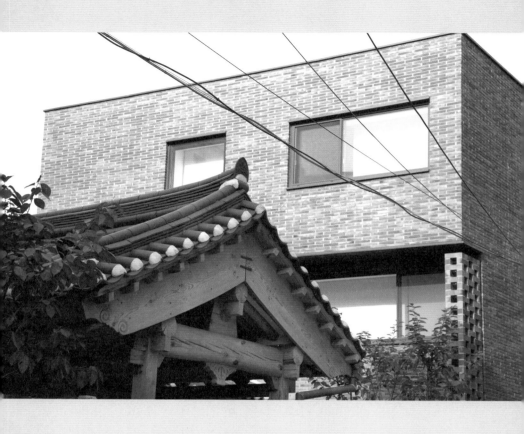

문가들도 마찬가지여서 서로 공감대를 형성하기가 어렵다. 그렇기에 한 공간에서 두 개의 서로 다른 건축을 실현하는 일은 로망일 수밖에 없다. 그런데 가달가옥의 두 건물은 묘하게 잘 어울린다. 특히 한옥 지붕과 현대식 건물의 벽체 등이 낮은 채도의 회색 질감으로 이어져 마치 한 건물인 듯 보인다.

　둘째는 '분위기의 소통'이다. 전통 한옥은 가운데 비어 있는 공간인 마당이 있다. 그곳에 들어서면 시야가 트여 누가 어디서 무엇을 하는지 짐작할 수 있다. 분위기와 느낌으로 소통한다는 점은 한옥의 장점 중 하나이다. 게다가 이러한 소통은 창을 열거나 닫아서 여러 수준으로 조정할 수 있다. 가달가옥은 이러한 전통 건축의 소통 방식을 새롭게 해석한다. 큰길에서 보면 막힌 느낌이지만 안으로 들어서면 마당을 중심으로 커다란 창들이 에워싸고 있다. 전통(한옥)과 현대(양옥)가 창문을 통해 소통하는 것이다. 다만 한옥은 살이 있는 세살문이고 양옥은 통창으로 하여 소통 수준을 다르게 계획했음을 알 수 있다. 창문과 중정을 사용하여 한옥에서 양옥을 보는 느낌과 양옥에서 한옥을 보는 느낌이 이어지면서도 미묘한 차이를 느끼도록 만들었다.

　한옥은 각 영역이 아름답게 트인 구조로, 개구부(開口部, 벽 없이 열린 부분)가 자연스럽게 공간을 연결한다. 또한 전체적으로 회색의 색감이 이어지면서 두 건물을 아름답게 하나로 이어준다. 색채에서 소통의 분위기까지, 속된 말로 '깔맞춤'한 느낌이 든다.

가달가옥은 소통과 융합, 문화의 다양성과 공존의 미학을 보여준다. 오늘날 시대 정신은 서로 다른 문화 간 소통과 어우러짐을 요구한다. 이는 다양한 건축적 시도를 통해 실현될 수 있다. 가달가옥은 이질적 문화의 공존 가능성을 보여준 모범적인 시도이다. 한 집에서 공존하는 두 개의 문화가 오랜 시간 자연스럽게 유지되기를 바란다.

우리가 조금만 노력한다면 건축에서 이러한 사례를 찾기란 어렵지 않다. 익히 아는 건축에서도 이미 실현되어 있으나, 너무 당연하게 생각해서 인식하지 못할 뿐이다. 예를 들어, 덕수궁만 해도 전통적인 건축과 근대 건축이 혼재해 있다. 그때부터 전통과 근대, 동양과 서양이 어우러지게 하려는 시도가 있었던 것이다. 덕수궁에 가면 중화전, 대한문 등 전통 한옥 양식의 건물과 함께 석조전, 중명전, 석조전 앞 정원 등 근대 서양 건축물을 볼 수 있다. 특히 정관헌은 동서양 건축 양식이 어우러진 독특한 건물이다. 오랜 시간 서울 한복판을 지켜온 고궁이야말로 우리가 찾던, 다양한 문화가 소통하며 공존하는 현장이다.

가달가옥 같은 시도는 계속되어야 한다. 선입견과 편견에 익숙한 우리 눈에 처음에는 낯설어 보일 수 있다. 그러나 시간이 흐르다 보면 곧 그 가치를 알아보게 되리라고 생각한다.

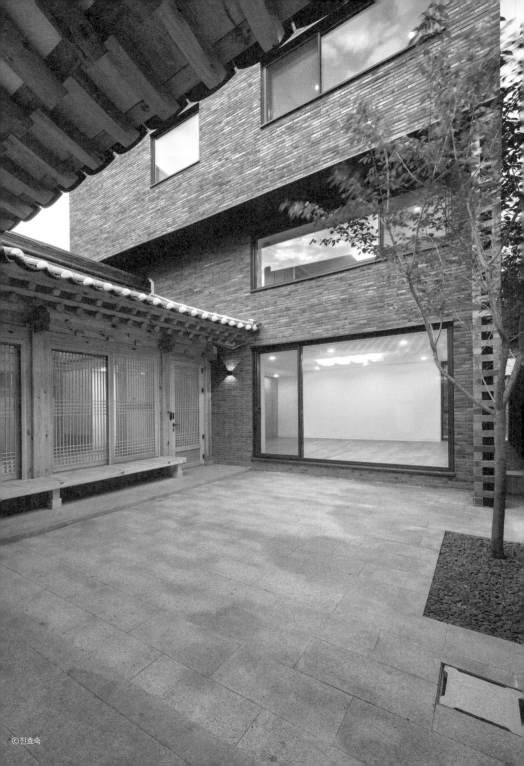

ⓒ진효숙

전통과 현대의 연결

정태종

성북동 길을 걷다 보면 큰길에서 살짝 벗어난 골목길 초입에 앞마당을 비우고 전면을 한옥 양식으로 꽉 채운 집이 눈에 들어온다. 그 뒤로 단순한 직육면체의 벽돌 건물이 솟아 있다. 앞쪽 전통 건물과 뒤쪽 현대식 건물은 도대체 무슨 관계일까? 의문을 안고 집 내부로 들어가 본다.

성북동 주택은 다양한 대비를 보여준다. 우선 시각적 대비가 눈에 띈다. 전통 건축의 특징은 기와지붕, 처마, 단층 건물 등이다. 이와 달리 현대 건축은 단순한 박스 형태의 기하학적 형태, 다층 건물, 평지붕 건축이다. 정면에서 보면 성북동 주택은 두 개의 건물이 앞뒤로 서 있는 것처럼 보이지만, 내부로 들어서면 기역 자 모양의

한옥과 일자 모양의 양옥이 붙어 있고 그사이 공유 공간인 마당이 있음을 알 수 있다. 각자의 경계를 가진 한옥과 양옥은 빈 공간을 사이에 두고 소통한다.

성북동 주택은 서로 다른 두 건축 양식을 전벽돌(흙으로 구운 납작한 벽돌)과 회색 기와라는 재료적 요소로 이어줌으로써 연속성과 확장성을 확보한다. 이질적인 두 양식의 만남이라기보다는 두 건물이 서로에게 스며들고 싶어 하는 양상이다. 언뜻 전통 주택의 목구조와 회색 벽돌이 어울려 보이지만, 실제로는 매우 낯선 조합이다. 진한 회색과 단단한 느낌의 전벽돌 그리고 따뜻한 나무의 만남은 중국풍이다. 부드럽고 밝은색의 나무와 회색 기와는 일본 전통 가옥을 떠올리게 한다. 익숙한 듯하지만 자세히 들여다보면 낯선, 다국적 분위기를 느낄 수 있다. 그런 의미에서 성북동 주택은 세계화하는 한국 현대 건축을 대변하는 듯하다.

전면부 전통 건축과 후면부 서양 건축이 하나의 공간에서 만나는데, 이는 '대비를 통한 통합'으로 읽힌다. 한옥 문을 통과해서 마당을 거쳐 주 공간인 벽돌 건물로 이어지는 동선은 여러 관점에서 고민한 흔적이 역력하다. 기능적 편리성과 상징성으로 본다면, 성북동 주택은 뒤쪽 건물을 배경으로 전면부 한옥을 주인공으로 내세우는 것처럼 보인다. 그러나 중요한 공간을 내밀하게 숨겨두는 전통 건축의 위계적인 공간 구성 측면에서 본다면, 이는 직설적 표현이다. 중요할수록 평범하게 다루면서 알아채지 못하게 하는 '숨

김의 역설'이 필요하지 않을까 싶다. 마치 에드거 앨런 포의 「도둑맞은 편지」처럼 말이다. 이 단편 소설에서 모두가 찾던 편지는 가장 눈에 잘 띄는 곳에 있었다. 노출함으로써 누구도 찾지 못하게 하는 '숨김의 역설'이야말로 더 큰 효과를 낳을 수 있다. 현대 사회에서 전통을 평범하거나 사소하게 취급하기란 어렵다. 그러다 보니 비범함이 지나쳐 모든 이들의 눈에 띌 수밖에 없는 운명이 되었다. 그럴수록 지혜로운 선택이 필요하다.

성북동 주택은 담도 없이 앞쪽 마당을 넓게 내준다. 이는 물리적 여유를 넘어서 조선 시대 대표적 건축물인 윤증 고택*이 품은 여유처럼 보인다. 많은 건축이 이런 비움의 여유를 갖기를 바란다.

• 충청남도 논산에 있는 조선 시대 가옥으로 1709년 무렵 학자 윤증이 지었다고 전해진다. 그의 호를 따서 '명재 고택'이라고도 한다.

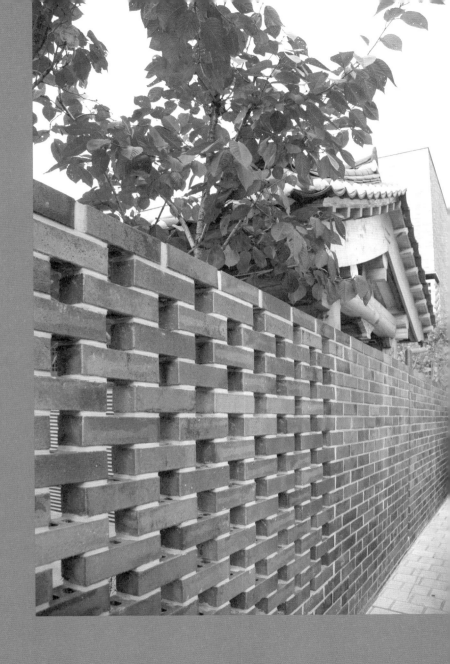

서소문 성지
역사 박물관

인터커드건축·보이드건축·레스건축

"가장 밝게 빛나는 순간은
 주위의 모든 것이 가장 어두울 때이다."

-베어 그릴스 영국 작가

파란만장한 기억과 체험

안
대
환

 공간에 시간을 담은 이 건축물은 온갖 기억과 체
험의 공유에서 시작한다. 밝음과 어둠 사이에 수많은 사건이 있고
박물관은 이를 고스란히 담아낸다. 기억과 체험을 축적하는 것은
사람만이 아니다. 장소도 마찬가지이다. 과거 전통 시대에는 성문
밖이야말로 기억의 장소였다. 그곳에서 파란만장한 일들, 특별한
사건들이 오랜 기간 반복되면서 생채기처럼 장소에 각인되었다. 역
사적으로 서소문西小門 밖은 대규모 시장이 서는 등 많은 사람이 모
였던 장소이다. 시신이 오가는 통로이기도 했는데, 특히 서소문 밖
네거리는 조선 시대 처형장으로 유명했으며 많은 천주교 신자들이
이곳에서 순교했다. 이처럼 오랜 기간 기억이 반복하여 쌓여 역사

적으로나 종교적으로 의미 있는 장소가 된 서소문에 박물관이 들어선 것은 자연스러운 일이다.

서소문 성지 역사 박물관 1층 지상 공간은 역사 공원으로 조성되어 있다. 공원은 다시 '진입광장'을 통해 지하 공간과 연결된다. 우리는 이곳에서 과거의 역사와 현재의 감각을 모두 경험한다. 시간과 공간을 초월하는 공감각共感覺, synesthesia이 작동하는 것이다. 다양한 공간과 전시물 등이 이를 가능하게 한다. 두 건축물의 공간은 압도적으로 크고 거대한 공간, 중력을 거스르는 듯한 공간 등 구역마다 다른 방식으로 구성된다. 저마다 기억과 체험이 다르듯이 여기서는 사람마다 색다른 시공간을 경험한다. 그리고 이러한 경험은 사람들을 불러 모은다. 철학자 미셸 푸코가 『말과 사물』에서 언급한 헤테로토피아(Heterotopia, 유토피아가 현실화된 장소)처럼 말이다.

박물관은 복합적인 성격을 반복적으로 드러내며 지상에서 점층적으로 지하로 이어진다. 이를 통해 역사성과 종교성을 강조하면서 사람들의 기억과 경험을 되살린다.

지하 3층에 있는 박물관 '하늘광장'은 지붕 없이 개방되어 있으며 사방은 온통 붉은 벽돌로 둘러싸여 있다. 그 옆에 고구려 무용총을 모티브로 설계된 '콘솔레이션 홀' 역시 단일한 질감의 재료로 커다란 벽을 만들었다. 이 벽은 공중에 떠 있는 듯한 느낌을 주면서 압도적인 공간감을 선사한다. 같은 층의 상설 전시관으로 이어지는 하늘길 A와 B도 비슷한 분위기가 반복되고 있다.

상설 전시관은 일반적인 전시관과 구분되는 특별한 공간 구성으로 눈길을 끈다. 보통 전시 시설은 관람객이 전시된 물품에 집중하도록 설계된다. 그래서 전시물에만 집중 조명을 하고 주변을 어둡게 하여 건물 내부에 눈길을 끄는 장식적인 요소를 최소화한다. 대표적인 사례가 국립중앙박물관 전시실이다.

그러나 서소문 성지 역사 박물관 전시관에 들어서면 먼저 실내를 환하게 밝히는 조명에 눈이 간다. 시선은 자연스레 직선과 곡선으로 이어지는 빛을 따라간다. 전시관 내부가 마치 〈2001 스페이스 오디세이〉 같은 SF 영화에 나오는 우주선 같다. 이러한 독특한 빛의 구성은 기억이 담긴 박물관이라는 공간 맥락 속에서 전시물을 체험하게끔 유도하려는 의도로 해석된다. 기억과 체험을 동시에 전달하는 매우 독특한 발상이다.

빛과 어둠의 교차

엄준식

서소문西小門은 '서쪽의 문'이란 뜻으로 소의문昭義門
이라고도 한다. 조선 시대 한양의 네 개 소문小門 중 서쪽에 위치해
강화도나 인천으로 향할 때 사용되던 문이었다. 하지만 1914년경
일제 강점기에 도시 계획 명분으로 철거되고 현재는 터만 남아 있
을 뿐이다. 그곳에서 멀지 않은 곳에 서소문 성지 역사 박물관이 들
어섰다. 이 터는 본래 과거 조선 시대 수많은 개혁 사상가의 처형장
이자 19세기 이후 수많은 천주교인이 순교한 장소였다. 이후 최근
까지 주차장, 쓰레기 재활용 처리장, 근린공원 등으로 활용되다가
2019년 박물관으로 다시 태어났다. 지상은 역사 공원으로 조성되
었으며, 과거의 기억을 땅속에 새기기라도 하듯이 지하를 최대한

활용하여 박물관 공간을 구성했다.

공원을 걷다 보면 자연스레 진입로임을 알리는 수직 조형물과 마주치게 되는데 이곳이 바로 땅속 기억의 장소로 이어지는 관문이다. 상부가 개방된 지하 '진입광장'에 들어서면 보이는 것은 위쪽 하늘뿐 사방이 막혀 있다. 시선은 어쩔 수 없이 건물에 집중되는데 이러한 연출이야말로 하늘과 연결되는 숭고함을 느끼기에 제격이다.

외부에서 보기에 지하 건축은 조경과 함께 공원을 구성하는 붉은 성곽처럼 보이지만, 안으로 들어서면 다양한 풍경들이 순차적으로 펼쳐진다. 이는 얼핏 프랑스 건축가 도미니크 페로가 20세기 말 설계한 '프랑수아 미테랑 국립 도서관'을 연상케 한다. 파리 동남부 센강 언저리에 건립된 이 도서관 또한 미음 자 형태의 부지 네 귀퉁이에 책처럼 펼쳐진 고층 건물이 각각 배치되어 있으며 가운데는 열린 공간으로 조성되어 있다. 이로써 지상과 건물 내부의 동선을 분리하고 지하 중정에 대규모 숲을 조성하여 실내에 자연 빛을 끌어들였다. 서소문 역사 공원과 매우 유사한 방식이다.

하지만 차이점도 보인다. 미테랑 국립 도서관은 내외부 모두 직선이 강조된 정적인 구성이라면 서소문 성지 역사 박물관은 지상부와 지하 실내부가 다르다. 지상부는 직선화된 정적인 모습이지만 지하 전시 공간은 반원형 아치와 볼트vault 구조, 적색 벽돌 등이 조화를 이루며 동적인 모습을 보여준다. 게다가 각 구조물을 인공조명이 은은히 비추면서 과거의 기억을 살리는 공간으로서, 세련되고

미래 지향적인 느낌을 연출한다. 덕분에 관람객은 마치 천주교 성당에 들어온 듯 경건한 느낌을 받는다. 결국 이 건축물은 동선을 따라 하늘의 빛과 지하의 어둠을 교차시키고 있으며 이러한 구성은 관람자에게 특별한 감흥을 불러일으킨다.

전시 공간의 본질을 찾아서

정
태
종

　　서소문 성지 역사 박물관은 지상 역사 공원, 지하 박물관 그리고 이들을 연결하는 성큰sunken 광장으로 구성된다. 공원에 있으면 이곳에 박물관이 있다는 생각이 들지 않는다. 경사로를 타고 '하늘광장'으로 들어가야 비로소 박물관이 눈에 들어온다. 박물관은 적벽돌을 기본 재료로 역사적 추모 공간과 전시 공간을 디자인한다. 관람객들은 마치 순례하듯 지상 공원에서 지하 1층 '진입광장'으로 들어간다. 지하 2층 기획 전시실을 지나면 지하 3층 상설 전시관과 '콘솔레이션 홀'을 만난다. 이제 맞은편 야외로 나가는 문을 열면 다시 '하늘광장'이 나온다.

　　박물관 내부는 기하학적 공간과 빛을 활용해 공간에 깊이감을

준다. 관람객은 다양한 빛의 효과도 체험하는데 이로써 하나의 건물 안에 여러 디자인 공간이 공존한다. 예컨대 지상 공간은 빛과 벽돌이 어우러져 극적 분위기를 풍긴다. 그 안에 역사성을 드러내는 파라메트릭 디자인(컴퓨터 알고리즘을 활용한 디자인)의 현대적 전시 공간이 숨어 있다. 하나의 장소에 다양한 건축적 경향과 양식이 쌓이게 된 것은 아마도 각자 배경과 개성이 다른 건축가들의 힘겨운 협업 결과로 보인다.

새로운 전시 공간은 컴퓨터로 치밀하게 계산된 디자인으로, 과거 직접 손으로 벽돌을 쌓아 올리던 시대와는 다른 감수성을 보여준다. 종교적 순교라는 장소성을 드러내는 적벽돌 공간에 현대적 감각의 흰색 아치를 덧입힘으로써 만화경 같은 독특한 분위기를 형성한다. 빛과 어둠을 활용한 '하늘광장'과 '콘솔레이션 홀'을 지나서 마주치는 전시 공간은 지극히 현실적인 밝기이다. 이는 관람객의 정서적 괴리감을 완화시키고 공간적 연속성을 부여한다. 한편 아치 요소를 반복하여 구축한 전시 공간은 단순히 전시물의 배경이 되기를 거부하고 스스로 관람객의 눈길을 끄는 주인공임을 자처한다.

근대에 희귀품 보관 장소로 시작한 전시 공간은 현대에 이르러 교육 공간과 사회적 교류의 장으로 그 역할이 확장되었다. 서소문 성지 역사 박물관도 그렇다. 박물관은 고딕 아치를 현대적으로 재해석하는 한편 벽돌의 시간성과 빛의 공간성을 반복하여 배치함으

로써 종교성을 띤 전시 공간을 제안한다. 패턴화된 아치와 빛이 천장 꼭짓점에서부터 펼쳐지면서 공간을 형성하고 여기에 지각적 깊이를 준다. 이로써 전시물의 배경이던 전시 공간은 시간과 공간의 얼개로 이루어진 기념 공간이 되었다.

안중근 의사 기념관

디림D.LIM 건축사사무소

"범사에 기한이 있고
천하만사가 다 때가 있나니"

-『전도서』3장 1절

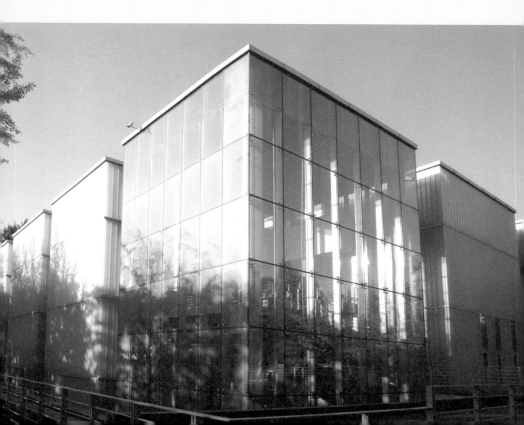

시간의 흐름:
기념과 의식의 동선

안
대
환

　　　　　기념관의 목적은 역사적 사실을 기념하고 의식
ritual을 장시간 유지하는 데 있다. 따라서 기념관 설계는 효과적인
역사 체험에 주안점을 둔다. 상징과 직접적인 메시지 등을 공간상
에 적절하게 배치하여 관람객이 계속해서 관심을 가질 수 있게끔
노력하는 이유도 여기에 있다.

　안중근 의사 기념관은 남산 자락 낮게 깔린 부지 위에 세워져 있
다. 은은하게 빛나는 반투명 건물로, 위에서 내려다보면 12개의 정
사각형이 4x3열 형태로 모여 있다. 그 모습이 마치 위패를 닮아 보
는 이로 하여금 경건함을 느끼게 한다. 경사로를 따라 지하 1층으
로 가면 안중근 의사의 동상과 유묵이 전시된 '참배홀'이 나온다.

이곳이 바로 기념관 입구이다. 넓고 환한 공간으로 관람객들로 하여금 엄숙함과 동시에 경쾌함을 느끼게 한다. 1층에는 전시실과 자료실이, 2층에는 기획 전시실과 체험 전시실, 그리고 추모실이 있다. 전시실은 어둠과 빛이 적절히 섞여 있어 너무 무겁지 않은 분위기를 연출하고 있으며 각 실마다 색다른 분위기를 자아낸다. 추모실은 참배홀과 대비되는 좁고 어두운 공간을 연출하며 동선은 기념과 의식이라는 목적에 부합하듯 부드럽게 이어진다.

2010년에 새로 건립된 이 기념관에는 당시 설계를 맡은 사람들이 고민한 흔적이 역력하다. 민족적 위인의 정신을 담으려면 위치선정에서 건축 설계에까지 공을 들여야 했을 것이다. 게다가 1970

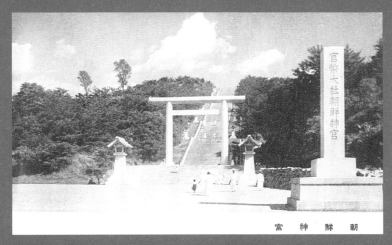

조선신궁.
사진 출처: 『경성: 인천, 수원, 개성』(조선철도국, 1939)

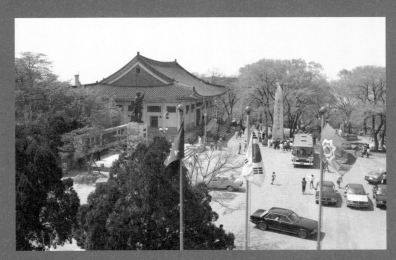

신축 이전의 남산 안중근 의사 기념관.
사진 출처: 『선진 수도로의 도약: 1979-1983』

년에 지어진 한옥 형태 기념관에 대한 기억의 흔적을 완전히 지우기도 어려웠을 것이다. 끊임없는 노력의 결과 사람들은 이제 안중근 의사 기념관을 포함해 남산 지역 전체를 독립운동의 상징으로 인식한다.

원래 남산 일대는 대한제국 시기 일본인 거류지였다. 그러다가 경술국치 후 일본인들을 위해 한양공원, 왜성대공원 등이 만들어졌다. 1925년에는 일본 건국 신화의 주인공인 아마테라스 오미카미와 메이지 천황이 주제신인 조선신궁神宮이 들어선다. 신궁은 일본 제국주의자들에게 매우 중요한 상징물이었다. 그러다 1945년 패전 후 일본이 한반도에서 물러나면서 해체되고, 그 자리에 남산공원과 안중근 의사 기념관이 들어선 것이다.

남산에는 이 밖에도 백범광장이 있다. 이곳에 가면 김구와 이시영 동상을 만날 수 있다. 통감 관저 터에서 조선신궁 터로 이어지는 '국치의 길'을 따라간다면 우리나라 근대 역사를 온전히 체험할 수 있다. 한양도성 유적 전시관과 남산도서관, 과학전시관 남산 분관도 주변에 있어 교육에도 좋다. 남산은 우리 역사를 기억하는 기념비적인 장소이며 그 중심에 의식의 장소로서 안중근 의사 기념관이 있다.

추모의 공간

안중근 의사 기념관은 서울 중심부인 남산에 자리하고 있다. 단순한 기하학적 형태로 지어진 이 건물은 다양한 방식으로 역사적 경험과 장소성을 구현하고 있다. 건물 외관을 이루는 반투명한 재료는 기념의 시간을 낮에서 밤으로 확장시킨다. 지상에서 시작하여 지하 입구로 이어졌다가 다시 지상으로 오르는 동선은 한정된 체험적 공간을 제공하는 여느 기념관과 달리 기억의 연속성을 추구한다. 관람객들은 기념관 내 다양한 애도와 추모의 공간을 지나며 과거의 역사가 오늘날에 되살아나는 듯한 경험을 하게 된다. 그런 의미에서 안중근 의사 기념관은 21세기 한국형 추모 공간이라 할 수 있다.

그런데 왜 하필 서울 한복판이었을까? 이런 의구심은 기념관 소개 글을 읽고 나면 풀린다. 본래 이곳은 일제가 세운 조선신궁 터였다. 1945년 해방 후 해체, 철거되었으며 안중근 의사 순국 60주년인 1970년, 그 위에 단층 한옥 형태의 기념관을 세웠다. 이후 하얼빈 의거 101주년이 되던 해인 2010년, 이전 건물을 철거하고 지금의 신관을 설립했다. 이로써 장소에 다양한 역사가 쌓이고 건축에 사회적 의미가 부여되었다. 그래서일까? 기념관을 찾아 건물 안팎을 거닐다 보면 두터운 역사의 숨결이 느껴지면서 가슴이 먹먹해진다.

새로 지어진 기념관은 예전 건축과 다르다. 평지라면 눈에 띄는 형태의 기념관이 필요하겠지만, 강한 장소성을 가진 이곳에는 오히려 단순한 매스(mass, 질량감 있는 형태의 덩어리)가 어울린다. 안중근 의사 기념관은 하나의 매스를 12개로 분할했으며 그 사이에 틈을 내어 개별 공간의 정체성을 확보했다. 반투명한 외피는 내부의 빛으로 주위의 어둠을 밝히면서 추모의 시간을 낮에서 밤으로 확장시킨다. 건물 내부는 어떨까?

진입로를 따라 지하로 내려가면 반투명 천정에서 내려오는 빛이 엄숙함을 자아내는 추모홀과 만나게 된다. 그곳 안중근 의사 동상을 지나 오른쪽으로 들어가면 본격적

인 전시 공간이 나온다. 관람객들은 이 길을 따라 다양한 방법으로 역사를 체험하게 된다. 때로 아트리움(atrium, 건물로 둘러싸인 안뜰)을 가로질러 가기도 하고 상대적으로 낮은 전시 공간을 살펴보다 에스컬레이터로 다음 층으로 올라가기도 한다. 복도를 걷다 보면 방금 지나온 중앙홀을 다시 만나는 등 회유와 반추를 체험한다.

이곳에서 관람객은 추모의 방식을 선택할 수 있다. 그 자리에서 조용히 명상하듯이 서 있을 수도 있고 돌아다니면서 전시물을 관람할 수도 있다. 경사로를 따라가면서 지상과 지하를 오가는 경험 역시 추모의 한 방식이다. 이처럼 각자의 방식으로 움직이다 보면 과정과 경험이 쌓이고, 관람을 마쳤을 때는 어느새 역사를 관통하고 나온 듯한 느낌을 받게 된다.

추모란 적극적이고 능동적인 행위이다. 스스로 과거와 역사의 공간으로 걸어 들어가는 것, 즉 시간과 정면으로 마주하는 일이다. 서울의 중심 남산 자락에 자리한 안중근 의사 기념관이야말로 그러한 추모의 의미를 되새길 수 있는 장소이다. 기념관과 이어지는 한양 성곽길을 걸으면 가슴 속에서 뜨겁게 솟아오르는 감정을 느낄 수 있다. 역사를 보존한 기념 공간과 오래된 도시 속 성곽이라는 과거의 흔적이 서로 상승효과를 일으킨다. 그 벅차오르는 감동을 직접 느껴보기를 바란다.

기승전결이 있는 한 편의 영화

엄준식

남산南山은 왕궁인 경복궁 남쪽에 있다 하여 지어진 이름이다. 1392년 조선 건국 이후에는 낙산, 인왕산, 북악산과 함께 한양을 둘러싼 신성한 산으로 여겨졌다. 20세기 초부터는 산 전체가 공원으로 조성되기 시작하여 오늘날 서울에 있는 공원 중 가장 규모가 커졌다. 도서관, 한옥마을. 전망대, 봉수대, 국립극장, 케이블카 등 다양한 볼거리와 즐길 거리를 제공하고 있어 시민들이 즐겨 찾는 장소이기도 하다.

남산 둘레길도 인기인데, 안중근 의사 기념관이 바로 여기에 있다. 산책로를 따라 남산도서관 옆길로 가다 보면 안중근 의사 동상이 서 있다. 이곳을 우회하여 계속 가면 남산 자락에 이런 건축물이

있었나 싶을 정도로 조용히 앉혀져 있는 반투명의 매스들을 만날 수 있다. 언뜻 거대한 조형물로 보이는 12개의 매스들은 안중근 의사를 기념하는 전시 시설로, 각 매스들이 서로 연결되어 흥미로운 동선을 구성한다.

지하 경사로를 따라 내려가면 중앙홀이 나오는데, 이곳이 전시관 입구이다. 바로 앞 참배홀에는 안중근 의사 동상이 있다. 그 뒤로 이어지는 전시 동선은 비교적 단순하게 시대적 흐름을 따르고 있는데 관람객은 이야기를 듣듯 각 매스를 방문하게 된다. 전시실마다 각각의 주제가 있으며 이들은 서로 연결된다. 예를 들어, 제1전시실이 안중근 의사의 생애와 의미를 새기는 공간이라면 제2전시실은 항일 투쟁 활동을 구체적으로 보여주는 공간이다. 그리고 제3전시실은 의거와 순국 등과 관련한 사건들을 보여준다.

특히 흥미로운 것은 전시실과 전시실 사이의 '사이 공간'이다. 이는 일종의 전이 공간으로 여느 기념관처럼 쉬어가는 장소가 아니다. 관람객이 바깥 풍광을 즐기며 휴식을 취하도록 투명한 유리를 설치하지 않았다. 빛만 살짝 들어올 뿐 밖이 보이지 않는 반투명 유리창이다. 이러한 상황은 일제 강점기라는 시대상과 맞물려 관람객들로 하여금 답답한 기분마저 들게 한다. 이유가 무엇일까? 의

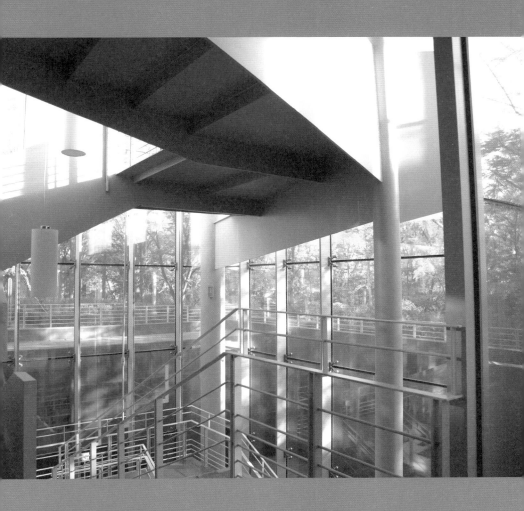

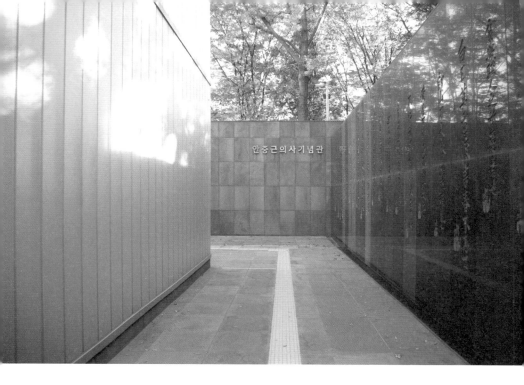

문은 전시실을 빠져나오면서 풀리게 된다.

출구로 이어지는 계단이 있는 매스에 12개의 매스 중 유일하게 투명한 유리창이 설치되어 있다. 이 인상적인 공간에 들어서면 우리는 비로소 앞이 보이지 않던 암흑의 시대를 통과해, 말 그대로 광복光復을 경험한다. 그야말로 반전의 연출인 셈이다.

안중근 의사 기념관은 전시 내용과 공간 구성이 유기적으로 어우러진다. 메시지를 강요하지도 않는다. 이동하다 보면 건축과 프로그램이 시나브로 조화를 이루어 나아가는 것처럼 느껴진다. 프로

그램과 건축이 따로따로일 때보다 유기적 연계성을 가지고 실현될 때 감동은 더욱 커진다. 다시 말해, 건축물의 기능이 형태에 투영될 때 디자인 효과는 강렬해진다.

남산 둘레길을 산책하듯 거닐다가 우연히 만나는 기념관, 이곳에 들어서면 관람객은 새로운 경험을 하게 된다. 마치 기승전결이 뚜렷한 영화를 한 편 본 듯한 느낌을 받을지도 모르겠다. 이러한 체험이야말로 건축의 공간 시나리오가 줄 수 있는 최고의 선물이 아닐까?

청산도 향토역사
문화전시관

오우재 건축사사무소

"참으로 곧은 길은 굽어 보이는 법이다."

-사마천 중국 역사가

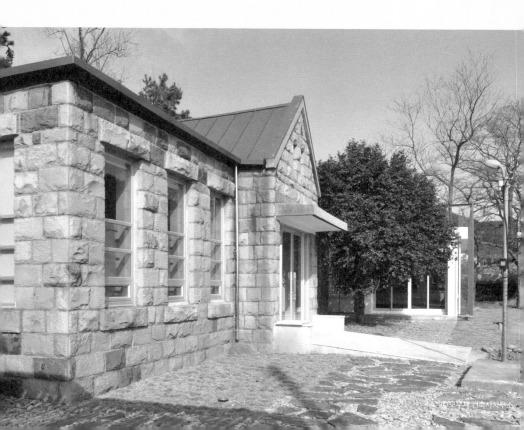

안
대
환

슬로시티: 느린 시간의 중첩

박물관이나 기념관에서는 계획된 시간이 직선적으로 흘러간다. 이와는 반대로, 섬의 시간은 느리게 중첩되면서 흘러간다. 그러면 섬에 있는 박물관은 어떨까? 청산도 향토역사 문화전시관에서 그 답을 찾아보도록 하자.

청산도는 한국 전통문화를 잘 보여준 영화 〈서편제〉의 배경으로 유명하다. 인상적인 롱테이크 장면을 비롯하여, 영화에는 아름다운 자연이 곳곳에 등장한다. 청산도 향토역사 문화전시관 역시 이렇듯 아름다운 청산도의 풍경 속에 서 있다.

이 건물은 예전 면사무소를 개조한 것으로 입구에 '청산면사무소'라고 적힌 문패가 그대로 남아 있다. 섬의 역사와 문화를 보여준

다는 기획 목적답게 건물 전체가 섬 특유의 시간과 정서를 품고 있다. 정면은 양철 박공지붕에 노란색 자연석이 주를 이루며 위아래로 회색과 검은색 석재가 드문드문 보인다. 겉보기에 완전히 새로운 건물처럼 보이지 않는데, 그 이유는 청산도에서 나온 돌을 그대로 사용했기 때문이다. 그 옆에 새로 지은 철골 구조물과 목재 데크 Deck 등도 시간이 흐르면서 기존 건물에 동화된 느낌이다. 이 건물의 특징이랄 수 있는 노란색 자연석도 튀지 않는다. 오히려 중심을 잡아주면서 다양한 색과 재료로 만들어진 구조물을 통합하는 역할을 한다.

시간은 낯설고 새로운 것을 원래 그 자리에 있었던 것에 녹아들게 한다. 전시관도 그렇다. 과거의 건축에 새로운 건축이 천천히 스며들면서 하나가 되고 있다. 이렇듯 무심하게 얽혀드는 동화同化 과정은 지금도 여전히 진행 중이다. 예전 면사무소가 그랬듯이 전시관도 언젠가는 주민들에게 익숙한 공간으로 자리매김할 것이다. 누가 시작했고 언제 지어졌는지 모르지만 항상 그 자리에서 우리를 지켜보고 있는 건물처럼 말이다. 그래서일까? 그 앞에 서면, 마치 이런 말이 들리는 것 같다.

"조금 느려도 괜찮아. 시간에 맡겨 봐."

"느리게 가면 다른 세상이 보인단다."

"느린 삶은 세상과 동질감을 느끼게 해."

청산도 향토역사 문화전시관은 오우재가 작업한 일련의 건축물

©오우재 건축사사무소

중 하나로, 여기에는 '느림의 철학'이 담겨 있다. 슬로시티국제연맹
으로부터 아시아 최초로 '슬로시티' 인증을 받은 청산도는 이후로
도 전라남도가 선정한 '가고 싶은 섬'이 되면서 많은 변화가 있었
다. 돌담 체험 시설, '느린 섬 여행 학교' 등 일련의 건축물이 생겼고
이들 설계도 오우재가 맡았다. 그의 작업은 긴 호흡으로 계속 이어

졌다. 2012~2018년까지 진행된 이 프로젝트 역시 섬의 시간 속으로 녹아드는 작업이었다.

슬로시티 로고에는 도시를 얹고 다니는'달팽이가 그려져 있다. 나는 그 모습에서 건축과 도시가 천천히, 그러나 꾸준히 앞으로 나아가는 모습을 상상한다. 느림 속에서 '지속 가능성'과 '삶의 질'을 모색할 수 있다. 섬이라는 외떨어진 공간이라는 지리적 특징은 때로 건축가를 난관에 부딪히게 한다. 그럼에도 섬에서의 느린 시간은 늘 해답을 갖고 있다.

남김과 덧댐의 미학

정태종

청산도 향토역사 문화전시관은 면사무소를 리모델링하여 새롭게 전시 공간을 창출했다. 주 출입구와 정면은 그대로 둔 채 주변 건물을 포장하고 확장하면서, 과거의 흔적을 지우는 대신 공존의 방식을 택했다. 이로써 변화하는 시대적 표상인 레이어layer, 즉 건축의 결을 형성한다. 한편 기존 건물에 적용한 반투명 박스와 외부 데크는 남김과 덧댐의 미학을 보여준다. 내부는 덧대기식 접근법이 아닌 숨겨진 공간을 노출하는 방식으로 설계했는데 그 결과가 사뭇 남다르다. 우선 건물 내부로 들어섰을 때 지붕 구조를 그대로 드러내는 천장이 눈길을 사로잡는다. 노출된 복잡한 가구식 구조는 흰색의 매끈한 실내 벽체와 대비를 이루며 각자의 역할과 기능을 충

실히 발휘한다. 오늘날 많은 도시 재생 및 리모델링 프로젝트에서 시간의 흔적을 보존하면서 과거와 현재를 공존시키는 방식이 널리 쓰인다. 여기에 새로운 건축 기법이 더해지면서 오래됨과 새로움이 빚어내는 아름다움은 이제 새로운 국면으로 접어드는 듯하다.

　리모델링 전과 후를 동시에 드러냄으로써 얻어지는 건축적인 효과는 크게 두 가지이다. 하나는 역사적 지층을 확고하게 하는 것이고, 다른 하나는 그라데이션 효과로 지층 간 구분을 없애고 연속성을 만들어내는 것이다. 얼핏 모순되어 보이는 이 두 가지 효과는 실제로도 서로 어긋나기 쉽다. 중요한 것은 흔적이나 대비 자체가 아니다. 각 시대가 가지고 있는 결들, 즉 고고학적 지층을 어떻게 표현할지가 관건이다.

　섬마을 리모델링 프로젝트의 또 다른 고민은 고유성과 정체성의 확보이다. 전시관 리모델링의 목적은 청산도 주민만을 위한 기존 공공시설 활용에 머물지 않는다. 외부인의 방문을 생각했을 때, 청산도의 정체성과 전통을 건축적으로 어떻게 표현하고 구축할 것인가 하는 문제와도 직결된다. 청산도는 지리적 특성상 인구가 밀집한 서울이나 수도권에서 접근하기가 쉽지 않다. 그런 불편을 감수하고도 이곳을 찾는 이들을 위한 배려가 필요하지 않을까? 수고스럽지만 그래도 가볼 만한 가치가 있는 곳, 그곳이 청산도이기를, 그리고 그곳에 가면 소박하지만 정감 어린 전시관을 만날 수 있다는 사실을 많은 이들이 알게 되기를 바란다.

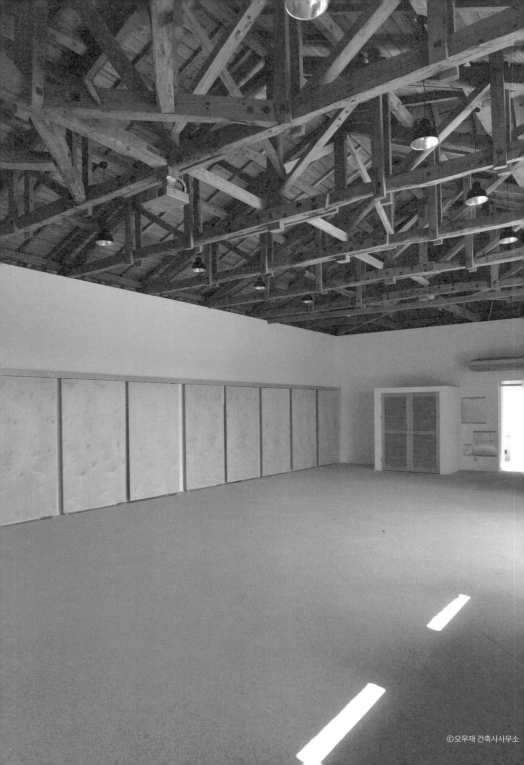

기억 그리고 일상적 풍경

엄준식

전라남도 완도군 다도해 최남단에 있는 청산도는 사계절 늘 푸르다고 하여 '청산靑山'이라는 이름을 얻었다고 한다. 자연경관이 빼어나 많은 사람이 찾는 관광 명소이며 영화나 드라마 촬영장으로도 유명하다. 특히 이동 산책로는 주변 풍경이 너무도 아름다워 발걸음이 절로 느려진다고 하여 2011년 '세계 슬로길'(국제슬로시티연맹 인증) 1호로 지정되기도 했다.

이렇듯 천혜의 자연환경을 간직한 섬, 남해가 바라다보이는 곳에 전시관은 자리하고 있다. 과거 면사무소로 쓰였던 이 건물은 옛기억을 안은 채 낮은 산자락 아래 고즈넉이 서 있다. 언뜻 보면 신축 건물로 보이지만, 반세기나 지난 석조 건물에 새로운 재료를 덧

붙여서 탄생한 재생 건물이다. 쓰임새를 다한 시설에 새로운 프로그램을 적용시키는 프로젝트들이 늘어나고 있는 요즘 딱 어울리는 건축물이다.

기존 건물에 덧대는 방식은 자칫 어설퍼 보일 수 있다. 다행히 이 건물은 삼각형 지붕, 목구조 천장, 울퉁불퉁한 외장 석재, 퍼즐처럼 짜 맞춰진 축대 등 기존의 형태와 재료의 특성들을 살리고 있다. 정갈한 직선 프레임과 백색 페인트 마감, 목재 루버(louver, 가는 판을 빗대어 붙인 것)와 패널 등을 활용함으로써 본디 흔적들을 지우기보다는 은은하게 투영시킴으로써 색다른 건축적 감응을 끌어내고 있다.

한편으로 느낌과 색깔이 다른 목재와 철재, 석재를 섞어서 사용하고 있는데, 다소 복잡한 느낌을 줄 수 있으나 전체적으로 조화로운 모습이다. 매스에서 면으로 구성된 부분은 따뜻한 색감의 석재와 목재를 썼고, 선으로 구성된 프레임 부분은 견고한 철재로 마감하면서 차가움과 따뜻함이 어우러진다. 여기에 '시간'이라는 요소를 덧붙임으로써 장소성을 환기시키는 한편 스스로 아름다운 어촌 시골 마을의 일부가 되었다.

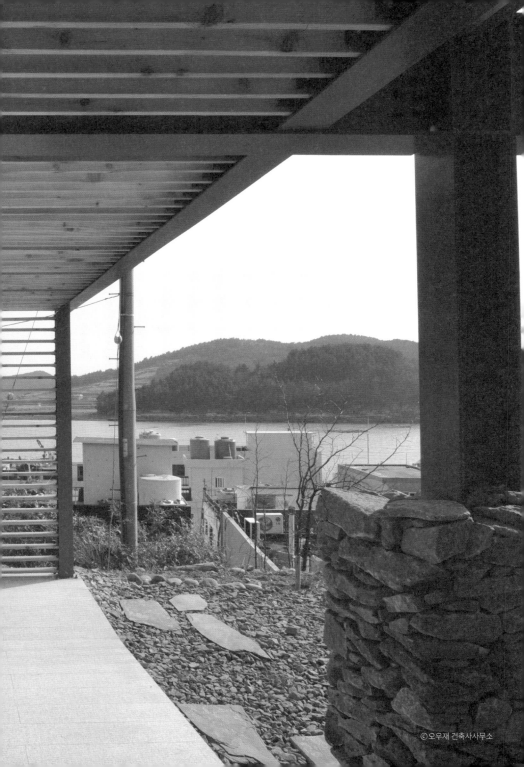

2

모두의 삶을 담다

제주 덕수리
공유 주말 주택

제공건축

"상상력은 지식보다 중요하다.
 지식은 제한되어 있지만, 상상력은 온 세상을 아우르고,
 진보를 촉진하며, 진화의 시발점이 되기 때문이다."

-알베르트 아인슈타인

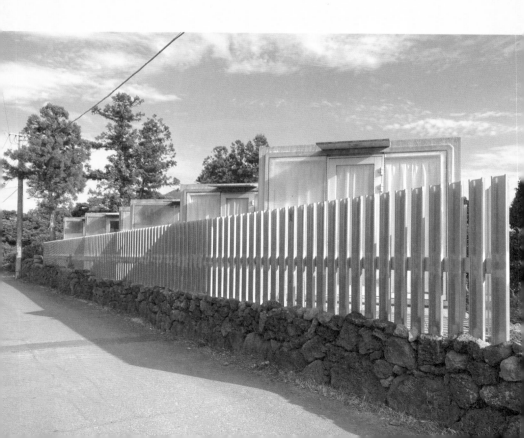

도시인의 로망을 품은 집

원래 살던 곳을 벗어나 잠시 여유를 가질 수 있는 별도의 집은 현대인에게 로망이다. 이것은 역사적으로도 오래된 우리의 태생적 욕구일 수도 있다고 생각한다. 예전에 양반들도 '별서別墅'라 하여 집 근처에 잠시 쉬거나 공부하는 공간을 따로 만들었다. 경치가 좋은 곳에 집을 지어 벗을 초대하고 자연을 즐겨 '별서 정원'이라고도 부른다. 조선 시대 별서의 유행은 도교적·유교적 자연관과 깊은 관련이 있다.

대표적인 건축물로 전라남도 담양의 소쇄원瀟灑園과 보길도의 윤선도 원림園林 등을 꼽을 수 있다. 건축을 공부하거나 국내 여행을 준비하는 분에게 이 두 장소는 꼭 추천한다. 자연과 전통 건축을 모두

느낄 수 있는 중요한 곳이기 때문이다.

현대인들에게 별서 같은 멋진 공간을 마련하는 일은 꿈처럼 멀다. 현실적으로 제약이 많기 때문이다. 그래서 많은 사람이 대안으로 '공유 주말 주택'을 선택한다. 공유 주말 주택이란 무엇일까? 말 그대로 상주하지 않고 주말에 주로 이용하는 생활 공간을 말한다. '공유'는 나나 내 가족만이 아니라 여러 사람이 공동으로 사용한다는 뜻이다. 즉, '공유 주말 주택'은 현대인들이 현재에 충실하되, 일상을 탈출해 자연을 누리고자 하는 욕망을 실현하는 공간이다. 제주 덕수리 공유 주말 주택도 그런 시도 중 하나이다.

이 주택은 조금 더 특별하다. 땅 밑 구조물인 하수도 암거暗渠를 개조해서 지었기 때문이다. 고정관념을 깨고 건축적 상상력을 발휘해 배수 공간을 주거용으로 전환했으며 건축 과정에서는 비용과 공기를 최소화하는 방법을 썼다. 건물의 외피는 제주의 거친 현무암 및 드문드문 박아넣은 목재 담장과 묘하게 어울린다. 전체적으로 콘크리트 구조물을 거친 외피 그대로 드러내는 브루탈리즘brutalism미학이 돋보인다.

게다가 암거를 활용한 독립된 방의 양쪽 면은 유리로 만들어서 머무는 동안 제주의 자연을 날것 그대로 받아들일 수 있게 디자인했다. 이로써 이용자들이 현지에서 느낄 수 있는 '현재적 정서'를 배려했다고 하겠다.

건물은 짓는 데도 노력이 많이 들지만 유지 관리도 그에 못지않

다. 특히 공유 주말 주택은 상주하는 공간도 아니고 '누구의 것도 아닌' 건축물이기에 책임 소재가 모호해 금방 훼손될 수 있다. 이러한 위험성을 보완할 디자인적인 배려가 있으면 더욱 좋겠다. 사람이 살지 않는 집은 금방 훼손된다고 흔히들 이야기한다. 그만큼 건물 유지가 중요하다는 뜻이다. '현재성'을 유지하는 것도 건축의 역할이기 때문이다.

'건강한 불편함'을 만나다

엄준식

제주도 남서부에 있는 '산방산'은 이곳에 있던 굴을 '산에 있는 방'으로 지칭한 데서 유래했다고 한다. 분노한 옥황상제가 한라산 꼭대기를 뽑아 던져서 생겨났다는 전설이 있을 만큼 주변 풍경도 아름답고 독특하다.

공유 주말 주택은 이 산방산을 훤히 볼 수 있을 정도로 멀지 않은, 주위가 온통 푸르고 고즈넉한 풍경 속에 자리 잡고 있다. 마을로 가는 돌담길을 걷다 보면 마주치는 이 프로젝트는 흥미롭게도 들판이 계속 펼쳐지면서, 비어 있어야 할 것 같은 의외의 장소에 세워져 있다.

건축물은 지그재그 형태로 비스듬히 배치되어 나름대로 매스 간

시각적 독립과 영역적 분리를 시도하고 있다. 특히 주목할 점은 상하수도관을 매설하여 관리하는 구조물인 콘크리트 암거의 활용이다. 차가운 느낌의 암거를 지상으로 노출시켜 공간의 벽과 천장, 바닥으로 활용한 아이디어가 참신하다.

담장은 따뜻한 느낌의 목재를 사용했는데, 돌담 위에 앉혀진 목재 담장, 그 위로 보이는 커튼월(curtain wall, 구조물 없이 칸막이 구실만 하는 외벽)과 콘크리트 구조물 간에 위화감이 없다. 산책 중인 보행자 시각에서 볼 때 재료별로 나뉘어 적층 이미지를 연출함으로써 비교적 잘 어울리는 듯하다. 특히 답답하지 않게 틈을 낸 담장은 루버를 사선 방향으로 배치하여 창문이 개방된 내부 공간을 직접 볼 수 없도록 시선을 차단한 디테일이 눈에 띈다. 또한 좁은 대지의 한계를 극복하려는 듯이 주변 풍경을 시각적 확장 요소로 적극 활용하고 있다. 다만 작업실 또는 침실에서 거실로, 거실에서 주방으로, 주방에서 화장실 등으로 각 실을 이동할 때 외부 데크를 통해야 하는 번거로움이 있다. 이는 마당을 중심으로 구성된 우리 전통 건축에서 행랑채 및 사랑채, 뒷간 등으로 이동할 때와 같다. 곧, 집 안에서 움직일 때도 어디서나 자연을 한 번은 맞이해야 하는 '건강한 불편함'을 위한 건축적 의도일 수도 있을 것이다.

이처럼 실내와 외부 공간이 교차하는 건축 개념은 세계적인 건축가 안도 다다오의 '스미요시 나가야 주택(1976)'에서도 찾아볼 수 있다. 건축가는 좁은 대지 안에 중정을 담은 편리한 주택을 만들

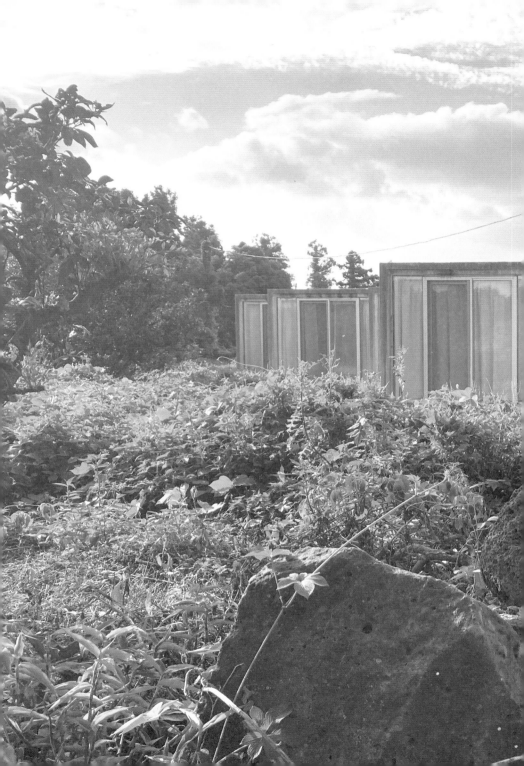

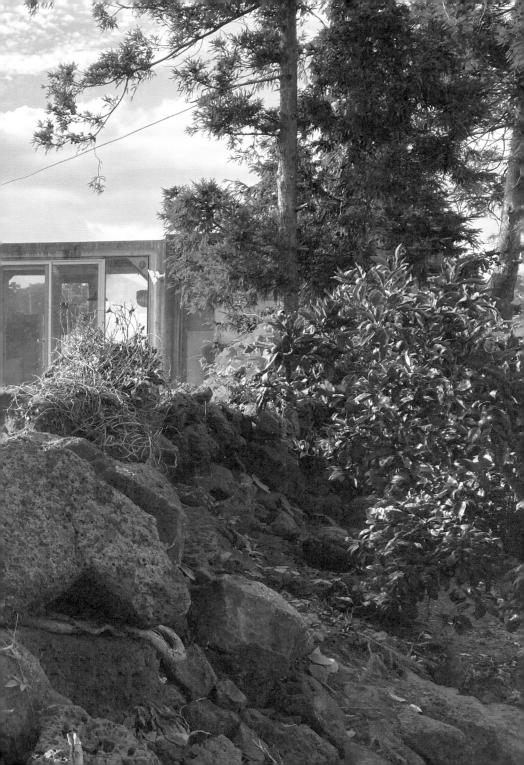

었지만, 한편으로는 하늘을 바라보면서 중정을 거쳐야만 다른 실로 이동할 수 있는 불편함을 부여하고 있다. 이러한 공간적 조합 방식이 공유 주말 주택과 완전히 같다고는 할 수 없을 것이다. 하지만 건축적 편안함과 함께 때로는 자연을 거쳐 가야 하는 불편함도 공유하는 공유 주말 주택도, 어찌 보면 이러한 실내외의 교차 방식을 의도하고 있는 것이 아닐까 조심스럽게 생각해본다.

정
태
종

나만의 오두막 마련하기

제주 중산간 덕수리에 위치한 이 독특한 형태의 공유 주말 주택은 구조주의 건축과 현상학적 건축을 넘어서서 복잡계*라는 현대 건축의 특성을 잘 보여준다. 기성품ready made을 이용한 유닛 개발, 유닛의 반복, 유닛 배치에 따른 다양한 사이 공간 등이 그렇다. 거기에 루버로 만든 울타리도 독특한 외관을 이루는 데 한몫한다.

건축에서 효율성만 놓고 보면 이곳의 독립된 유닛 배치는 낭비로 볼 수 있다. 구조와 벽체가 배로 들고 여유 공간도 부족해진다.

• 전체의 구성원인 개체의 변화가 타자와 상호작용함으로써 발생하는 전체적인 변화.

하지만 건축에서 효율성이 전부는 아니다. 오히려 효율성이 건축을 지배하면서 생기는 문제가 더 크다.

공유 주말 주택은 콘크리트 기성품을 사용하여 새로운 공간을 만들어냈다. 건축에서 기성품은 보통 창문이나 문의 부품, 아니면 화장실 같은 일부 실室을 만드는 데 국한하여 사용된다. 그러나 이 주택은 과감하게 단위 공간 자체를 만들어낸다. 이는 선이나 면과 같은 단위 유닛을 반복하여 공간을 만드는 기존의 복잡계 건축에서 한발 더 나아간 듯하다.

제주의 자연 아래 낮게 깔린 듯 줄지어 있는 암거 유닛들은 독립적으로 각자의 영역을 확보하면서도 외부로 향하는 시각적 전망을 공유하고 있다. 각각의 유닛도 적절한 기능을 하지만 이런 경우 유닛들 사이의 외부 공간이 만들어내는 효과는 대단하다. 빈 공간을 만들려면 외부와 차단시켜야 한다. 그러려면 담이나 벽을 세워야 한다.

다른 방법도 있다. 바로 공유 주말 주택처럼 유닛을 적절하게 배치하여 공간을 확보하는 것이다. 보통 주택은 커다란 형태의 매스를 만들고 내부 공간을 쪼개고 막아서 필요한 실과 공간을 구획한다. 이것은 공간을 나누고 빼는 방법이다. 덕수리 공유 주말 주택은 반대로 더하고 곱하는 방식이다. 물론 두 방식 각각 장단점이 있다.

제주는 개발이 한창이다. 최근에는 개발 규모가 기하급수적으로 커지고 있다. 이런 상황에서 제주 중산간 지역 도로변, 가늘고 긴 삼각형 대지에 단층 유닛들이 줄지어 선 이 프로젝트는 의미가 남

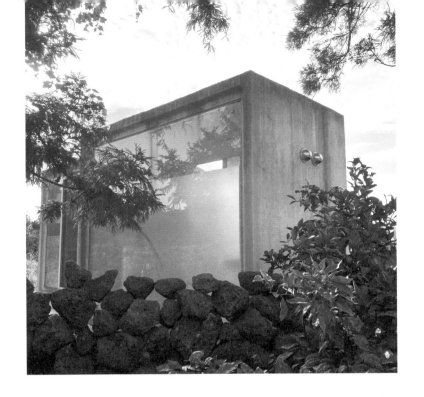

다르다. 마치 새가 주변의 나뭇가지만으로 둥지를 틀 듯이, 욕심부리지 않고 꼭 필요한 공간만을 활용하여 적절하고 현명하게 지은 듯하다. 귤나무, 거친 풀 사이로 부는 바람 그리고 산방산의 풍경이라는 놀라운 자연 속에서 우리의 몸을 누일 공간은 아방궁처럼 거대하고 웅장한 주택보다 로지에Laugier의 원시 오두막* 쪽이 더 어울린다. 제주의 공유 주말 주택을 살펴보면서 나만의 오두막을 지어보고 싶은 충동이 더욱 커졌다.

- 프랑스의 성직자 마크 앙투안 로지에는 1753년 발간한 책 『건축에 관한 에세이』에서 건축이 단순하고 소박한 원시 오두막의 정신으로 돌아가야 한다고 주장했다.

부산 게스트 하우스
'다섯 그루 나무'

정영한 아키텍츠

"경험은 소와 같다. 그 소는 10년 동안
매일 기차가 그 앞을 지나가는 것을 본다.
소에게 언제 기차가 오는지를 물으면 소는 대답하지 못할 것이다."

–마우리시오 포체티노 축구 감독

빈 공간에서 별을 만나다

정태종

'다섯 그루 나무'는 '한 대지에 하나의 건물'이라는 기성관념을 깨고 하나의 대지 위에 여러 매스가 옹기종기 모여 있다. 그런데 이왕 서로 다른 것을 묶는다면 다양한 종류가 섞인 그룹이 더 좋지 않을까? 마치 여러 꽃이 조화를 이룬 꽃다발처럼 말이다. 부산의 모음 집 '다섯 그루 나무'가 우리에게 선사하는 아름다움도 이와 같다.

이곳에 모인 건물들은 쉽게 자신을 드러내지 않지만 일단 그 앞에 서면 다른 데서는 볼 수 없는 매력을 느끼게 된다. 우선 여러 개의 작은 건물이 빚어내는 자연스러운 아름다움이 눈에 들어온다. 다양한 형태와 재료를 이용한 다섯 개의 매스는 서로 높낮이도, 서

있는 방향도 다르다. 각 매스의 사이 공간도 다양하다. 마치 엇비슷한 나이의 5남매를 떠올리게 하는 '다섯 그루 나무'는 그렇게 제각각이다. 그래서일까? 그 앞에 서면 그 공간 안에서 얼마나 다양한 일들이 벌어질지 궁금해진다. 실제로 하나의 압도적인 건축보다 작은 단위의 여러 가지 형태가 모인 건축이 더 풍부하고 다양한 공간을 연출하지 않는가.

　다양성 확보, 잘게 쪼개기, 변형과 변주 등 작은 것이 여러 개 모였을 때 나타나는 효과는 일단 '묶음' 자체에서 오지만, 건물의 '사이 공간'에서도 생긴다. 여러 건물이 오밀조밀하게 모이면 건물이 하나일 때는 볼 수 없는 빈 공간이 등장한다. 그리고 이 빈 공간은 꽉 채워진 공간이 아닌 그야말로 '비워진 공간'이다. 이런 공간은 우리에게 훨씬 더 잘 지각된다. 마치 내부를 채워 색칠한 달 그림보다 주변이 달무리로 둘러싸인 달 그림이 더 눈에 잘 띄는 것처럼 말이다. 때로는 간접적인 방식이 더 명확하게 대상을 인식시킨다.

　하늘을 올려다보면서 '하늘이 어떻게 생겼을까?' 하고 생각해본 적이 있는가? 도시인이 바라보는 하늘의 형태는 주변 환경에 의해서 결정된다. 초고층 건물이 밀집한 곳에서 보이는 하늘은 건물이 허락한 시야가 그 모양을 결정한다. 전통 주택 안마당에서 보는 하늘은 미음 자 모양으로 마당과 그 형태가 같다.

　현대식 건물 내부에서는 고개를 들어 하늘을 볼 수 없다. 대신 창밖에 수평선처럼 펼쳐진 하늘을 본다. 그러나 부산의 '다섯 그루 나

무'는 이런 상식을 파괴한다. 여기서는 내 집 마당에서 고개를 들어 하늘을 우러러볼 수 있다. 그 하늘에 별똥별이라도 떨어진다면 윤동주 시인이 노래했듯 한 점 부끄러움 없는지 나 자신을 돌아보면서 소원을 빌어볼 수도 있으리라. 조각하늘은 '다섯 그루 나무'가 주는 최고의 선물이다.

이 프로젝트는 오래된 두 그루의 나무와 한 채의 적산 가옥 그리고 쓰러져가는 두 채의 슬레이트집이 있던 장소에 지어졌다. 기존 장소의 고유한 특질을 그대로 이어받아 역사와 기억을 환기하고 현재성을 담고자 했다. 과거와 현재를 아우르는 이 공간의 미래는 어떨지 상상해본다.

틈이 빚어내는 아름다운 풍경

안
대
환

게스트하우스 '다섯 그루 나무'는 136.68제곱미터 크기의 대지에 다섯 채의 건물을 흩뿌려 지었다. 건물마다 외형을 서로 다른 재료로 간결하게 건축했는데 그 결과 독특한 '틈'을 만들어낸다. 또한 각 틈 사이에 있는, 단일 재료 벽면의 개구부는 간결하면서도 강렬한 인상을 준다.

그래서 이 공간에 있으면 서 있는 지점에 따라, 동선에 따라 색다른 하늘을 구경할 수 있다. '다섯 그루 나무'만의 독특한 '틈'이 만들어내는 풍경이다. 좁은 부지임에도 그곳을 한 바퀴 돌아 나오는 동안 다양한 공간감이 느껴진다. 마치 벽과 벽 사이의 틈이 시간을 길게 늘여놓은 듯한 기분이 들기도 한다.

　모양과 크기가 제각각인 개구부는 상상력을 자극한다. 이들은 맞은편 벽과 수직으로 마주하지 않고 비스듬히 나 있다. 그래서 시각적으로 평면적이지 않은 입체적인 경험을 제공한다. 일례로 맞은편 벽돌벽의 거친 줄눈이 고스란히 시야에 들어오면서 그 질감이 고스란히 느껴진다. 또한 다양한 형식과 크기의 개구부는 내부에서 외부를 보는 시각에도 영향을 미친다. 각각의 개구부들은 다른 외부를 보여준다.

　이처럼 '다섯 그루 나무'는 한 대지 위에 여러 건물이 모였을 때의 장점을 백분 활용했다. 내외부의 틈을 만들어 공간감에 대한 다양성을 더했다. 그 틈에서 바라보는 하늘은 만화경처럼 독특해서

독자들에게도 꼭 보시라 추천하고 싶다. 만화경 같지만 패턴이 반복되지 않고 서 있는 위치와 각도에 따라 다채로운 모습을 보여준다. 비밀스러운 느낌도 있는데, 다양한 각도와 폭의 틈 사이를 걷다 보면 다음 순간 무엇이 나타날지 궁금증을 불러일으킨다.

전통 건축에서는 지붕 사이로 예쁜 하늘을 볼 수 있다. 마루에 앉아 지붕과 지붕이 만들어내는 미음 자 모양의 하늘을 보고 있으면 시간이 어떻게 흘러가는지 모를 정도이다. 경주 양동 마을의 향단香壇이나 안동의 임청각臨淸閣은 아름다운 하늘을 만날 수 있는 대표적인 전통 주택이다. 이곳이 아니더라도 전통 주택에 갈 일이 있다면 꼭 대청에 누워 하늘을 한번 바라보기를 바란다.

옛집 마당에서 볼 수 있는 아름다운 하늘은 우리에게 너무도 익숙한 나머지 지나치기 쉽다. 앞서 인용한 마우리시오 포체티노의 말처럼 "소가 기차를 보듯이" 그냥 지나가는 것이다. 그러나 이제는 다시 생각해야 할 듯하다. 의식적으로 다시 경험하자는 뜻이다. 당연하고 익숙한 것도 곱씹다 보면 새롭게 다가오지 않을까? 이런 생각을 이어가다가 우리나라 전통 주택의 일종인 굴피집까지 찾아가게 되었다.

굴피집은 우리나라 산간 지방 가옥 형태로 두꺼운 나무껍질로 지붕을 얹은 것이 특징이다. 비가 새지 않을까 걱정이 되지만 습한 날에는 나무껍질이 팽창하여 틈을 막아준다고 한다. 다만 건조한 날이면 나무껍질이 쪼그라들어 방 안에서 그 틈으로 눈부신 하늘

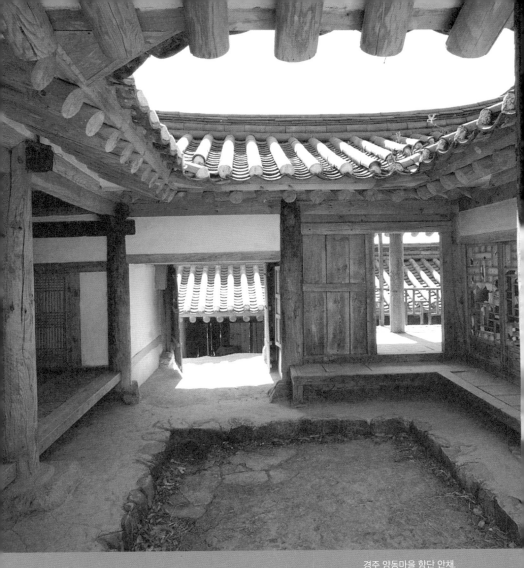

경주 양동마을 향단 안채.
사진 출처: 국가문화유산포털

이 보인다. 실제로 이를 체험했을 때의 경이로움을 나는 아직도 기억한다. '다섯 그루 나무'에서 본 하늘도 그때와 닮아 있었다.

프라이버시와 어울림의 배치

엄준식

　　　　　　　　부산광역시 동구 초량동은 부산역과 북항이 있는 지역으로 부산의 관문 역할을 하는 곳이라고 할 수 있다. 오랜 역사만큼이나 인구도 많아서 여러 집들이 오밀조밀 모여 있다. 이러한 도시 풍경은 언뜻 보면 복잡하고 불규칙해 보이지만, 막상 그 안에 들어서면 자유롭고 정감 있는 사잇길을 만날 수 있다.

　'다섯 그루 나무'는 이처럼 옛 모습을 간직한 정겨운 동네에 지어졌다. '옹기종기'란 말이 어울리는 건축물로, 과거 나무 두 그루, 적산 가옥 한 채, 슬레이트집 두 채가 있던 자리에 지어졌다고 한다. 다섯 동으로 만든 것은 이런 장소적 의미를 담기 위해서였다.

　'다섯 그루 나무'는 언뜻 매스들이 아무 연관성 없이 제각각 방향

을 잡고 서 있는 듯이 보인다. 그러나 실제로는 대지의 형태를 최대한 존중하면서 배치되어 있다. 다시 말해, 우연인 듯 보이는 공간 구성에 나름의 의도가 있다는 뜻이다. 복잡해 보이는 배치에 비해 위에서 내려다본 평면도는 비교적 단순하다. 오밀조밀한 외부에 비해 단순한 건물 내부는 거주자의 편리성을 고려한 건축가의 의도로 보인다.

특히 공동 주택에서 중정은 보통 각 가구 또는 세대의 시선이 모이는 공간인데, 여기서는 그렇지 않다. 주택별로 시선이 제법 다양하게 구성되면서 서로 프라이버시를 신경 쓰고 있는 듯하다. 즉, 어느 동은 중정이 보이는 창문을 아래로 내거나 현관을 설치하고 또 다른 동은 상부 테라스를 만드는 등, 모든 동에 일괄적으로 커다란 창을 중정으로 향하게 구성하고 있지 않은 점이 눈에 뜨인다.

'다섯 그루 나무'의 독특한 배치는 주변 환경의 영향도 충분히 받았을 것이다. 우선 주택과 인접한 주요 도로가 직선이 아닌 곡선 형태이다. 그렇다 보니 어느 한 방향을 정하기보다는 대지 내 건축물이 분절되어 각자 방향을 갖는 것이 더욱 어울려 보였을 것 같다. 각 동의 높이와 지붕 구성이 다른 것도 건물 높이가 제각각인 동네 풍경을 반영한 듯하다.

최근 부산 구도심을 중심으로 과거의 흔적을 새롭게 해석하는 도시 및 건축 재생에 대한 요구가 늘고 있다. 부산 영도에 위치한 'AREA6' 프로젝트도 그중 하나이다. 이는 도심 내 창업 및 문화 공간을 만드는 프로젝트로 기존에 있던 여섯 채의 가옥에 대한 기억

을 보존하고 있다. 그 의미는 조금 다르지만 여기서도 1층의 매스
들을 분리함으로써 비정형인 대지의 형태를 따르고 있다. '다섯 그
루 나무'와 비슷한 방식이다.

　건축물 설계는 맞춤옷을 만드는 것과 비슷하다. 사람마다 신체
유형과 사이즈, 선호도가 다르듯이 건물이 지어질 땅 또한 생김새
나 주변의 모습 그리고 그에 따른 기억이 다르다. 그렇기에 건축을
할 때는 대지는 물론 주변 풍경도 고려해야 한다. 그리고 '장소의
기억'도 중요하다. 이는 그 안에서 살아갈 사람들의 삶에 영향을 미
치는 감응적 요소이기에 공간 재생에서 반드시 고려해야 할 중요
한 전략이다.

여수 상가 주택
'파동벽'

에이엔디ᴬᴺᴰ 건축사사무소

"삶은 소유물이 아니라 순간순간의 있음이다.
영원한 것이 어디 있는가?
모두가 한때일 뿐.
그러나 그 한때를 최선을 다해 최대한으로 살 수 있어야 한다."

-법정 스님

남과 달라질 용기

안
대
환

건축물의 예술적 성격은 남과 다르고 세상에 하나만 있음을 의미하는 '유니크함'을 추구하는 측면이 크다. 그러나 건축물에는 공공적 성격도 있다. 이때는 앞서와 반대로 많은 사람과 공감대를 형성해야 좋을 것이다. 상반된 이 두 가지 성격을 동시에 구현하기란 어렵다. 즉, 건축에서 '공감을 얻을 수 있는 유니크함'을 실행하려면 용기가 필요한 것이다. 특히 규모가 작은 근린 건물이라면 여건상 실행이 쉽지 않다.

섬과 바다의 도시 여수에는 전통적으로 바다를 조망하는 건축물이 많다. '파동벽' 역시 바다를 향해 있다. 이 건물은 2018년에 지어진 건축물로, 독특한 외관이 먼저 눈에 들어온다. 도로에 인접한 벽

면 전체가 마치 폭포처럼 입체적인 물결로 형상화되어 있다. 바다 느낌을 시각적으로 충실하게 표현하는 유니크함으로 주변 상가들 틈에서 눈길을 사로잡는 한편 공감대를 이끌어낸다. 또한 근린 상가로서 상가뿐 아니라 주거지 역할에도 충실하다. 물결 사이로 베란다를 구성하고 있으며 창문이 외부를 향해 나 있어 생활에 불편함이 없어 보인다.

파동벽의 특별함은 외관에 머물지 않는다. 건물 내부로 들어가면 숨겨진 '유니크함'을 만날 수 있다. 배면 쪽에 갈지자 형태의 계단이 설치되어 있는데, 이는 계단실을 별도로 구성하지 않고 각 가구의 평면을 모두 다르게 설계한 것이다. 특히 2층 계단 상부에 시

공한 화장실은 쉽지 않은 결정이었을 것이다. 배관이 훨씬 길어지기 때문이다. 이 아름다운 계단의 통유리창 역시 중요한 디자인 요소로 작동한다. 이러한 노력과 수고로움이야말로 파동벽의 '유니크함'을 가져온 결정적 요인이 아닐까 생각된다.

지역 특성상 여수에는 바다와 연관된 건축물이 많을 수밖에 없다. 대표적인 전통 건축물로 국보 제304호로 지정된 진남관鎭南館을 꼽을 수 있겠다. 여수를 상징하는 건축물이기도 한 진남관은 조선시대 수군의 본거지였던 전라 좌수영의 객사로서 우리나라에서 가장 큰 전통 건물 중 하나이다. 진남관은 벽 없이 굳건한 기둥만으로 구성되어 있다. 이로써 생긴 커다란 내부 공간은 바다의 힘을 기둥 사이로 흘려보내면서도 버티는 모양새로 강인함을 보여준다.

진남관이 바다를 지키면서도 흘려보내는 건축이라면 파동벽은 어떨까? 바다에 대항하는 것인지, 바다를 상징하는 것인지, 바다를 끌고 들어오는 것인지, 그 의미가 자못 궁금하다. 파동벽은 구불구불한 벽체 틈으로 바다를 받아들이면서도 한편 스스로 바다를 상징한다. 그 모습이 마치 진남관의 기둥을 떠올리게 한다.

누구든 그 앞에 서면 바다를 느낄 수 있다. 도시인에게는 드문 경험이 아닐 수 없다. 그런 의미에서 파동벽은 근린 생활 건축물에서 유니크할 용기가 중요한 가치라는 점을 충분히 보여준다.

자연을 갈망하는 건축

엄준식

파동벽은 앞뒤 모습이 완전히 다른 건축물이다. 마천루를 제외하고, 도시에서 건축은 잘게 쪼개진 토지 이용 계획으로 인해 한 건물이 앞뒤로 두 개의 입면을 갖기가 쉽지 않다. 보통은 하나의 입면을 살릴 뿐이다. 근린 생활 시설이 들어서는 지구 단위 계획이라면 후면의 차량 진입로, 완충 녹지˚, 전면 대로 등의 조건이 맞는 대지를 분양받아야 그나마 양측 입면을 살릴 수 있다. 하지만 이러한 조건을 갖춘 대지에 짓더라도 의례적으로 대로에 접한 면에만 신경 써서 정면성을 부여하는 경우가 허다하다. 그런

˚ 소음과 공해 등으로부터 생활 공간을 분리하여 안전과 건강을 지킬 목적으로 설치하는 녹지.

면에서 파동벽은 이례적이다.

이 건물의 경우 전면 대로와 건물 사이에 완충 녹지가 있어서 보행 및 차량을 통한 진입은 건물 뒤편에서 이루어진다. 이런 상황에서 건축가는 앞뒷면 모두에 정면성을 부여하고 있다. 우선 건물 뒤편을 보면, 매스의 형태가 줄어들긴 하지만 리드미컬한 창호 구성과 옥상 프레임을 이용한 개구부 등 주변 건축물과 비교해도 제법 잘생긴 입면을 가지고 있다. 그러나 건물 앞쪽을 보면 이게 같은 건축물일까 싶을 정도로 파격적인 입면 구성을 하고 있다. 건물 뒤쪽 창호 구성에서 살짝 엿보이던 동적 디자인이 외벽 전체에서 전면적으로 드러나는 것이다.

그 모습을 보고 있자면 건축가 프랭크 게리의 댄싱 하우스Dancing House가 떠오른다. 1996년 체코 프라하에 지어진 이 주택의 별칭은 '프레드와 진저Fred & Ginger'이다. 미국 배우 프레드 아스테어와 진저 로저스가 함께 춤추는 모습에서 모티브를 얻어 설계했기 때문이다. 건물 모양도 마치 남성이 여성의 허리를 힘껏 감싸 안고 율동하는 듯한 역동적인 모습이다.

실제로 파동벽과 댄싱 하우스는 입면이 부드러운 곡선 형태로 서로 비슷하다. 다만 건축적으로 추구하는 바는 확실히 다른 것 같다. 댄싱 하우스가 도시 대중들의 외부적 시선을 의식하고 활력을 주는 요소로 곡면을 차용한 측면이 있다면, 파동벽은 도시 거주자의 내부적 시선과 일조日照를 위해 곡면을 활용했다고 볼 수 있다.

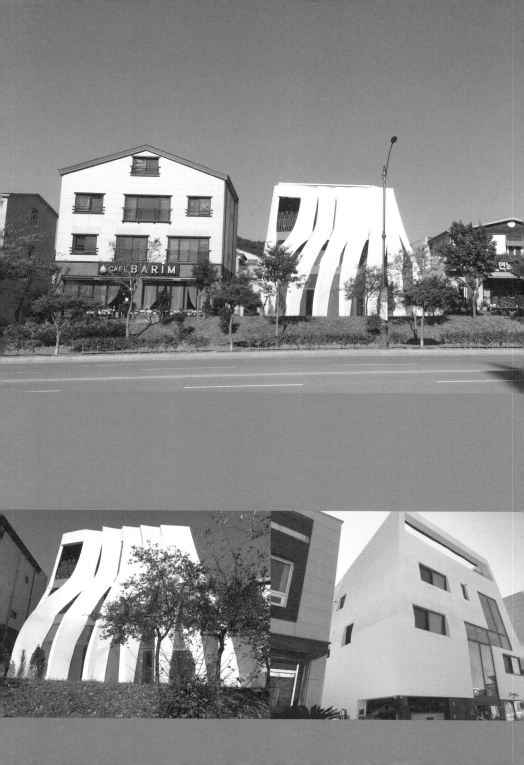

　다시 말해, 파동벽 전면의 매스 형태는 인접한 대로에서 오는 외부 시선을 차단한다. 한편 남향의 빛을 받아들이면서 내부 시선을 공원과 바다 쪽으로 향하게 한다. 결국 파동벽 프로젝트에서 자연을 갈망하는 형태적 전략은 거주자의 일상에 만족감을 주는 데 중요한 역할을 한다. 덕분에 보기에 좋을 뿐 아니라 살기에도 좋은 집이 탄생한 것이다. 다만 주변이 개발되면서 과거에 볼 수 있었던 아름다운 풍광이 점점 가려지는 현실이 아쉬울 뿐이다.

도시 한복판에서 바다를 만나다

정태종

 깊은 바다는 소리가 없다. 그렇다면 우리가 해변에서 듣는 파도 소리는 어떻게 만들어지는가? 어쩌면 파도의 작은 분말에서 시작되는지도 모른다. 속삭이듯이 작은 소리가 합쳐져 거대한 파도 소리가 되는 것은 아닐까? 그러나 이때도 우리의 귀가 물방울 하나하나의 소리를 듣는다면 전체 파도 소리를 인식할 수 없을 것이다. 파도 소리는 작은 물방울 소리가 인식되지 않는 그 순간에 만들어진다. 즉, 파도 소리는 부분이 이룬 전체, 전체가 된 부분인 것이다.

 회화에서 파도를 표현하는 방법은 다양하다. 거친 붓칠로 파도의 물살을 표현하거나 일정한 형태 없이 안개처럼 흩뿌리기도 하

고, 움직임을 단순화해서 만화처럼 그리기도 한다. 그러나 이때도 일일이 작은 물결 하나하나 그려내지 않는다. 그런다고 해서 '파도'라는 현상의 본질을 시각적으로 보여주기도 어렵다. 또렷이 들리는 작은 물방울 소리와 자세히 그린 작은 파도는 오히려 혼잡하다.

여수 파동벽은 벽돌이 모여서 만든 파도이다. 명석한 건축 재료인 벽돌은 하나씩 일일이 쌓아야 한다. 멀리서 보면 파동벽의 벽돌이 보이지 않는다. 집 전체가 파도라는 하나의 형태로 인식될 뿐이다. 그러나 그 작은 물방울들의 아름다운 속삭임은 여전히 존재한다. 보이지 않는다고 해서, 들리지 않는다고 해서 없는 것은 아니다. 공간 구성을 살펴보면, 파도의 물결 사이는 거주에 필요한 공간이 된다. 곡선의 파도는 모여서 거대한 바다가 되는데 이는 건물의 뒤쪽 입면으로 표현한다. 큰 파도가 치는 여수의 바다가 도시 한복판에 자리 잡았다.

그런데 언제부턴가 파동벽 입면이 흰색 스투코stucco*로 덧칠해졌다. 이제 파동벽에서 작은 모나드monad**의 파도 소리는 들리지 않는다. 한참 동안 나를 사로잡았던 애매-판명과 명석-혼잡의 심오한 들뢰즈의 철학적 사고 역시 사라져버렸다. 파도는 흰색 매스

* 건물 외벽에 바르는 미장 재료로 골재나 분말, 물 등을 섞어서 만든다.
** 세계 만물의 근원이 되는 존재. 17세기 독일 철학자 라이프니츠가 제안한 개념으로 물리적 개념인 원자와는 다르다. 현대에 이르러 프랑스 철학자 들뢰즈가 이를 다시 '주름' 개념으로 재해석했다.

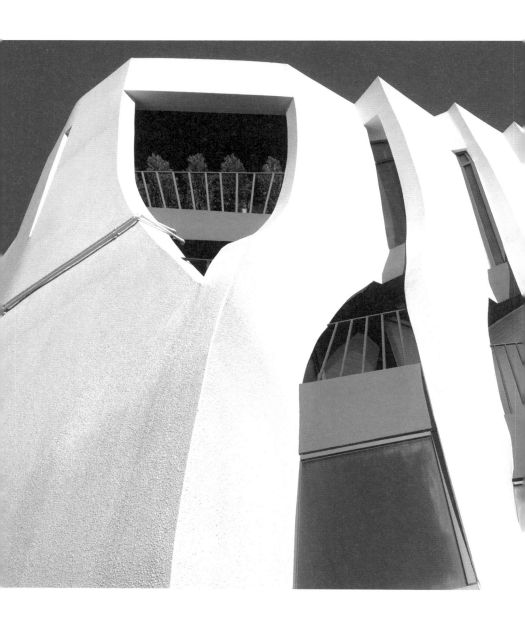

라는 시각적으로 매끈한 사물로 각인되었고, 파동벽은 주변 건물과 구별되는, 어디서나 잘 보이는 '랜드마크'가 되었다.

길 건너에서도 너무나 선명하게 보이는 흰색 파도는 주변 건축과 대비된다. 가뜩이나 건물들이 일렬로 나란히 서 있는 개발 지역에 그나마 잘 어울렸던 작은 파도 소리는 더 이상 들리지 않는다. 파동벽은 이제 자신을 내보이며 뽐내고 서 있다. 너도나도 자기 목소리를 내는 데 급급한 사회에서 자신의 존재를 알아주기를 바라는 어른이 된 듯하다. 볼 때마다 어린아이로 남아도 좋을 텐데 하는 아쉬움이 남는다.

서울 상수동
다세대 주택
'실버 색'

최-페레이라 건축

"건축은 누군가가 사는inhabited 조각이다."

 -콘스탄틴 브랑쿠시 루마니아 조각가

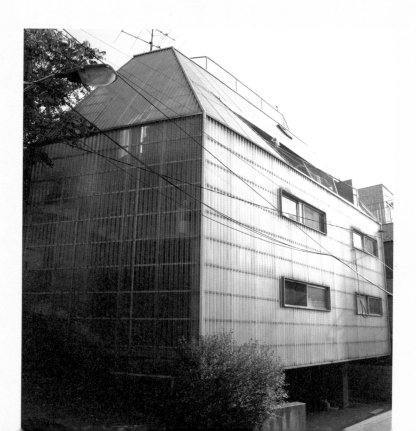

정
태
종

고정관념을 깬 반투명의 미학

공동 주택에서 개인 공간은 프라이버시 보호를 위해 불투명한 솔리드solid˚로 구성한다. 반면, 공적 공간이나 공용 공간은 열려 있으면서 투명한 것이 일반적이다. 상수동 다세대 주택 '실버 색'은 그런 일반적인 관념에서 벗어나 있다. 반투명 외피로 전체를 감싸는 디자인이야말로 지금까지와는 다른 새로운 공용 프로그램을 상징한다고 볼 수 있다.

은빛 판자로 만든 창고나 집이라는 의미인 '실버 색Silver Shack'이라는 건물 이름부터 고정관념을 깨려는 의도가 엿보인다. 마치 무

• 채워진 공간을 일컫는 건축 용어. 벽, 창문, 지붕처럼 보고 만질 수 있는 것들이 여기에 속한다. 이와 반대되는 개념으로 의도적으로 비운 공간인 '보이드void'가 있다.

겁고 고정된, 말 그대로 움직이지 않는 '부동산不動産'으로서의 주택
이 아니라 공간을 공유하면서 따로 또 같이 살아가는 건축을 제안
하는 듯하다.

실버 색은 온실 벽 같은 가뿐한 반투명의 폴리카보네이트 재질
의 외피로 덮여 있다. 내부는 사적 공간과 공적 공간으로 나뉘는데,
사적 공간은 붉은색 벽체와 불투명한 경계를 이용하여 공적 공간
과 시각적으로 명확하게 구별 짓는다. 외부에서 볼 때 투명성과 가
벼움은 구조의 경량화와 시각적 확장성을 만들어낸다. 이로 인해
커다란 매스는 지상에서 떠오른 듯 보이는데 벽 없이 기둥과 천정
으로 구성된 필로티piloti 구조가 이런 효과를 극대화한다. 이는 마
치 육중하게 짓누르는 삶의 무게를 덜어내고 자유롭고 감각적인
삶을 추구하려는 무의식적인 지향이자 건축적 위안처럼 느껴진다.

이 공동 주택은 경사지를 깎아내고 편평하게 정리해서 그 위에
안정된 형태로 건물을 배치했다. 직육면체의 안정된 매스가 대지
와 잘 어울리고, 양쪽 끝부분에 내력벽(건물 중심 하중 전달 벽)과 코
어(계단, 배관, 서비스 공간이 집중적으로 배치된 곳)를 배치하여 효율
성을 높였다. 또한 진입과 주차를 위한 1층 필로티 공간과 주 출입
구 진입 공간을 확보하고, 상부 지붕의 경사를 하부 경사와 어울리
게 마무리하는 등 현실적 제한 속에서 최대치의 배치와 형태를 형
성했다. 여기서 끝이 아니다. 그것으로 디자인을 마무리했다면 다
른 다세대 주택과 별 차이가 없었을 것이다. 실버 색에는 공용 공간

의 디테일과 색 등 많은 부분에서 세련된 디자인이 넘친다.

근처 유사한 규모의 다세대 주택을 돌아다녀 봐도 이만한 디자인을 보이는 곳은 없다. 실버 색은 한국에서 전통적으로 공동 주택에 기대하는 '소유' 관념에 도전한다. 또한 고가의 재화이자 투자 대상이라는 경제적 관념을 흔든다. 이로써, '지금 이곳에서 누구와 함께 사는가?'라는 주거의 기본을 있는 그대로 자신감 있게 드러낸다.

변화와 시간의 건축

안대환

실버 색은 폴리카보네이트 판을 외피로 사용했다. 내구성이 좋고 빛 투과율이 좋은 플라스틱 합성수지로 온실의 외피, 버스 정류장 등에 많이 쓰인다. 단점도 있다. 폴리카보네이트 외피는 내구성이 상대적으로 약할뿐더러 일반적으로 쉽게 색이 변하는 종류이다. 실버 색의 폴리카보네이트 판도 마찬가지이다. 후에 변색이 되고 이를 고정한 아연 도금 각관角管에서 녹물이 발생했다. 새로운 외피를 입혀야 할 때가 된 것이다. 모든 건축물은 시간이 지나면 변화한다. 수리하고 보수해야 할 때가 생긴다. 즉, 재료의 수명과 이에 따른 변화를 자연스럽게 받아들여야만 한다는 뜻이다. 어쩌면 실버 색은 이러한 변화 역시 보여주려고 했는지도 모른다. 세

상에 변하지 않는 건축물이 있을까?

우리나라 국보 1호인 숭례문을 보자. 겉보기에 굳건하기만 한 이 오래된 건축물은 지금 이 순간에도 시간에 침식되고 있다. 역사적으로도 낡고 무너지고 훼손되어 보수하고 다시 건립하기를 반복했다. 우리 전통 건축은 이러한 변화에 익숙하다.

또 다른 예를 들어보자. 경상북도 영주 무섬마을에는 외나무다리가 하나 있다. 삼면이 낙동강 지류인 내성천으로 둘러싸인 이곳을 외부와 연결하는 유일한 통로이다. 그런데 너무도 허술해 큰비가 오면 떠내려가곤 했다. 그러면 마을 사람들은 힘을 모아 다시 다리를 설치하기를 반복했다. 왜 그랬을까? 처음부터 크고 튼튼하게 만들면 될 일이 아닌가? 아마도 마음만 먹으면 충분히 그럴 수 있었을 것이다. 다만 그러지 않은 것은 변화를 받아들이고 고치는 과정을 반복하는 것이 마을 사람들의 철학이었기 때문이라고 생각한다. 나무를 주 건축 재료로 사용하는 우리나라 건축물은 자주 보수를 해야 한다. 이는 숙명과도 같은 것이다.

'건축물의 변화'는 당연하다. 이건 나만의 생각이 아니다. 예를 들어 오스트리아 미술사학자 알로이스 리글은 자신의 책 『기념물의 현대적 숭배, 그 기원과 특질』에서 '경년經年의 가치'에 대해 언급하면서 시간의 위대함을 말한다. 문화유산에 대한 이해를 높이고자 작성된 '진정성에 관한 나라 문서The Nara Document on Authenticity'도 오래된 문화유산의 보존에 대해 말한다. 이러한 사유에는 공통적으로

고치고 보수한다고 해서 건축물 본연의 가치가 사라지지 않는다는 생각이 담겨 있다. 물론 이때도 그 가치를 보존하고자 하는 의지가 뒷받침되어야 한다는 점은 분명하다.

변하지 않는 것은 없다. 변화를 받아들이고 대응하는 우리의 태도가 중요할 뿐이다. 그런 의미에서 한번 생각해보자. 공동 주택 실버 색의 외피가 변하지 않고 아주 오랜 기간 유지된다면 그게 꼭 좋은 일일까?

이제 폴리카보네이트의 장점을 이야기해보겠다. 이 재료는 빛의 투과율이 일반 재료와 달라 건물에 색다른 풍경을 선사한다. 낮에는 반투명 내부가 보일 듯 말 듯 하고 밤이면 내부의 빛이 흐릿하게 밖으로 뿜어져 나온다. 그래서 실버 색은 시간에 따라 다양한 모습을 보인다. 또한 디자인 측면에서 굴곡 있는 반투명 폴리카보네이트 판과 내부의 아연 도금 각관 프레임은 겹쳐진layered 입면의 독특한 형식을 보여준다.

한편에서는 '폴리카보네이트'라는 재료를 활용한 건축적 실험이 계속되고 있다. 실버 색을 설계한 최-페레이라 건축은 '광명 업사이클 아트센터(2015)'에서 보다 깔끔한 폴리카보네이트 외벽을 완성했다. 건축 재료뿐 아니라 건축가도 시간의 흐름에 따라 발전하는 양상이다.

2021년 프리츠커 건축상을 수상한 안네 라카톤과 장 필리프 바살의 '라타피 하우스Latapie House' 역시 이런 선택이 틀리지 않았음을

보여준다. 서울 강남에 있는 '나풀나풀 빌딩' 등 폴리카보네이트 소재의 활용은 앞으로도 여러 건축가에 의해 시도될 것으로 보인다.

엄준식

오래된 풍경을 바꾸는
은근한 저항

'한강의 위쪽 동네'란 뜻을 지닌 마포구 상수동上水洞에는 수많은 노후화 주택들이 밀집해 있다. 북쪽으로 젊음의 열기가 넘치는 홍대 거리가 있고 남쪽에는 문화 복합 공간으로 탈바꿈한 구舊 당인리 발전소가 있어 매력 넘치는 지역으로 평가받고 있는 곳이기도 하다. 최근에는 골목마다 카페나 공방 등이 늘어나면서 오래된 풍경을 바꾸어 놓고 있다.

은색 외관의 이 건물은 이러한 도심 한가운데 지어진 공동 주택으로 주변과 썩 잘 어울린다. 어찌 보면 여느 건축물들과 비교했을 때 단순한 형태와 회색빛 입면은 그리 도드라지는 디자인이 아니다. 한마디로, 어색하지가 않을 뿐이다.

이 공동 주택은 약 2미터 내외의 경사를 각 세대 주차장으로 활용하기 위해 필로티 기둥을 세웠다. 외부 시선과 소음을 일부 차단하고자 길가 쪽으로 공용 계단을 만들고 외부 창호는 최소화했다. 반면 4층과 옥상에는 다소 오픈된 테라스를 설치했는데, 이는 주인 세대의 요구일 수도 있겠지만, 전체적으로 보았을 때 건축가의 의도로 해석된다. 하부와 달리 상부만큼은 주변 풍광을 누릴 수 있도록 개방하고 싶었던 듯하다.

다만 건축법상 사선 제한*을 고려해서인지 상부는 사다리꼴 모자를 쓴 듯한 형태를 취하고 있다. 이러한 입면 디자인은 독특한 외양을 보여주면서도 한편으로는 어쩔 수 없는 선택으로 여겨진다. 이러한 은색을 입은 현실적 디자인은 사회적 규제와 주변 환경에 적응하기 위한 몸짓이지만, 오늘날 건축이 처한 현실에 대한 은근한 저항인지도 모른다.

• 일조권 보호, 도시 미관 등을 위해 건축물의 높이를 제한하는 것을 말한다.

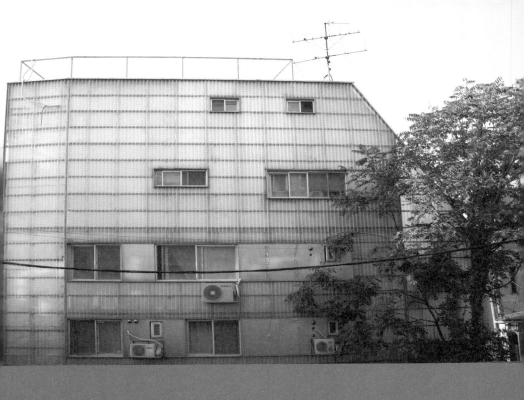

강원도 진부
'평창치과'

제이와이 아키텍츠 JYA-rchitects

"단순하게 살아라.
 현대인은 쓸데없는 절차와 일 때문에
 얼마나 복잡한 삶을 살아가는가?"

-이드리스 샤 명상가

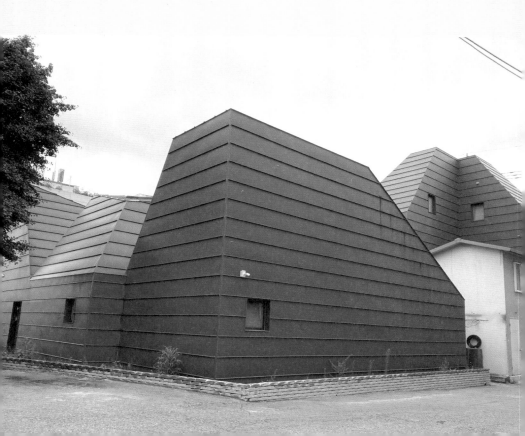

낯설지만 머물고 싶은

진부면은 강원도 평창군 내에서 면적이 가장 넓고, 인구도 많은 지역으로 영동고속도로에 인접하여 수도권과의 접근성이 좋다. 주변으로 석두산, 사남산 등 해발 700미터가 넘는 산들이 둘러싸고 있으며 오대천이 가로지르는 등 자연환경도 아름답다. 고즈넉한 시골 풍경이 멋스럽기도 하지만 거주지와 생활 시설 등이 잘 갖추어진 중앙로 주변을 보면 대도시를 벗어나 이런 풍경 좋은 곳에서 살아보고 싶다는 생각도 든다.

평창치과는 바로 이런 평범한 도시인의 꿈을 현실화한 건축이다. 어린 시절 건축주의 추억이 담긴 공간에 지어진 이 신축 건물은 다소 소극적인 재생 방식으로 지어졌다고 생각할 수도 있다. 그러

나 건축주의 추억은 그 자체로 장소성을 훼손하지 않으면서 건물에 신선한 스토리텔링 요소를 부여한다.

공간적인 측면을 살펴보자. 건축주의 생활 공간인 지상 3층과 임대 공간인 지상 1층은 동선이 확실하게 분리되어 있으며, 방향은 다르지만 모든 공간은 두 곳의 마당을 바라볼 수 있게 구성되어 있다. 이러한 명확한 영역 분리로 인해 평면은 비교적 단순하지만 입면은 그렇지 않다. 언뜻 보면 주변 도시의 풍경을 담은 듯한 분할된 매스 구성 때문인지, 신축 건물이지만 낯설지 않다.

마감 재료는 단일하지만 지붕의 경사 형태를 다양화함으로써 세련미가 느껴진다. 1층의 임대 공간은 천장이 높고 자연 빛과 인공 빛을 적절히 조화시킴으로써 충분히 사용자에 따라 개성 있게 꾸밀 여지가 있다. 천장이 높으면 시각적으로 개방감이 좋아질 뿐만 아니라 공간이 생기기 때문에 전시나 수납 등 다양한 활용이 가능해진다.

새로 생긴 건물을 접하면 낯설기 마련이다. 좋고 나쁨을 떠나 새로운 인연이 시작되는 순간이기 때문이다. 평창치과는 추억의 공간을 새로운 삶의 공간으로 재구성했다. 익숙함과 낯섦이 어우러지는 장소가 탄생한 것이다. 아마도 건축주에게는 낯섦보다는 익숙함을 더할 것이고 다른 사용자들에게는 낯설지만 머무르고 싶은, 기분 좋은 삶의 기억을 새롭게 만들어줄 것 같다.

매스의 변화와 스토리텔링

안
대
환

일반적으로 상가로 쓰이는 근린 생활 시설 건물은 용적률을 최대한 높이려고 한다. 그래서 건축가들이 일반적으로 매스 디자인이라고 하는, 건축물을 이루는 덩어리를 더하고 빼면서 형태를 구성하는 일이 어렵다. 그러다가 용적률이 낮아지면 의뢰인이 경제적으로 손해를 볼 수 있기 때문이다. 2016년 베니스 비엔날레에 이런 현실에 대한 풍자가 등장한다. 당시 한국관의 주제가 바로 '용적률 게임'으로 한국 건축의 양과 크기에 대한 욕망을 비판적인 시선으로 바라보는 전시였다.

그나마 최근에는 용적률에 대한 집착에 약간의 변화가 엿보이고 있다. 평창치과에서도 그런 조짐을 찾아볼 수 있다. 강원도의 한적한

마을에 있는 이 건축은 용적률에 얽매이지 않고 과감한 '매스 놀이'를 시도한다. 매스를 분할하고 잘라내는 과정을 그대로 보여준다.

매스의 변화는 건물 안팎에서 직접 느낄 수 있다. 우선 외부를 금속판으로 씌움으로써 밖에서도 매스의 변화를 쉽게 인지할 수 있다. 건물 내부에서도 마찬가지이다. 부지 뒤편에 있는 두 개의 매스나 전면부의 상층 매스는 두 개 층에 해당하는 높이를 천정으로 구성했다. 천창(天窓, 지붕에 낸 창)을 통해 내려오는 빛은 이러한 변화를 실내에서도 느끼게 해준다.

건물 외부 상층부는 진한 회색의 금속판으로, 그 아래는 유리로 되어 있다. 한편 내부의 벽은 천창의 빛에 효과적으로 반응하도록 흰색으로 되어 있는데, 이처럼 대비되는 내외부 색감은 서로 다른 매스감으로 다가온다.

평창치과는 밖에서는 좁아 보여도 막상 들어가면 넓고 다양한 공간감이 느껴진다. 그리고 그 안에는 예전 이곳에서 자란 건축주의 이야기가 살고 있다. 스토리텔링에는 힘이 있다. 누가 보아도 기억에 남을 이 건물은 면 단위의 작은 지역이라면 금세 이야깃거리가 된다. 그럼으로써 상점과 병원의 인지도도 함께 올라가지 않았을까?

근린 생활 시설의 새로운 모색

정
태
종

한국의 근린 생활 시설은 병원에서 편의점까지 다
양한 프로그램이 섞여 있는 복합 시설이다. 그러나 이들 사이에 연
관성은 부족하다. 각자 볼일을 보는 사람들이 있을 뿐이다. 프로그
램 간 관련성이 없다 보니 한 건물에 있으면서도 서로 고립되어 있
는 것 같다. 그렇다면 이에 대한 건축적 해결책은 무엇일까? 바로
'묶음'과 '연결'이다. 일반적으로 수직 적층이 가능한 고층 건물은
층별 구분을 통해서 묶어준다. 또 다른 해결 방법은 하나의 건물을
잘게 나눠서 독립시키고 필요에 따라서 연결하는 것이다.

치과의원은 한국 도시의 근린 생활 시설에 가장 많이 등장하는
프로그램 중 하나로 그 특징은 '접근성'이다. 환자가 쉽게 찾을 수

있어야 하기에 교통 입지가 중요하다. 입원보다는 외래 진료가 대부분이고 예방과 치료가 동시에 이루어지며 환자들이 정기적으로 내원하니 방문 빈도가 높다. 그렇기에 치과는 다른 의료 시설보다 규모가 작은 공간에서도 가능하다.

때로 다른 업종과 공간을 공유하기도 한다. 의료 시설이면서도 생활 시설의 역할도 하는 것이다. 사정이 이렇다 보니 설계할 때 주변과 관계를 잘 맺으면서 내부적으로는 위생 및 의료에 적합한 공간을 유지해야 한다. 즉, 독립되어 있으면서도 주변과 잘 연결되어야 하는 것이다.

평창치과 외부는 근린 생활 시설의 기능에 맞게 적절히 나누는 한편 각 프로그램을 자연스럽게 연결하여 하나의 매스로 사용할 수 있게 했다. 내부는 순백과 유리의 공간으로 시각적·기능적으로 위생을 강조했다. 이를 통해 적절히 분리하되 필요할 때 소통이 가능한 공간, 치과의 속사정을 잘 아는 건축이 되었다. 공간 구성에서 다양성, 편안함과 자연스러움 그리고 깨끗함을 잘 구현한 것이다.

진부 읍내에 크지 않은 도로를 따라 줄지어 서 있는 낮은 건물들 틈에 평창치과가 서 있다. 작은 골목을 재현한 듯한 이 건물은 오랫동안 그 자리를 지켜온 마을 터줏대감 같기도 하고 어릴 적 함께 뛰어놀던 친구 같기도 하다. 지금 그곳을 찾는 사람들은 뛰어난 실력의 치과의사와 그보다 더 놀라운 건축을 만나 행복한 시간을 보내고 있으리라.

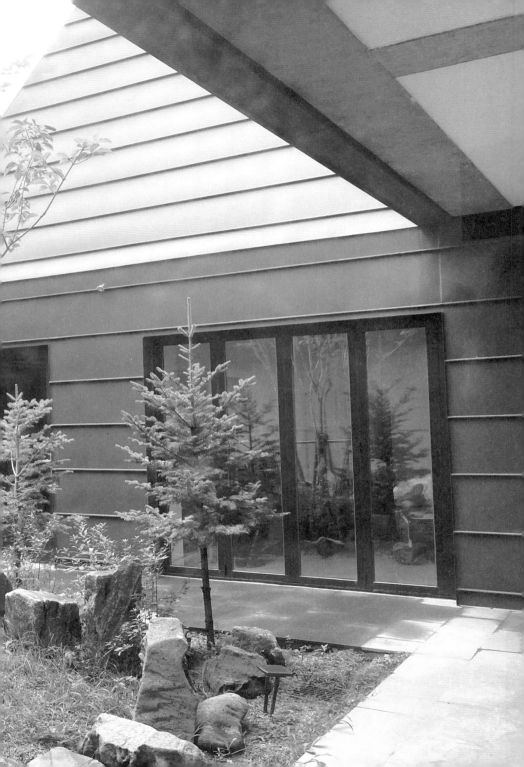

3

주변과 경계를 공유하다

서울 용산 지하도 프로젝트 '꽃빛'

에스티피엠제이 stpmj 건축사사무소

> "왜냐하면 어떤 혁명가도,
> 어떤 혁명 운동도 없을지라도,
> 모든 수준에서 혁명이 있을 것이기 때문이다."
>
> -펠릭스 가타리, 『분자 혁명』

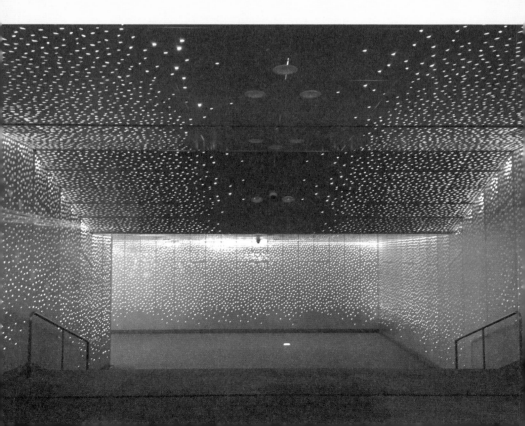

어렴풋이 스며들다

엄준식

언덕에 용이 나타났다고 해서 '용산龍山'으로 이름 붙여진 이곳은 서울 중심권에 있으면서 군사 및 경제적 전략 중심지로 평가받는 지역이다. 현재 국방부와 합동참모본부, 전쟁기념관 등이 있으며, 지금은 평택으로 이전한 주한 미군 사령부도 2000년대 중반까지 이곳에 있었다. 얼마 전에는, 비록 무산되었지만 국제 업무 지구 조성에 관한 이슈도 있었다.

이러한 곳에 2017년 대표적인 화장품 회사인 아모레퍼시픽 본사가 지어졌다. 지하철 4호선 신용산역 인근인 이 사옥 주변으로 용산공원이 새롭게 조성되고 있으며 마천루들이 즐비하다. 따라서 이 커다란 건축물이 주변 환경과 어떻게 연계되어 있는지를 흥미

롭게 살펴볼 만하다. 특히 지하철역과 사옥을 잇는 지하 연결 통로가 눈여겨볼 만한데, 그 이름 또한 '꽃빛'으로 범상치 않다.

'꽃빛'에 대한 관심은 '왜 여느 곳처럼 홍보 간판이나 LED 조명이 아니라 굳이 차가운 느낌의 금속 마감재로 벽과 천장을 둘렀을까, 그것도 두 군데나?' 하는 의문에서 출발했다.

신용산역 1·2번 출구와 아모레퍼시픽 본사 건물을 연결하는 '꽃빛'은 직선과 꺾인 선으로 이루어졌다는 점에서 구조적으로 여느 지하도와 다르지 않다. 하지만 '연계적 공간'이란 측면에서 이 프로젝트를 살펴보면 달라진다.

예를 들면, 지하철역을 나와 목적지로 가기 위해 이동하는 일련의 과정에서 우리는 수많은 광경을 목격한다. 이는 시작점과 목표점 사이 연결 공간에서 만나는 특별한 경험으로 주로 통로와 같이 전이적 역할을 하는 공간에서 이루어진다고 볼 수 있다. '꽃빛' 프로젝트 역시 두 개의 물리적 공간을 이어주는 전이 공간을 제안한 것으로, 공공의 공간이 사적인 공간으로 전환되는 지점에 위치한다.

어찌 보면 이 프로젝트는 사람들이 머무르는 거주 공간이 아닌 지나가는 통로 공간에 불과하여 건축물이 아니라고 생각할 수도 있다. 그러나 '건축'의 범위를 삶을 위해

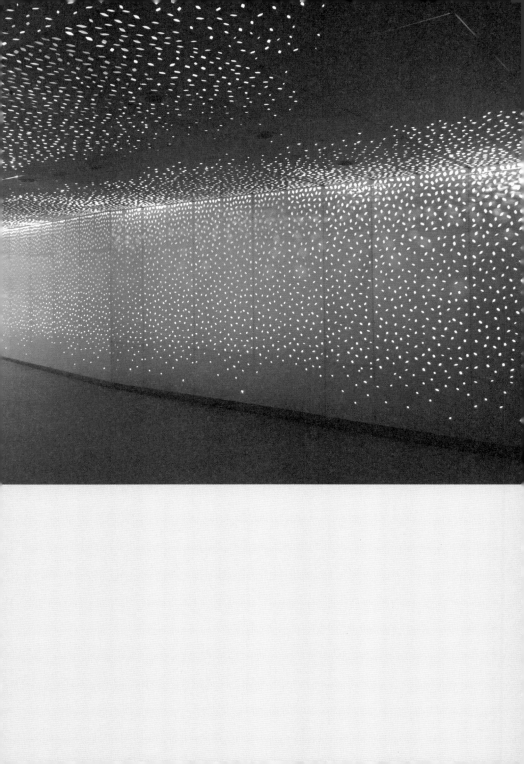

구축되는 도시의 모든 공간으로 폭넓게 정의한다면 '꽃빛' 역시 건축물에 속한다.

　실제로 '꽃빛'을 걸어본 사람들은 알겠지만, 이 통로는 목적지로 향하는 시간 동안 보행자의 인식에 어렴풋이 스며든다. 알루미늄 타공 패널에 새겨진 다양한 패턴의 꽃잎 모양은 내부 공간을 하늘의 별빛처럼 감싸고 있는데 말 그대로 '꽃빛'이다. 패턴 이외의 장식이 없어 외관상 단순해 보이지만, 아이러니하게도 그러한 단순함이 공간을 더욱 빛나게 한다. 또한 이러한 연출은 다음에 마주할 공간에 대한 궁금증을 유발한다. 결국 이 화사한 연결 공간은 사람들에게 환상적인 시각적 즐거움을 주면서도 곧 마주칠 목적지에 대한 기대를 배가시키는 증폭제 역할도 하고 있는 것이다.

타운 포털: 환상의 시공간

안
대
환

처음 '꽃빛'에 들어섰을 때 받은 인상은 '게임 홍보용 구조물인가?' 하는 것이었다. 나중에 이 장소가 일회적이지 않은 고정된 시설임을 확인한 후에도 그 느낌은 지워지지 않았다. 건축적인 측면의 분석보다 '아모레퍼시픽의 타운 포털'이라는 초감각적인 느낌이 우선한 이유는 무엇일까?

영화나 게임에서 '포털portal'은 시공간을 뛰어넘어 원하는 장소로 이동하게 하는 관문으로 등장한다. 그래서 포털이 시작하는 공간과 끝나는 공간은 전혀 다른 시공간에 해당한다. 포털은 두 개의 시공간을 연결해주는 장치이다. 그래서 포털을 통과하는 장면은 초현실적이며 환상적으로 묘사된다. 이는 일종의 클리셰*가 되어 다

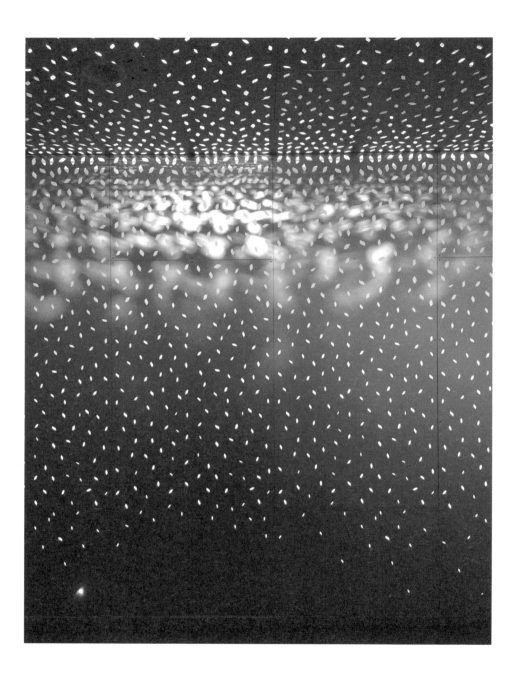

양하게 변주된다. 즉, 영화나 드라마에서 포털은 빛과 어둠, 무수히 많은 빛 조각 등으로 표현하는 경우가 많다.

'꽃빛'은 시간과 공간이 왜곡되는 환상적 공간으로서의 관문을 빛나는 꽃잎으로 그려낸다. 작은 빛의 조각으로 이루어진 포털을 지나 새로운 시공간으로 진입하는 느낌을 정확히 구현했다. 그렇다면 내가 받은 첫인상은 이 프로젝트가 의도한 바가 아니었을까?

통로는 신용산역 1번과 2번, 두 개의 출구와 이어진다. 이 둘은 동일한 재료로 '포털'을 구현했지만 서로 다른 분위기를 연출한다. 일자형 통로는 시작부터 끝까지 폭과 분위기가 같다. 건너편에 아모레퍼시픽 본사 입구가 보이면서 약한 경사를 따라 이어진다. 보행자는 의식하지 못할 정도로 빠르게 포털을 통과하게 된다. 그렇기에 목적지에 도달하는 순간에는 상대적으로 시간이 느려진다. 마치 압축된 시간을 통과한 느낌이다.

보행자는 포털에 들어설 때와 나갈 때 각기 다른 시공간을 체험한다. 작은 빛의 조각들이 이런 기이한 느낌을 선사하는데, 들어서면서부터 '이 통로를 지나면 전혀 다른 시공간이 기다리고 있겠지?' 하는 기대가 생긴다.

한편 기역 자형 통로는 포털에 진입해도 출구가 보이지 않는다. 통로의 폭도 달라진다. 꺾인 지점을 지나면 계단에 의해 높이가 달

• 예술 작품에서 자주 쓰이는 소재나 이야기 흐름, 영상 매체에서 어떤 상황을 묘사할 때 관성적으로 등장하는 장면을 말한다.

라지면서 완전히 포털 속에 들어와 있음을 깨닫게 한다. 즉, 기역 자형 통로는 일자형 통로보다 비현실적이면서 환상적인 공간감이 더 크다. 끝이 보이지 않아 시야 전체가 그야말로 '꽃빛'으로 충만하다.

두 통로는 모두 벽과 천장을 금속판과 빛나는 꽃문양으로만 구성했다. 단순한 디자인이나 위치에 따라 패턴에 변화를 주어 독특한 공간감을 만들어낸다. 정교하게 계획하여 배치된 패턴에 따른 빛의 모양과 양이 공간에 변화를 주는 것이다. 보행자는 자신의 위치에 따라 바뀌는 문양과 빛의 조합을 온몸으로 느끼면서 그 공간을 통과한다.

천장의 중앙부는 문양이 없고 천장과 벽이 만나는 모서리 부분에 문양이 집중되어 있다. 모서리에서 나온 빛이 천장과 벽으로 퍼져나가는 듯하다. 개별 꽃잎 문양 하나하나를 살펴보면 여기에도 변화가 있다. 벽체 위에서 아래로 갈수록 어두워지는 형식이다. 전체적으로 위에서 아래로 또는 천장 가장자리에서 중심부로 꽃잎이 흘러가는 모양새이다.

사람은 수평으로 이동하고 꽃잎은 수직으로 이동한다. 당연히 이동하는 보행자는 꽃잎이 흩날리는 듯한 착각에 빠진다. '꽃빛'은 섬세한 디테일과 금속판이라는 단순한 재료의 조합으로 환상적인 '타운 포털'을 만들어냈다.

한 가지 아쉬운 점은 바닥이다. 여기도 다른 면처럼 독특한 느낌

충청남도 논산 쌍계사 대웅전 문살.
사진 출처: 국가문화유산포털

을 주는 재료를 사용했으면 어땠을까? 현재 바닥은 포털 내부가 아닌 외부 재료를 그대로 사용했다. 그러다 보니 환상적인 느낌이 덜하다. 또한 안전 난간과 소방함이라는 시설물이 눈에 띈다는 점도 옥에 티다. 현실적인 제한 때문이겠지만 이러한 것들은 '꽃빛'이 영화나 게임이 아닌 현실 속 공간임을 상기하게 한다.

'꽃빛'은 환상과 현실을 잇는 공간이다. 처음 들어설 때의 탄성은 통로를 다 지났을 때 현실로 돌아왔다는 안도감으로 변한다. 환상과 일상을 동시에 경험하게 되는 것이다.

'꽃빛'이 활용한 패턴은 19세기 말 20세기 초 성행했던 아르누보 Art Nouveau* 건축 양식에서도 찾아볼 수 있다. 한국 전통 건축에서도 꽃문양이 자주 등장한다. 특히 '꽃살문'은 또 다른 '포털'처럼 느껴진다. 논산 쌍계사 대웅전의 문살은 꽃문양만 만들어 붙인 것이 아니라 커다란 통나무를 조각하여 문살과 꽃문양을 한 번에 만들어 낸 걸작이다. 영주 성혈사 나한전의 문살은 꽃 모양으로 조각되어 있는데, 문 자체가 신성한 장소로의 전환을 극적으로 보여준다. 그때의 감동이 도심 속 '꽃빛'에서 되살아나는 듯하다.

● 식물성과 곡선을 강조한 양식으로 당시 프랑스 건축, 공예, 회화 등에서 찾아볼 수 있다.

경계에 선 파사주

정태종

도시의 대부분 건물은 주변과 자신을 단절하고 경계 지음으로써 안전을 지키고 소유권을 명확히 한다. 그러므로 분리된 두 공간의 연결 통로인 파사주passage나 포털은 경계를 인식시키는 버퍼존(buffer zone, 완충 지역)이라고 할 수 있다. 일례로 계단이나 경사로는 다른 기능, 다른 실, 다른 공간을 물리적·시각적으로 구분한다. 이러한 건축 개념은 현상학적 지각을 넘어 문화적인 '경계'로 발전하는데, 한국 전통 건축에서는 '문턱'이 여기에 해당한다.

'경계'는 건축에서 매우 중요하다. 기존 건축은 경계를 명확히 하는 데 주력했다. 공공 공간public과 개인 공간private이라는 이분법적

시각으로 사회적·공간적 경계를 분명히 하고 둘 사이를 단절시켰다. 현대 건축은 경계를 확장하거나 재설정하는 한편, 경계를 흐려서 긴장감을 완화하려고 노력한다. 그 결과 경계, 외피, 보행 공간 등 건축에서 사람의 피부에 해당하는 얇지만 다감각적이며 다양한 기능이 포함된 강력하면서도 유연한 층을 설정하게 된다.

　현대 도시 건축에서 연결은 필수적이다. 이에 따라 도시의 서로 다른 현실 공간을 연결하는 도킹 파사주docking passage의 역할이 점점 커지고 있다. 대표적인 도시 하부 구조이자 교통수단인 지하철과 건축의 연결도 마찬가지이다. 신용산 전철역과 아모레퍼시픽 본사 건물을 연결하는 '꽃빛'은 어떨까? 이 구조물은 직접적, 간접적 두 가지 방법을 이용한다.

　아모레퍼시픽 본사 건물을 설계한 건축가 데이비드 치퍼필드는 서울 한복판에 거대한 반투명 육면체 건물을 구성했다. 건물 한가운데 빈 공간을 만들어 물리적, 시각적인 비움을 보여준다. 마치 사각형의 도넛 같다. 지하 연결 통로인 '꽃빛'은 이 사각 도넛에 보이지 않는 두 개의 은빛 손잡이를 달아놓은 격이다. 꽃잎을 모티브로 금속판에 음각 디자인된 패턴은 일률적이지 않고 계속 변화하면서 일정한 흐름을 만들어낸다. 그러면서 연결이라는 본연의 역할에 충실하고 있다. 오래된 도시의 하부 구조와 새로운 현대 건축을 연결하는 '꽃빛'은 민낯의 지하철역을 화려하게 메이크업한 건축물로 바꾸는 공간적 매개체 같다.

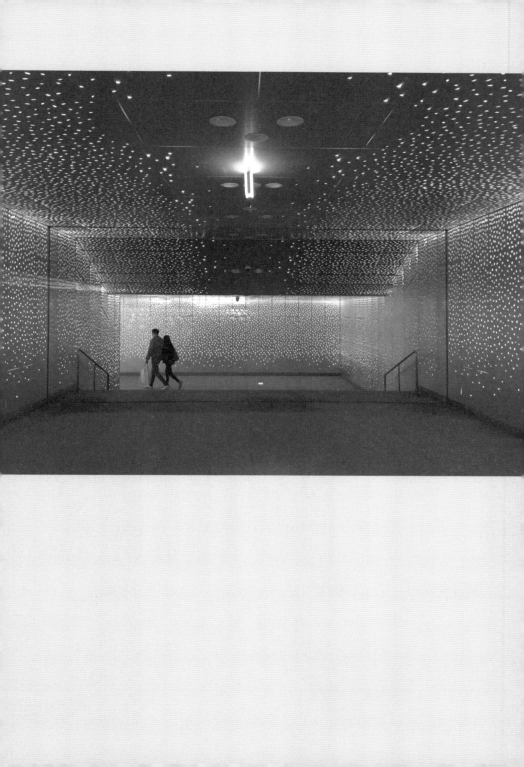

서울시립대학교 교문

유타UTAA 건축사사무소

"추운 겨울 어느 날 고슴도치들은 추위를 이기기 위해
서로 몸을 밀착시켰다. 그러자 서로 찔려 아파서 다시 떨어졌다.
밀착하고 떨어지기를 반복하면서 고슴도치들은 아프지도 않고 춥지도 않은
가장 적절한 거리를 유지하면서 서로를 감쌌다."

-고슴도치의 우화

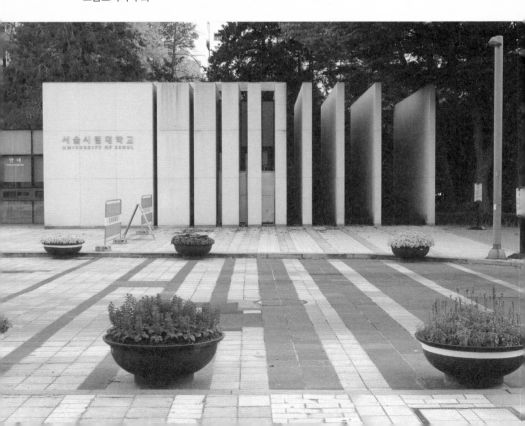

도시와 대학의 경계를 허물다

엄준식

　　국내 유일 공립형 종합 대학인 서울시립대학교가 자리 잡은 '청량리'는 과거 이 지역에 있던 청량사青涼寺라는 절의 명칭으로부터 유래되었다. 이 지역은 서울 동북부의 주요 부도심으로 일찍부터 경기 북부와 강원도를 철도로 연결하면서 교통 및 물류의 중심이 되었다. 오래된 도시이다 보니 노후한 시설들이 밀집되어 있다.

　　서울시립대학은 대로변의 기존 주거 건물들로 인해 학교 정문이 안쪽으로 살짝 들어앉아 있어 밖에서는 직접 보이지 않는다. 이를 보완하기라도 하듯, 정문에 들어서면 마치 "여기로 가세요." 하고 안내하는 것 같은 오브제가 눈에 띈다. 진입 방향을 기준으로 좌

측에 있는 이 구조물은 도미노 형태로 학교의 심벌을 형상화했으며 중앙은 비어 있다. 점점 두꺼워지는 면들이 분절된 형태로 이어지는 시각적 패턴 효과는 보는 이로 하여금 지루함을 덜고 역동성이 느껴지게 한다. 이는 학교명이 새겨진 맞은편의 정갈한 구조물과 대비를 이룬다.

일반적으로 대학교 정문 하면 주 진입로 정면을 가로지르는 상징적 조형물을 떠올린다. 하지만 서울시립대학교 정문은 측면성이 부각된다. 도시와 대학의 경계를 나눈다기보다 오히려 허무는 듯하다. 안내의 역할을 할 뿐 권위를 과시하거나 영역을 구분하는 느낌은 들지 않는다. 도시와 대학이 서로를 구분 짓지 않고 상생 발전하려는 의지를 담은 것 같다.

프랑스 파리의 대학만 보아도 교문을 세우는 경우가 극히 드물다. 왜 그럴까? 우선 파리가 매우 밀도가 높은 도시라는 점을 들 수 있다. 우리나라 서울 송파구와 서초구를 합친 정도의 면적이다. 그래서 대단위 대학 캠퍼스는 외곽이나 인구가 적은 지방에 있다. 파리 도심에 있더라도 분산되어 지역 내 다른 시설들과 공존하는 경우가 많다. 그중에서도 파리 남동부인 13구에 위치한 파리 7대학은 눈여겨볼 만하다.

이 지역은 철길을 복개하여 대지를 조성했는데 센강 좌측에 있다 하여 '좌안Rive-Gauche'으로 불린다. 20세기 이후 활발하게 조성된 신도시 지역으로 이곳에 있는 파리 7대학은 캠퍼스도 작지만 일단

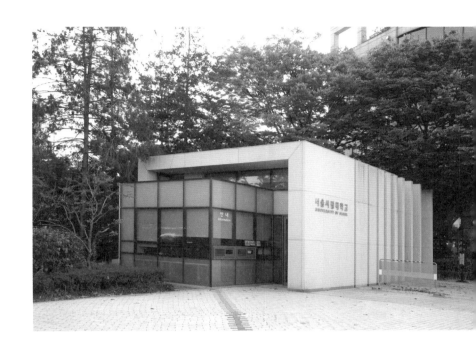

교문이 없다. 다만 양쪽으로 길게 뻗은 학교 건물들 중심에 중정이 배치되어 있다. 그러나 이 역시 지역 주민과 학생이 함께 사용하는 공공 공간이자 강변과 도심을 잇는 연결 통로로서 역할을 하고 있을 뿐 별도의 경계를 만들고 있지는 않다. 파리 7대학 캠퍼스의 일부처럼 보이는 중정이 실제로는 누구나 이용하는 공공의 영역이다. 이로써 도시와 캠퍼스 간 물리적 경계는 흐려지고 상호 소통은 강화되는 것이다.

그라데이션과 렌티큘러: 변화의 과정

대학 정문은 보통 청춘, 학업, 미래 등 상징적인 개념을 한눈에 인식하도록 크고 높게 그리고 얇게 만들어지는 경우가 많다. 서울대학교 정문이 대표적인 사례일 것이다. 그래서 정문 앞에 멈추어 섰을 때 의미에 집중하도록 정적靜的인 느낌을 강조한다. 하지만 측면에서는 그 의미와 상징성 파악이 어렵다. 다른 대학 정문도 사정은 비슷하다.

서울시립대 정문은 높지 않고 옆으로 늘어서 있어 일반적인 대학 정문과 다르다. 특히 시간의 흐름에 따라 그 모습이 변하는 깊이의 배열이 인상적이다. 따라서 정면에서 멈추어 보았을 때는 어떠한 상징을 인지하기 어렵다. 대신 관찰자가 이동하면서 시간과 위

치가 바뀌고 이에 따라 점차 변화하는 그라데이션의 감각을 강조한다. 동적인 움직임을 통해 상징물의 진면목이 드러나는 것이다. 그래서 일반 정문은 정면 사진으로 그 상징성을 명확하게 볼 수 있는 데 반해 서울시립대학교 정문은 출입 장면을 동영상으로 봐야 그 상징을 알 수 있다. 보는 각도에 따라 모양이 달라지는, 일종의 렌티큘러lenticular 기법이다. 어렸을 때 이리저리 돌려보면 그림이 변하는 입체 책받침을 써본 사람이라면 이해가 쉽겠다.

이는 모양이 변할 뿐만 아니라 평면에서 3D 감각을 체험하게 해준다. 시립대학교 정문은 이동하면서 시점이 달라짐에 따라 건축물 형상이 변화하는 렌티큘러 기법에 그라데이션 감각이 더해진 색다른 체험을 선사한다. 좀 더 구체적으로 살펴보자.

우선 두 개의 정문 구조물은 진입로를 사이에 두고 배치되어 있다. 하나는 상징물이고 하나는 경비실을 포함하는 시설물이다. 이 둘이 마주하는 각도가 틀어져 있어 렌티큘러 기법을 강화한다. 보행자 위치에 따른 변화를 극대화하는 것이다. 정문 앞에 섰을 때와 통과할 때, 통과한 후에 읽히는 상징과 느낌이 서로 다르다. 이는 정문이 대학의 경계를 알려주는 역할을 충실히 수행한다는 뜻이다. 특히 진입할 때는 거의 안 보이다가 통과할 때 유독 잘 보인다. 이는 움직일 때 경계가 명확해지는 특성을 가진다. 또한 두 구조물의 각도가 달라서 나갈 때는 진입할 때와 다른 감각이 느껴지게 구성되어 있다.

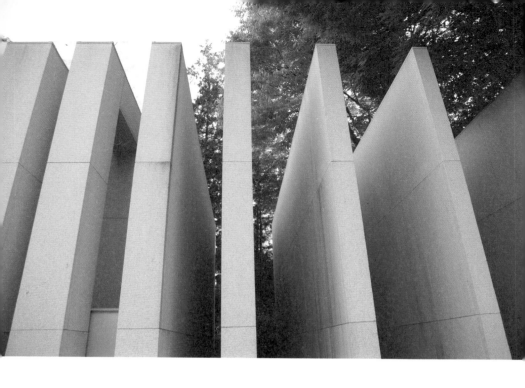

결과적으로 보면 서울시립대의 정문은 건축물과 사람의 동선 및 시각적 관계를 종합하여 디자인되었다. 이를 통해 변화의 과정을 보여주면서 명확한 경계를 구성한다. 공간적 깊이는 담장으로 구성된 선형의 경계와는 다른 감각으로 다가온다. 원근법에 의한 깊이감이 진입하면서부터 매 순간 달라지면서 낯선 공간에 와 있는 듯한 기분을 들게 만든다.

또한 언제나 동일한 감각이 느껴지는 일반적인 교문들과 달리 서울시립대학교 정문은 환경에 따라 감각이 변한다. 햇빛이 강할

때, 비가 올 때, 눈이 내릴 때, 바람이 불 때 등 조건에 따라 느낌이 다르다. 생각 없이 지나치면 놓칠 수도 있지만 의식적으로 감각해 보면 큰 감동마저 느껴진다.

우리나라 전통 건물인 부석사에서도 같은 경험을 할 수 있다. 경상북도 영주에 있는 부석사는 신라 시대 때 지어진 고찰로 진입로인 경사지를 따라 석축石築이 설치되어 있다. 방문자의 진입 축이 바뀌면서 시선과 공간감이 달라지고 누하진입(樓下進入, 누각 아래로 들어가는 방식)은 공간이 열리고 닫힘을 느끼게 한다. 아무 생각 없이 부석사를 오를 때는 느끼지 못하겠지만 알고 간다면 정말 큰 감명을 받을 수 있는 장소임이 틀림없다. 서울시립대학교 정문에서의 경험을 부석사와 직접 비교하기는 어렵겠지만 움직임-시선-공간감 변화의 과정을 이해하고 감상한다면 좋을 듯하다.

정
태
종

탈권위의 시각적 완충 공간

학교 정문은 관문으로서 학교의 정체성을 사람들에게 명확하게 전달하는 중요한 설치물installation이다. 특히 대학교 정문은 학교의 정체성과 더불어 안내 및 보안을 담당하는 공간도 포함하는 경우가 많다. 이런 경우 상징과 기능을 자연스럽게 통합하기 위해 일반적으로 다음의 방식을 사용한다. 입구에 건물을 세우고 그 일부를 확장하여 교문으로 만들거나, 상징과 기능을 분리하여 각자 명확하게 역할을 나누는 방법이다. 그러나 서울시립대학교 정문은 이 중 어디에도 속하지 않는 방식으로 정체성과 기능을 통합한 건축 디자인을 완성했다.

진입로에 들어섰을 때 처음 정면으로 보이는 것은 2차원의 면

surface이다. 이는 뒤쪽에서 나오는 빛에 의해 명확한 사각형의 형태로 다가온다. 발걸음을 옮기면서 안으로 들어가면 가려졌던 부분이 등장하면서 면은 점차 두꺼워지고 결국 3차원 형태로 전환한다. 사람들은 학교로 들어가면서 정면의 면이 점차 옆으로 밀려나는 느낌을 받게 된다. 이와 더불어 면 사이의 빈 공간void이 줄어들면서 채워진solid 형태로 전환하고 방향성을 형성한다. 이로써 학교 입구임을 알리는 교문의 특성을 명확히 보여주면서 시각적으로 완충지대buffer zone를 형성하는 데 성공한다.

서울시립대학교 정문은 입구 좌우에 두 개의 시설물로 배치되어 있다. 한쪽은 단순한 형태의 매스에 시설 공간을 포함하고, 다른 쪽은 학교의 정체성을 상징하는 조형물이다. 두 시설물은 형태의 연속적 변화, 즉 그라데이션을 공유하고 있다. 건축 기법 차원에서 이는 정문의 좌우는 물론 도로 바닥에도 적용되어 3차원적인 연속성을 확보한다. 예전처럼 행인과 자동차가 멈춰 서서 출입 허가를 받는 식이 아니다. 교문이 경계를 명확히 하던 방식에서 벗어나 캠퍼스 내외부의 경계임을 자연스레 알리면서 사람들이 다음 공간을 준비하게 된다.

우리 주변에 있는 공공 건축은 생각보다 권위적인 경우가 많다. 실제로 서울 중심지에서 만나는 공공 건축은 그 규모나 위치에서 권위를 우선적으로 고려한 듯 보인다. 지역 사회에 크게 영향력을 미치는 대학도 예외가 아니다. 지금껏 대학은 거대한 규모와 명확

한 경계로 일반 시민들에게 자신의 공간을 허용하지 않는 양상을 보여왔다. 그러나 이는 과거의 일이다. 권위를 내세우던 시대가 지나자 요즘은 담장을 허물로 주변과 소통하려고 노력한다. 서울시립대학교 정문도 그러한 노력이 일군 성과 중 하나로 여겨져 볼 때마다 흐뭇하다.

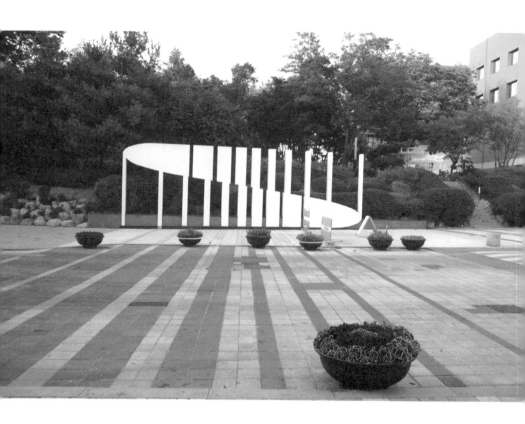

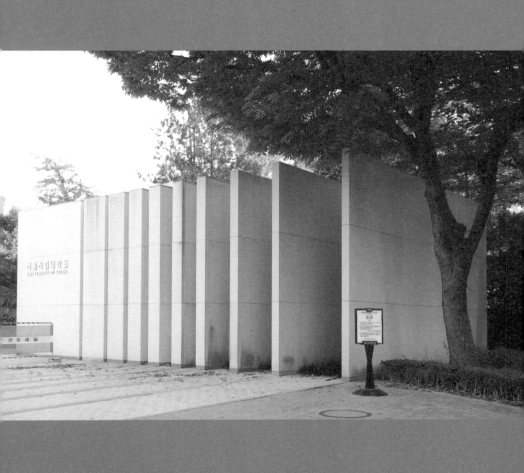

서울 도시건축 전시관

터미널7아키텍츠 건축사사무소

"인생은 실험이 아니라 실행이다."

－이상 李箱

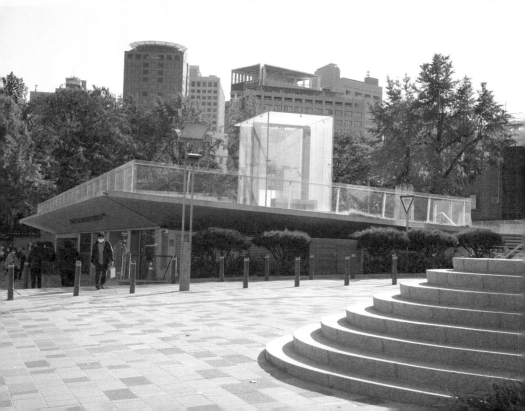

열린 공간으로서의 건축

서울 덕수궁 돌담길에는 사랑하는 연인과 함께 걸어가면 얼마 후 헤어진다는 속설이 있다. 안타까운 사연이기는 하나 그만큼 연인들이 즐겨 찾는 장소라는 뜻이기도 하겠다. 지금도 서울 시민은 물론 관광객들이 많이 찾는다.

건축가의 시선으로 볼 때 이곳은 매우 인상적인 장소이다. 보행로와 차로가 같은 지형 레벨에서 공존하는 보기 드문 공간으로 차로가 보행로로 연장되기도 하고, 때로는 그 자체로 축제의 공간이 된다. 이 독특한 장소는 지금도 특정 도시 기능을 위한 공간이자 열린 공간으로 활용되고 있다.

'서울 도시건축 전시관'은 바로 이 덕수궁 돌담길이 끝나는 곳에

있다. 우리나라 최초로 도시와 건축을 주제로 한 전시관으로, 더욱 뜻깊은 점은 광복 70주년을 맞이하여 일제 강점기에 지어진 국세청 별관 건물을 없애고 그 위에 새롭게 역사 문화 특화 장소를 만들었다는 사실이다. 지상 1층에 지하 3층으로 구성된 이 프로젝트는 건축물의 지상층 매스가 종이의 앞부분을 살짝 들어 올린 것처럼 생겼다. 바닥에 납작 엎드린 형태로 위에서 보면 마치 길의 일부처럼 보인다. 후면의 덕수궁 돌담길이 전시관을 거쳐 10차선이 넘는 세종대로까지 연장된 듯하다.

주변으로 보이는 마천루와 성공회 대성당, 덕수궁 등 서로 다른 입면의 높이와 평면상 구불구불한 인접 소로 등을 단순한 형태로 대응하고 있지만 어색함이 없다. 대로변 횡단보도와 접하고 있어 시작점으로서 시선을 개방시키면서도 주변을 압도하지 않으며 필요에 따라 자연스럽게 동선이 유입될 수 있도록 구성하고 있다.

전시관 구조를 좀 더 자세히 살펴보자. 우선 이 건축물은 지하에 주요 기능을 집중시켰다. 3층으로 구성된 지하 공간에 다양한 전시 공간이 들어서 있으며 지상은 휴게 공간이다. 외형적으로는 지형을 일부 들어 올리는 물리적 형태를 취하여 단지 이곳에 전시관이 있다는 것만 알려주듯 소박하고 정형화된 모습이다. 일종의 랜드스케이프landscape° 방식이다. 지붕은 복잡한 도시의 여유 공간으로 조성되어 있다. 보행자들이 잠시나마 주변을 관망하고 쉬어갈 만한 공간으로 만들어진 점이 인상 깊다.

이러한 방식은 프랑스 건축가 도미니크 페로의 건축에서도 찾아볼 수 있는데, 그가 설계한 이화여자대학교의 캠퍼스 복합 단지ECC와 프랑수아 미테랑 국립도서관이 대표적이다.

두 건축물은 주요 부분을 지하화하여 주변 풍경에 미치는 영향을 최소화하면서 외부로 드러난 상층부는 휴식 공간으로 활용한다. 우선 캠퍼스 복합단지ECC는 대학 본부 앞에 위치하면서도 지하에 두 개의 세로 장방형 건축물을 설치했다. 이로써 대학 건물로서 상징성을 깨뜨리지 않고, 지붕 층에 해당하는 부분을 공원으로 조성하여 이용자의 편이성을 살렸다.

미테랑 국립도서관은 사면四面에 기역 자 형태의 매스 네 개가 서 있다. 이 건축물은 단지 이곳에 도서관이 있다는 것을 알려주는 상징적 역할을 한다. 도서관 기능은 지하에 있으며 지상에는 커다란 숲 공간을 배치함으로써 누구에게나 열린 공간으로 활용되고 있다.

이처럼 주변 풍경과 어우러지면서 지하에 주요 기능을 배치하는 건축 방식은 도심에서 일종의 숨통 공간으로 작용한다고 할 수 있다. 다시 말해, 밀도 높은 도시에서 지하 공간의 활용은 좁은 대지의 한계를 극복하게 할 뿐만 아니라, 오픈 스페이스open space를 제공함으로써 시민들의 건강과 휴식에 도움을 준다. 건축가들이 적극적으로 지하를 활용하게끔 영감을 주는 흥미로운 방식이다.

- 건축에서 대지와 건물이라는 이분법에서 벗어나 이 둘을 하나의 표면으로 통합하려는 경향을 말한다.

포용과 배려의 보이드

현대 사회는 사람도 건물도 도시도 자꾸만 위를 쳐다본다. 중력의 이끌림에 저항하면서 지상에서 위로 올라가려고만 한다. 최고의 전망을 자랑하는 펜트하우스와 초고층 건물에서 세상을 내려다보는 것이 권력의 상징이 되어버린 지금, 이와 반대로 대지로 내려가 지상 레벨ground level의 중요성을 보여주는 곳이 있다. 그것도 서울시 도심 한복판에서.

땅의 가치는 공간의 가치이다. 한정된 재화의 특성 때문에 부동산과 경제가 주목받는 현실에서 때로 공간을 살리려면 막대한 손실을 감수해야 한다. 그래서 보통은 초고층 건물을 세워 물리적 공간을 확보하고 그만큼의 경제적 가치를 얻으려 한다. 땅이 곧바로

경제적 가치로 환산되면서 '건폐율·용적률 게임'의 승자가 능력 있는 건축가로 인정받는 게 현실이다. 서울의 땅은 비워두기가 어려운 공간이다.

그런 의미에서 서울 도시건축 전시관은 매우 특별한 성취이다. 일반적인 전략과 다르게 도심에서 수직적으로 빈 공간인 보이드를 만들어낸다. 보통 사람들에게 공간적 낭비로 보일지 모르지만, 눈에 보이는 것이 전부가 아니다. 우리는 이 건축물에서 비워진 곳이 새로움으로 가득 차 있음을 발견하게 된다. 특히 기존 건물인 국세청 별관을 철거하고 새롭게 서울 도시건축 전시관이 들어서면서 길 건너 시청 쪽에서 바라보는 정동길은 무척 아름다운 풍경을 만들어냈다. 그동안 가려졌던 정동길의 속살이 이제는 투명하게 다 보인다.

어느 가을날 오후에 찾은 정동길은 아름다웠다. 은행잎과 덕수궁 돌담길, 서쪽에서 비치는 햇빛이 어우러져 서울의 아름다움을 만끽할 수 있었다. 서울 도시건축 전시관이 해낸 가장 큰 일은 도심에서 우리에게 '빈 공간'을 선사해준 것이다.

전시관은 한마디로 '인공 대지'의 형성이라고 할 수 있다. 수평 지붕은 건물의 지붕이자 새로운 대지 역할을 한다. 이는 인공적으로 자연의 대지와 같은 구조물을 창조하는 행위로 현대 건축의 새로운 위상학적 활동이다.

정동 덕수궁 돌담길을 따라 걷다 보면 전시관을 만난다. 자신의

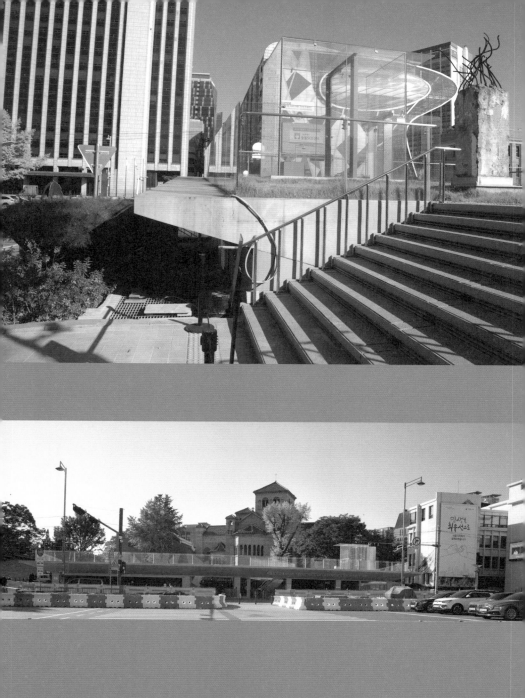

키를 돌담길 높이에 맞춘 이 건물은 주변을 배려하고 돋보이게 하는 포용력을 보여준다. 실제 높이 2.1미터에 불과하지만 주위의 그 어떤 건물보다 높게 느껴진다. 공간적 포용과 배려라는 건축의 사회적 역할을 해낸 듯해 건축인의 한 명으로서 뿌듯함과 자부심을 느낀다.

얼마 전 건물의 빈 공간에 역사적 상징물을 세우는 일로 갑론을박한 적이 있다. 사실 잘 만들어진 건축에서 빈 공간은 노는 공간이 아니다. 일부러 힘들게 비운 곳에 무언가를 채우는 일은 쉽다. 그러나 한번 채우면 다시 비우기는 쉽지 않다. 신박한 정리는 우리 집 옷장에만 필요한 것이 아니다. 동양 철학에서 채움보다 중요한 것이 비움이요, 한국화韓國畵의 아름다움이 곧 '여백이 미'에서 온다는 사실을 우리는 지금껏 머리로만 배운 듯하다. 이제는 생활에서 실천해야 할 때다.

안
대
환

보이는 것과 보이지 않는 것

서울 도시건축 전시관은 '뒤집힌inside out' 건축이
라고 할 수 있다. 부지 내부보다 부지 주변이 중요한 건축이다. 전
남 담양의 소쇄원이나 윤선도 원림의 별서 건축처럼 자기를 드러
내기보다 주변을 드러내는 건축이다. 서울 도시건축 전시관을 생각
하면 예전 그 자리에 있던 국세청 건물부터 이웃 건물의 스타일, 미
래에 세워질 건물의 스타일까지 다양한 상상을 하게 된다.

전시관은 지상보다 지하가 중요한 건축이다. 또한 건물의 외피
보다 내부가 중요한 건축이다. 지붕이 곧 바닥인 건축이면서 '건축
을 보여주는 대신 건축을 포함하는' 건축이다. 이 건물은 외피로 내
부를 추정하는 상식을 뒤집는다. 그래서 외부는 시각적이지 않다.

대신 상상력이 필요한 건축이다. 드러나지 않은 무언가를 하나씩 꺼내 보는 상상 말이다. 이를 위해서 우리는 건물 주위를 걷고 건물 내부를 걷는다. 그러면 시간의 흐름이 더해지면서 더욱 특별한 건축 디자인의 묘미를 느낄 수 있다.

2015년 발표된 디즈니 애니메이션 영화 〈인사이드 아웃Inside Out〉을 기억하는가? 이 영화의 제목은 말 그대로 안과 밖이 뒤집혔다는 뜻이다. '감정'을 의인화한 이 작품은 내용도 퍽 감동적이어서 주인공이 죽어가던 감정을 되살려내고 이로써 변화에 적응하고 성장하는 스토리를 담고 있다. 서울 도시건축 전시관이 전하고자 하는 메시지도 이와 같다고 생각한다. 시민들이 지하 전시 공간 이곳저곳을 구경하는 일이 자신을 찾아가는 여정이 될 수 있다고 생각한다.

전시관 주변에는 다양한 건축물과 볼거리들이 있다. 그것들은 대부분 자기를 드러내려고 애쓴다. 메트로폴리스인 서울에는 이런 건물이 많다. 우리는 경쟁 관계 속에서 자신을 뽐내기 위해 애쓰는 모습에 익숙하다. 그러나 낭중지추(囊中之錐, 주머니 속 송곳)처럼 아무리 숨겨도 그 아름다움이 드러날 수밖에 없는 훌륭한 건축도 있다. 지금껏 살펴본 서울 도시건축 전시관 외에도 공평 도시 유적 전시관이 있다. 이 건물은 대형 빌딩 지하에 만들어진 유적 전시관으로 재개발 과정에서 출토된 16세기 유적과 당시 지역의 모습을 재현하고 있다.

　　광화문광장 지하에는 세종대왕과 이순신 장군의 업적을 담은 전시관이 있고 광화문 교보빌딩 지하에는 유서 깊은 대형 서점인 교보문고가 있다. 건축가들이 서울 도시건축 전시관을 거울삼아 바닥과 숨겨진 땅속에서 자신의 감각과 재능을 발휘하기를 기대한다.

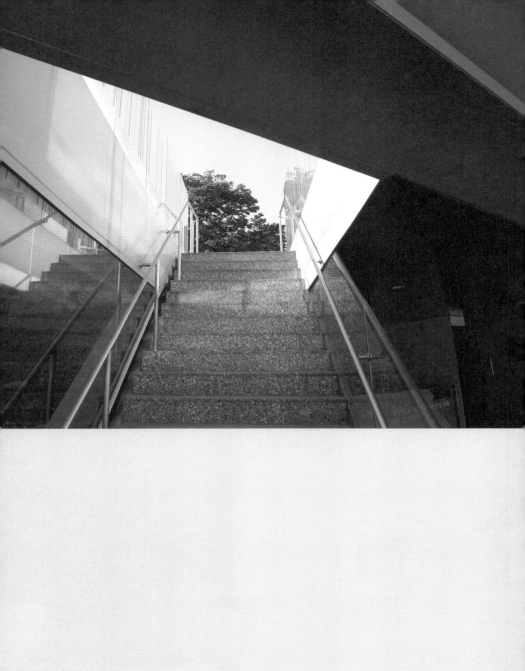

서울 북촌마을
안내소 및 편의 시설

인터커드 Interkerd 건축사사무소

"인생은 B(birth)와 D(death) 사이의 C(choice)이다."

-장 폴 사르트르

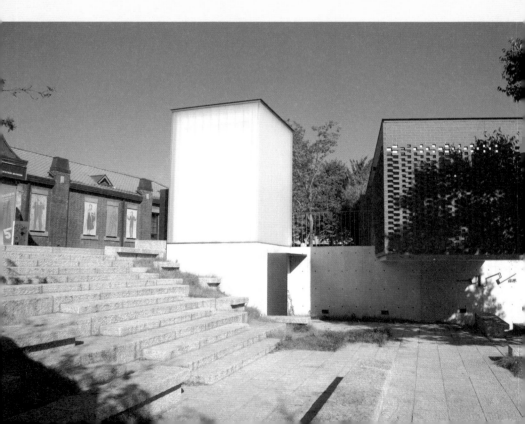

정태종

경계를 허물고 관통하다

서울 종로구 북촌北村 지역에 현대미술관 서울관 MMCA이 자리 잡고 있다. 경계를 허물고 주변과 소통하려는 의지가 엿보이는 건축물이다. 이 건물은 입구가 여러 군데라 이곳을 통과해 다른 장소로 이동하거나 잠깐 미술관에 들러 구경하려는 사람 모두에게 편안하게 느껴진다. 이러한 구조는 사람을 끌어들이면서 주위 환경과 자연스레 소통하게 한다.

최근 북촌마을도 새롭게 단장했다. 우선 마을 중심 길인 '화동길'과 정독도서관 사이의 담을 허물어 주변과 소통하는 결단을 내렸다. 그리고 그곳에 마을 안내소와 공중화장실, 갤러리, 엘리베이터 등 편의 시설을 조성했다.

개인적으로 북촌을 자주 방문했어도 정독도서관을 가본 적은 별로 없다. 지금은 많이 달라졌지만, 예전에는 '도서관' 하면 입시나 취업 공부를 하는 '독서실' 이미지가 강해 일상과는 거리가 멀었다. 목적 달성을 위한 수단이 우리의 공부였기에 마음먹고 일부러 찾아가야 하는 공간이었던 것이다. 게다가 옛날에는 학교(경기고등학교) 건물이었기에 주변과의 경계가 명확하고 그로 인해 일반인이 쉽게 다가갈 수 없었다. 프로젝트는 과거의 이런 모습을 크게 바꾸었다.

담과 경계를 허물고 낮추면 자연스레 사람이 모이게 된다. 이와 관련하여 가회동 서울교육박물관 앞 너른 계단을 눈여겨볼 필요가 있다. 박물관과 도로를 연결하는 이 계단은 동선을 잇는 역할에 머물지 않는다. 사람들은 계단에 걸터앉아 휴식을 취하면서 주변을 돌아보는 여유를 가질 수 있다. 그곳에 앉아 있으면 바로 옆으로 북촌마을 (관광) 안내소, 전시실, 화장실 등 편의시설을 한눈에 살펴볼 수 있다. 계단 한쪽에는 이 지역의 옛 이름인 '홍현紅峴'이라고 쓰인 표지석이 있다.

건축가는 작은 규모의 시설들을 주변 맥락과 어울리게 잘게 쪼개서 흩뿌렸다. 계단과 편의 시설의 경계를 없애고 하나로 묶어 새로운 장소를 만들었다. 오래된 교육박물관과 새롭게 만든 북촌마을 안내소 그리고 사이 계단으로 지금껏 도로를 따라다니던 사람들에게 새로운 공간을 체험하게 했다. 이제는 오히려 이 길이 크고 높은

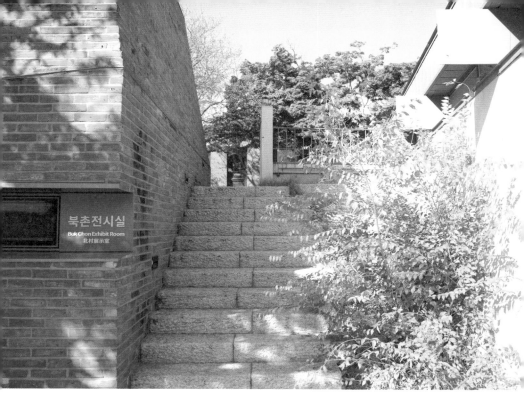

콘크리트 담장으로 분리되어 오랫동안 소통이 없었다는 사실이 놀라울 따름이다. 이곳을 방문하는 사람들은 그저 원하는 대로, 발걸음 가는 대로 옮겨 다니면서 즐기기만 하면 된다. 한옥 골목과 독특한 공방과 맛집도 좋지만 현대미술관 서울관과 정독도서관, 마을 안내소 등을 두루 다니며 눈앞에 펼쳐지는 새로운 광경을 즐겨보기를 권한다.

안
대
환

가로 경관 건축:
좁지만 넓은 영향력

북촌마을 안내소 및 편의 시설은 내부도 중요하지만 외적인 영향력을 고민해야 하는 프로젝트였다. 다행히 각각의 요소는 눈에 띄지 않으면서도 북촌 전체를 상징하는 데 부족함이 없는 디자인으로 완성되었다.

프로젝트 내용을 보자. 서울교육박물관에서 그 앞 도로와 이어지는 낮은 계단이 펼쳐지고 양옆으로 북촌 전시실, 관광 안내소, 공중화장실 건물이 배치되어 있다. 서울교육박물관 등에 사용한 벽돌 벽은 작고 낮게 깔리면서 분절되어 주변과 어울린다. 그러면서도 단조롭지 않다. 이색적인 벽돌쌓기나 반투명 엘리베이터 박스, 노출 콘크리트, 철판 등 프로젝트에 사용된 다양한 재료 덕분이다. 박

물관은 중앙부를 비워 계단을 조성했는데, 시선을 붙잡고 사람들을 끌어들이는 힘이 느껴진다.

한편 마을 안내소는 도로변 시설물과 어우러져 파노라마 같은 경관을 빚어내는 '가로 경관街路景觀' 건축이다. 북촌 전시실, 서울교육박물관, 정독도서관을 이어주기도 하지만 전체 마을 길의 시작점이자 끝점의 역할도 하고 있다. 이는 바로 옆 정독도서관 초입에 세워진 검은 기둥 설치물과 대비되면서 색다른 경관을 선사한다.

이외에도 북촌에는 다양한 특색이 있는 건축물이 많다. 현대미술관, 북촌 문화센터나 전통 한옥인 백인제白麟濟 같은 구경거리는 물론 주변으로 경복궁, 운현궁, 조계사 등 유서 깊은 건축물이 많다. 과거의 담장을 허물고 시민들에게 아름다운 가로경관을 선보이고 있는 '서울 북촌마을 안내소 및 편의 시설' 프로젝트는 이러한 북촌의 건축적 다양성을 상징적으로 보여준다.

북촌은 외부인과 거주자가 함께하는 장소이다. 짧은 여행과 일상의 삶이 중첩되는 독특한 곳으로, 마을 안내소는 여행을 돕는 본연의 목적에 충실하면서도 주민들에게도 친숙한 장소여야 한다. 주민들에게 부담이 되지 않으면서도 여행자들 눈에 잘 띄도록 외피가 구성되어 있어야 하며 그 앞에서 사진을 찍을 만한 독특한 요소들도 포함하면 더 좋다. '북촌마을 안내소 및 편의 시설'은 숨어 있는 듯 눈에 띄는 건축이다. 그 익숙함과 편안함으로 앞으로도 관광객과 거주민의 사랑을 듬뿍 받게 될 듯하다.

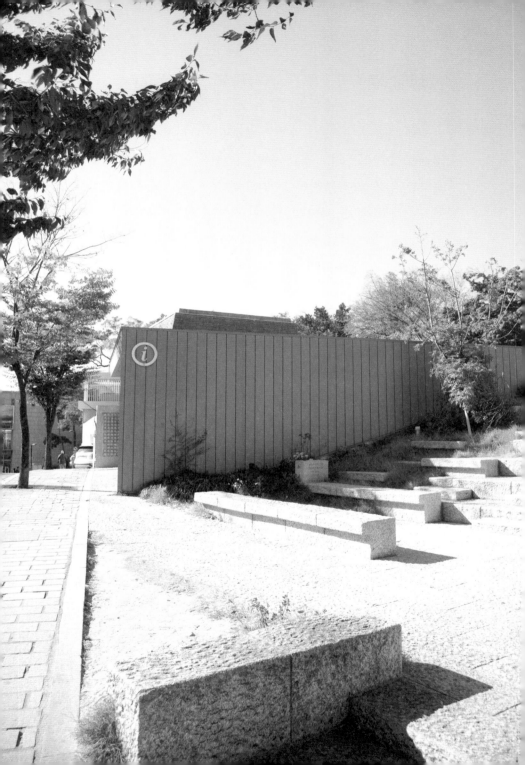

어울림과 연결의 미학

'종로와 청계천의 윗동네'란 뜻의 북촌北村은 조선시대 양반 가옥 밀집촌으로 경복궁과 창덕궁 사이에 자리 잡고 있다. 조선 말기부터 1930년대까지 택지 분할이 이루어졌고, 현재의 모습을 갖추게 되었다. 도시적 스케일로 보면 남측은 남산을 조망할 수 있고 청계천이 흐르며, 북측은 북악산과 삼청공원이 있는 배산임수背山臨水 지형이다.

최근에는 주변 삼청동, 익선동 등 골목길이 유명해지면서 볼거리 많은 문화의 거리 또는 추천 데이트 코스로 각광 받고 있다. 전통과 현대가 공존한다는 점과 도심 속 높은 건물 대비 층고層高가 낮은 건축물들이 밀집하고 있다는 점 등도 사람들의 발길을 끄는 이

유가 아닌가 싶다.

북촌마을 안내소 및 편의 시설 프로젝트는 이러한 지역 특성을 잘 살리고 있다. 서측으로 인접한 경복궁과 비교해서 살펴보자.

경복궁 입구에 광화문이 있듯이, 스케일은 작지만 정독도서관 입구에는 북촌마을 안내소가 자리 잡고 있다. 관람객은 경복궁의 경우 광화문 아래를 지나 궁 내부로 진입하지만, 북촌마을은 계단을 따라 안내소 상부로 걸어 올라간다. 또한 광화문은 세종대로와 광장 전면에서 하나의 상징적인 존재로 자리 잡고 있지만, 안내소는 좌측부터 전시실, 마을 안내소, 엘리베이터동, 공중화장실 등 다양하게 보이는 네 개의 매스가 관람객을 맞이한다. 이들은 좁은 진입과 넓은 진입의 사이 공간을 만들어내면서 각각 분산 배치되어 있어, 어찌 보면 아기자기한 풍경을 가진 북촌마을의 모습을 닮아 있다. 특히 안내소를 중심으로 좌측에는 비정형적인 매스를, 우측에는 정형적인 매스를 배치하면서 다양한 마을 풍경을 미리 선보이는 듯하다.

안내소 건축물들이 각자의 방식으로 자연의 빛을 끌어들이고 있는 점도 주목할 만하다. 좌측 전시실은 외부 창문을 최소화하고 상부에 천창을 두었고, 우측 엘리베이터동은 판유리를 디귿 자 형태로 구부린 유글라스U-Glass를 사용했다. 공중화장실이 배치된 동은 일부 천창과 엇갈려 쌓은 벽돌의 틈 사이로 비치는 자연광을 내부로 끌어들이고 있다. 한편 안내소를 중심으로 좌측 좁은 진입 계단

　과 우측 넓은 진입 계단을 설치했다. 이는 좌측에서는 빠른 흐름을, 우측에서는 휴식을 겸한 느린 흐름을 유도하는 듯한데, 마치 도심 속 마을에서 만나는 삶의 속도를 보여주는 것 같다.

　이러한 설계 방식은 대지를 중심으로 주변과의 내외부적인 관계성을 강조한다. 즉, 건축물의 화려함이나 상징성보다는 주변 경관과의 시각적 어울림이나 주변 시설과 연결되는 동선의 편리함 등이 우선한다. 결국 이 건축물은 외적으로는 도시와 마을을 연결하고 내적으로는 자연과 실내 공간을 연결하고 있는 듯하다.

내를 건너서 숲으로 도서관

조진만 건축사사무소

"현재가 과거와 다르길 바란다면 과거를 공부하라."

-스피노자

소요유: 확장과 긴장

내를 건너서 숲으로(이하 '내숲') 도서관은 주변 초
등학교, 놀이터, 근린공원, 주거지 등을 포함하는 도시적 관계 확장
의 중심지로 계획되었다. 이를 위해 내숲 도서관을 중심으로 외부
를 내부로 끌어들이는 동시에 이를 다시 외부로 내보내는 여러 장
치를 만들고 있다. 도서관 본연의 목적에 부합하는 일반적인 프로
그램과 함께 건축적으로도 내외부 연계 및 동선 확장을 추구하고
있다는 뜻이다.

내숲 도서관은 기울어진 공간들이 많다. 입면도 삼각형 면들을
조합하거나 경사진 면들을 만들고자 노력한 흔적이 보인다. 전체적
으로 안정적인 구도는 아니다. 이러한 공간과 형태들은 긴장감을

조성하는 역할을 하면서도 방향성과 역동성을 드러낸다.

이러한 특성은 일반적인 도서관의 이미지와 거리가 있을 수 있다. 우리가 아는 도서관은 보통 오랜 시간 앉아서 책을 읽는 곳이기에 안정적이고 편안한 공간을 요구하기 때문이다. 그렇다면 내숲은 왜 이런 구성을 택했을까? 아마도 관계 확장의 중심지, 복합 문화의 체험장으로 계획되었기 때문이 아닐까 생각한다.

개인적으로는 내숲 도서관을 그 이름처럼 도시와 자연을 연결하고 인간 인식을 확장시키려는 의지가 담긴 건축으로 이해하고 있다. 마치 『장자莊子』 소요유逍遙遊* 편에 나오는 이야기처럼 말이다. 잠시 옛 철학자의 말씀을 들어보자.

北冥有魚(북명유어) 其名爲鯤(기명위곤)
鯤之大(곤지대) 不知其幾千里也(부지기기천리야)
化而爲鳥(화이위조) 其名爲鵬(기명위붕)
鵬之背(붕지배) 不知其幾千里也(부지기기천리야)
怒而飛(노이비) 其翼若垂天之雲(기익약수천지운)
是鳥也(시조야) 海運則將徙於南冥(해운칙장사어남명)
南冥者(남명자) 天池也(천지야)

* 인간이 자신이 규정한 틀에서 벗어나 절대적인 자유를 누리며 노닌다는 뜻이다.

이 구절을 해석하면 다음과 같다.

북쪽 바다에 물고기가 있는데 그 이름이 곤鯤이라 한다.
크기가 몇천 리인지 알 수 없다.
곤이 변해서 새가 되었는데 이름이 붕鵬이라 한다.
그 등 길이가 몇천 리인지 알 수 없다.
한번 힘차게 날아오르면 날개는 하늘에 드리운 구름 같다.
이 새는 바다 기운이 흉흉해지면 남쪽 깊은 바다로 날아가는데,
그 바다를 하늘 연못이라 했다.

북쪽 바다에서 곤이 날아오르며 붕이 된 것처럼 내숲 도서관도
찾는 사람들에게 그런 장소이기를 바란다. 규정된 틀에서 벗어나
절대 자유를 추구했던 장자의 꿈이 이루어지길 바라는 것이다.

그런 의미에서 내숲 도서관의 정신은 우리나라 조선 시대 유학
자들이 경영한 구곡九曲에 비유할 만하다. 구곡이란 우리나라 유학
에 지대한 영향을 끼친 주자周子의 무이구곡武夷九曲에서 유래한다. 주
자가 아름다운 경관을 자랑하는 자연 속에서 학문에 정진했는데
이를 본떠 우리나라 유학자들도 전국 곳곳에 구곡을 설정했다.

충북 괴산의 화양구곡華陽九曲을 찾아간다면 장자의 가르침과 내숲
도서관이 추구하는 이상을 이해할 수 있을 것이다. 경이로울 정도로
아름다운 계곡과 정자, 화양서원 등으로 구성된 곳으로 우암 송시열

이 그곳에서 학문을 닦고 제자를 가르쳤다. 도시 생활에 지친 이들에게 자연과 함께하며 깨달음을 얻기에 좋은 장소로 추천한다.

자연으로 자연스럽게

서울의 강남구, 관악구 그리고 은평구에는 공통점이 있다. 바로 '신사동'이 있다는 것이다. 다만 이름은 같지만, 각각의 유래는 다르다. 강남의 신사동新沙洞은 한강 이남에 새롭게 생겨난 '새 마을'이라는 뜻과 당시 지명이던 '사평리沙平里'의 앞 글자를 따온 것이다. 은평의 신사동新寺洞은 가까운 곳에 '새로운 절'이 있다고 해서 붙은 이름이다. 2008년도 즈음 가장 늦게 생긴 관악의 신사동新士洞은 '신림 4동'을 행정상 통폐합하면서 이름이 바뀌었다고 한다. 이 세 곳의 신사동 중 은평구에 주변과의 연계를 목적으로 한 건축물이 들어섰는데 바로 지금부터 소개할 '내를 건너서 숲으로' 도서관이다.

도서관은 경사 지붕과 경사로, 삼각 패턴 등 물리적 장치를 활용하여 산에 또 다른 산을 얹은 것처럼 보인다. 도시와 자연을 연결하는 매개적 장소로서 이용자 입장에서 보면 단순한 사각형의 건축물이지만, 등산객 입장에서 보면 작은 언덕이고, 지나가다 잠시 쉴 수 있는 비정형 형태의 휴식 장소가 된다(도서관 뒤쪽은 등산로와 연결되어 있다).

　도서관은 약 10미터 고도 차이가 나는 지형에서 구축된 랜드스케이프 유형의 건축물로 인공과 자연의 요소를 어색하지 않은 동선으로 연계시키고 있다. 즉, 주어진 대지가 도시와 자연의 경계부에 있는데, 둘 사이의 고도 차이를 극복하면서 동선 흐름을 자연스럽게 층별 레벨로 이끈다. 그 모습이 마치 프로젝트와 주변의 물리적 경계를 흐리고 있는 듯하다.

　곳곳에 사용된 삼각 패턴은 산의 형상을 건축물 입면과 옥상에 평면으로 이미지화했다. 건축물 외장재도 은은한 녹색 파스텔 톤을 살려, 주변 자연 색상과 비교하여 과하지 않게 설정된 측면이 있다. 또한 주변 프로그램과 연동하여 각 층으로 진입하게 함으로써 다양한 활동 목적의 방문객이 한 장소에 자연스럽게 모이게 한다.

　외부 지형을 활용한 설계가 주는 내부적 디자인 효과는 이 건물의 또 다른 매력이다. 다만 외부의 임팩트 있는 동선 구성에 비해 다소 소극적으로 구획화된 듯 보이는 내부의 동선은 상대적으로 아쉽다.

어찌 보면 내를 건너서 숲으로 도서관은 건축가 프랭크 로이드 라이트와 알바 알토가 강조했던 '자연과 조화를 이루는 유기적 건축'을 추구하는 듯하다. 은평구 비단산 자락 한편에 자연스럽게 앉혀짐으로써 주변과 조화되며 도시와 소통하고 있는 것처럼 보여지니 말이다.

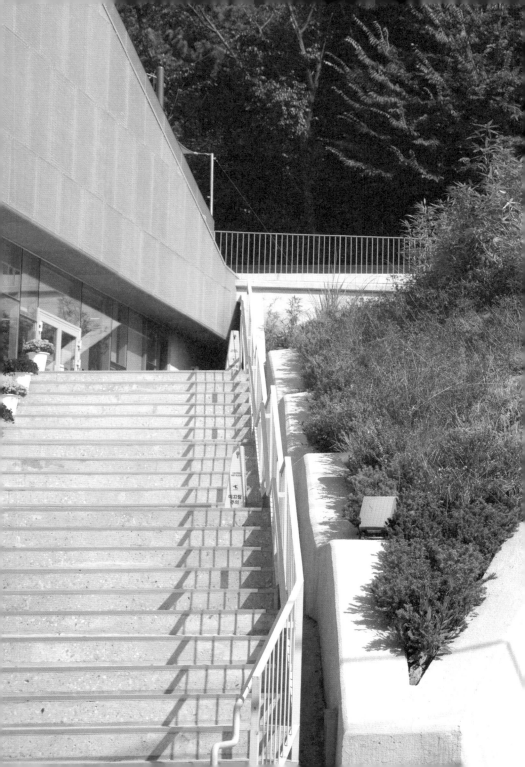

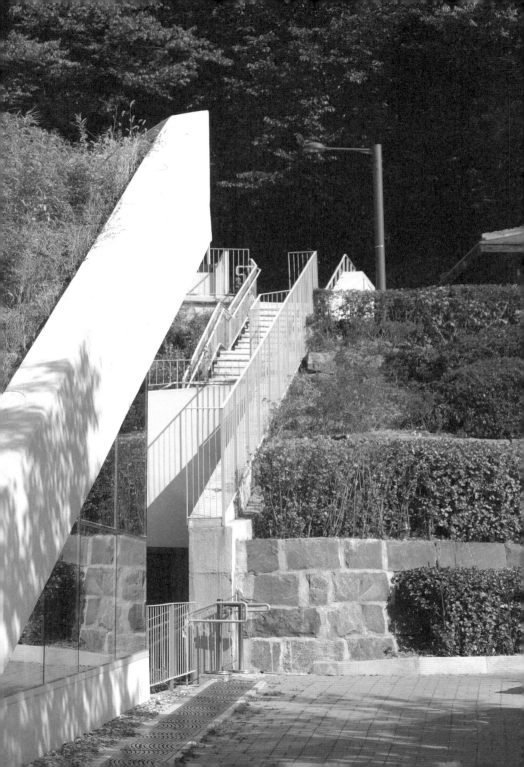

연결과 소통의 시각화

정태종

'내를 건너서 숲으로' 도서관은 그 이름에 모든 것이 담겨 있다. 즉, 도시에서 자연으로 가는 길 중간에 있는 건축을 의미한다. 실제로 이 도서관은 책을 읽고 빌리는 기본 기능과 함께 사용자를 다양한 장소와 이어주는 공간적, 문화적, 사회적 교차로 역할에 충실하고자 노력한다. 도시와 자연의 중간 지점에 있는 노드node. 교점나 매듭처럼 말이다.

건축적으로 볼 때 경사지 배치는 시각적으로 경계의 역할을 더 분명하게 보여준다. 또한 다양한 방향의 램프를 이용한 동선은 도시 어느 방향에서 접근하더라도 두 팔 벌려 환영해주는 듯하다.

도서관 외관은 어떨까? 우선 건물 중간에 배치된 수평 창은 건물

의 수평성과 경사를 강조한다. 이는 외부 광장과 연속성을 만들고 이용자를 뒤편의 자연과 연결한다. 입면은 원색이 살짝 묻어 나오면서도 연한 녹색이 자연의 느낌을 살리고 있는데 서로 다른 모양의 직사각형 무늬 덕분에 나뭇잎이 모여 한 그루 나무가 된 듯하다. 마치 복잡계의 원리를 시각화한 느낌이다.

바깥에서 보면 육중해 보이는 도서관은 하부의 비움과 등산로와 이어지는 출입구로 인해 연결성을 강조한다. 이는 단순히 시지각적인 차원에 머물지 않고 실제 이용자들의 움직임을 포괄함으로써 역동성이 더해진다. 동선의 연속성은 도서관 내부의 수직적 연결과 계단형 열람실, 후면의 외부 정원 등을 통해 확장된다.

도서관이 있는 증산로 17길에는 2차선 도로 양쪽으로 3~5층 근린 생활 시설이 들어서 있다. 비대한 건물들이 가분수처럼 위태로워 보인다. 그나마 다행인 것은 신사근린공원과 내를 건너서 숲으로 도서관이 숨통을 틔우고 있다는 점이다.

'내를 건너서 숲으로'는 윤동주의 시에서 왔다. 실제로 도서관은 윤동주 시인 탄생 100주년을 기리는 기념사업으로 추진되었다. 관내에 윤동주 시인의 작품 등을 포함한 '시문학 자료실'이 있어 더욱 각별하다. 끝으로 윤동주의 「새로운 길」을 인용하여 그의 정신을 되새기고자 한다.

내를 건너서 숲으로
고개를 넘어서 마을로

어제도 가고 오늘도 갈
나의 길 새로운 길

민들레가 피고 까치가 날고
아가씨가 지나고 바람이 일고

나의 길은 언제나 새로운 길
오늘도… 내일도…

내를 건너서 숲으로
고개를 넘어서 마을로

4

새로운 관계를 만들다

하동 두 마당 집+
정금다리 카페

이한 건축사사무소

"사람이 여행하는 것은 도착하기 위해서가 아니라
　여행하기 위해서이다."

　- 괴테

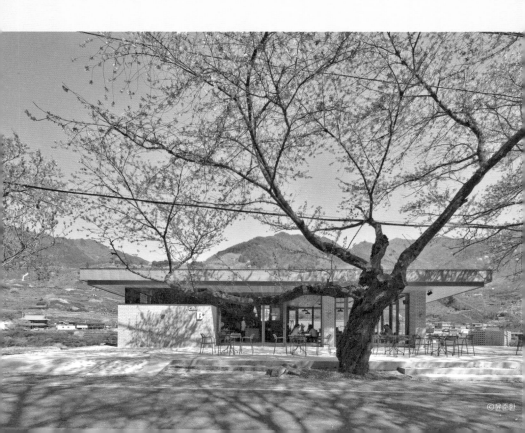

무위자연의 꿈

아름다운 자연에 둘러싸여 한국의 알프스로 불리는 '하동河東'은 섬진강 동쪽에 있다고 하여 붙여진 이름이다.

전라남도와 경계를 이루는 이곳은 화개장터와 박경리 작가의 소설 『토지』의 배경으로 유명하다. 북쪽에 지리산 국립공원이 있고, 남측에 한려해상 국립공원이 있어 관광객의 발걸음이 끊이지 않는다. 이러한 지역 특성상 건축물을 지을 때는 자연과 어떻게 소통할 것인가를 우선 생각해야 한다. '두 마당 집+정금다리 카페' 역시 이러한 지향 아래 지어진 건축물이다.

차를 타고 2차선 도로를 달리다 보면 길가에 서 있는 이 특별한 건물과 마주치게 된다. 처마가 튀어나온 듯한 평지붕을 하고 길가

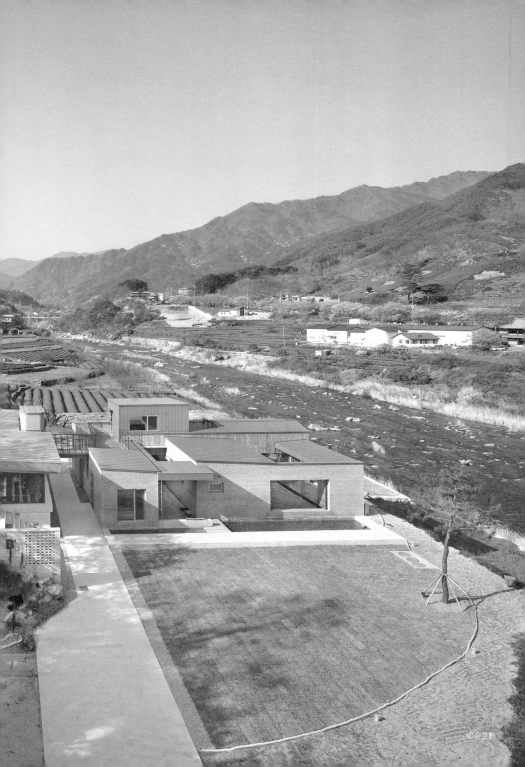

©윤준환

에 홀로 서 있는 듯한 이 건축물은 사실 두 개의 건물이 붙어 있는 것이다. 약 2미터 정도의 경사 차이를 두고 앞쪽은 카페, 그 뒤는 자그마한 마당 두 개가 있는 주택이다.

언뜻 보면 전면부 카페의 편평한 그릇 형태의 지붕이 조용히 주변 풍경을 떠받치고 있는 듯한 모습이다. 그 너머로 보이는 산과 하늘이 정갈하니 아름답다. 과하지 않고 단정한 느낌의 매스는 주변 풍경과 제법 잘 어울린다. 인공물이 아닌 산과 하늘이 빚어낸 자연의 일부인 듯한 착각이 들 정도이다.

반면에 후면부 주택은 냇물과 하늘의 관계가 돋보인다. 주택 동쪽에 배치한 중정과 툇마루는 인접한 화개천과 그 너머 내다보이는 마을과 산을 고려하여 배치한 듯하다. 담장 구실을 하는 외벽에는 접이식 가림막을 설치했는데, 이로써 원할 때 주변을 수평적으로 차단함으로써 오직 하늘에 시선을 집중할 수 있다.

카페와 주택은 완전히 분리되지 않으며 작은 다리로 연결된다. 전체적으로 산과 개천 그리고 하늘의 풍경이 하나로 이어지는 느낌이다. 그런 의미에서 이 건축물은 주변의 자연을 배경으로 서 있다기보다 자연의 일부처럼 여겨진다. 어쩌면 무위자연을 꿈꾸며 외부 풍경을 내부로 끌어들이고 있는 것인지도 모른다.

하동의 봄, 노스탤지어

건축가 프랭크 로이드 라이트의 '초원의 집Prairie House'에는 대가大家의 통찰이 깃들어 있다. 초원을 뛰어다니는 아이들이 연상되는 '자연 속 건축'으로 자연을 정복 대상으로 삼던 과거 백인들의 태도와 사뭇 다르다. 미국에 '초원의 집'이 있다면 한국에는 하동의 두 마당 집과 정금다리 카페가 그 자리를 차지할 듯하다.

자연은 언제나 우리를 품고 있으며, 건축은 해당 장소의 자연적 조건을 거부할 수 없다. 카페와 주택이 자리한 이곳은 매화나무가 울창하게 핀 고즈넉한 장소로 어떤 건축도 최고의 작품이 될 만큼 뛰어난 장소로 보인다.

실제로 이곳을 찾아보면 땅을 향해 낮게 엎드려 마치 대지의 숨

소리를 듣는 듯한 건물 둘은 서로 퍽 잘 어울린다. 주택으로 들어가면 마당이 밖을 향해 트여 있어 사방이 한눈에 들어온다. 바깥은 따로 산책로를 만들 필요가 없을 정도로 곳곳이 아름다운 풍경으로 가득하다. 그러나 달리 생각해보면 이런 장소야말로 건축가를 곤혹스럽게 할지도 모른다. 환경이 너무 좋아 오히려 손대기가 부담스러운 것이다. 그런 의미에서 보면 정금다리 카페와 두 마당 집은 자연풍경을 해치지 않으면서 충분히 존재감을 드러내는 성공적인 건

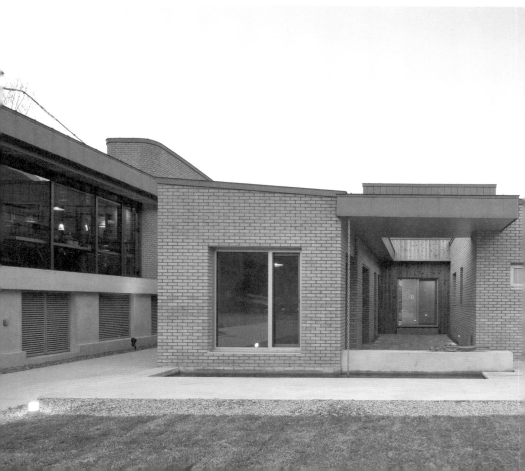

축물이다. 낮게 깔린 주택과 카페는 아름다운 자연에 기하학적 포
즈로 서 있다.

　도시에 사는 사람들은 이런 소박하고 낮은 주택을 만나기 어렵
다. 건축가들도 이런 식의 설계는 낯설다. 그만큼 우리의 주거 환경
이 달라진 것이다. 조선 시대의 전통 건축이 이제는 삶의 공간이 아
닌 방문의 대상이 되었듯, 자연 속에 자리한 단독주택도 조만간 우
리의 일상에서 사라지지 않을까 싶다. 그래서인지 이곳이 자꾸만

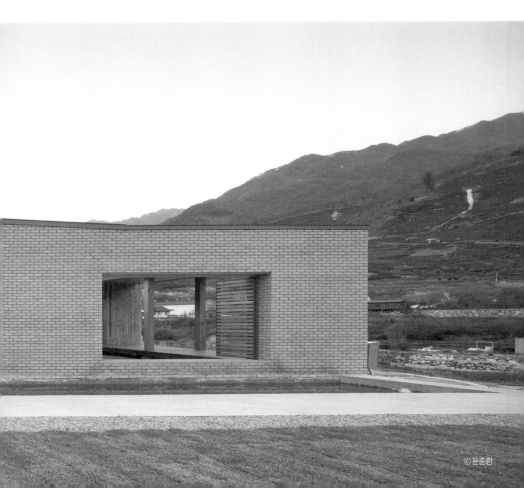

©윤준환

눈에 밟힌다. 내 집도 아닌데 마음이 간다.

　매화가 피고 꽃잎이 떨어지는 봄날, 눈처럼 날리는 분홍 매화 꽃잎을 잡으려고 뛰어다니는 고양이의 몸짓, 자수가 놓인 양산을 받쳐 들고 집 밖으로 향하는 누군가의 시선…. 하동의 건축물을 생각하면 낭만과 향수를 자극하는 장면들이 떠오른다. 한 시대를 풍미한 프랑스 인상주의는 프로방스 지역에만 있는 것이 아니다. 하동에서 만난 햇빛 아래 자연 속의 건축, 그 자체가 바로 인상주의다. 우리는 단지 그것을 온몸으로 즐기면 될 일이다.

교묘하게 얽힌 시선과 동선

안대환

'두 마당 집과 정금다리 카페'는 마당을 중심으로 여러 건물이 모여 있는 전통 주택과 유사한 느낌이다. 예를 들어 흥선대원군이 살던 운현궁, 안동 임청각, 경주 양동마을의 향단香壇은 여러 개의 마당이 건축과 자연을 다양한 방식으로 관계 맺게 한다. 운현궁은 커다란 마당을 중심으로 넓고 시원하게 얽히는 시선과 동선을 보여주지만, 임청각은 작은 마당을 중심에 두고 아기자기한 시선과 동선을 만들어낸다.

두 마당 집과 정금다리 카페는 넓은 부지에 낮게 깔린 카페와 주거 건물 사이에 동선과 시선이 얽혀 있다. 큰길-카페-좁은 길-주택-개천이 순서대로 배치되면서 자연스럽게 시선을 유도하는 풍

경을 연출한다. 그러나 주택에서는 카페-입구-방-부엌-거실-마루-개천으로 이어지는 독특한 평면 구성의 순서가 외부 시선을 차단하고 강 쪽 시선을 확보한다.

카페와 주택 사이로 좁은 길이 나 있고 이를 가로질러 높이가 다른 두 건물을 잇는 다리가 배치되어 있다. 카페에서 나와 계단을 내려가면 주택의 남쪽 면과 접한 못과 마당이 나온다. 바깥 풍경을 향해 시선을 열면서 동선을 정리하는 장소이다. 기다란 직사각형 형태의 수* 공간인 못은 개천과 직교하면서 가족만을 위한 주택을 정적으로 만들어주는데 이는 많은 사람이 오가는 카페의 동적인 부분과 대비를 이룬다.

주택은 크고 대담한 개구부를 배치해 자연 경관을 확보했다. 어느 정도 프라이버시를 개방한 셈인데 이는 아름다운 자연과 자연스러운 시선의 유도 때문에 사람들이 집안으로 시선을 돌리지 않으리라는 자신감의 표현일 것이다. 2층은 서재로 꾸몄는데 시야가 확 트여 전망대 같은 역할을 한다. 거실과 마루 역시 카페와 독립되어 있으면서 하천을 향해 시야가 트여 있다.

하천을 향해 탁 트인 시선을 말할 때 안동 하회마을의 병산서원을 빼놓을 수 없다. 이곳 입교당立敎堂 마루에서 만대루晩對樓를 통해 바라보는 낙동강과 절벽은 우리나라 절경 중 하나이다.

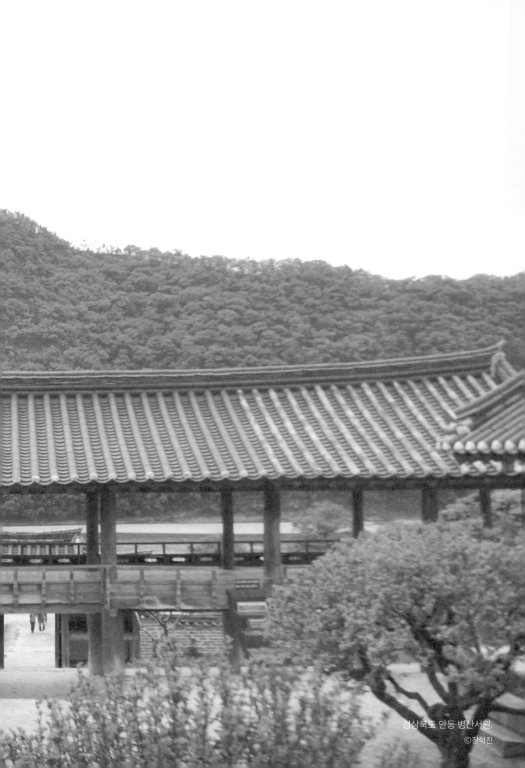

경상북도 안동 병산서원.
©장혁진

무주 서림연가

아키후드 건축사사무소

"그대 자신의 영혼을 탐구하라.
 다른 누구에게도 의지하지 말고 오직 그대 혼자의 힘으로 하라."

 - 인디언 속담

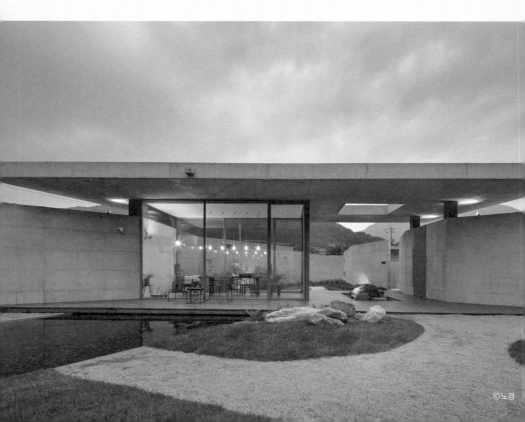

차단과 개방의 심리전

엄준식

무주茂朱는 과거 신라의 지명 무풍茂豊과 백제의 지명 주계朱溪에서 앞 글자를 따와서 지어진 이름이라고 한다. 전라북도 동북부에 위치하며 특이하게도 충북, 충남, 경북, 경남 등 네 개 도가 만나 접경을 이루는 지역이다. 덕유산 국립공원을 비롯해 반딧불 축제 및 태권도 관련 콘텐츠 등 다양한 관광 자원이 있어 사람들이 즐겨 찾는 곳이기도 하다.

여행자를 위한 숙소로 세워진 '서림연가'는 사방에 해발 고도 1000미터가 넘는 산이 즐비한 전라북도 무주군 설천면 한쪽에 자리 잡고 있다. 답답한 도심을 벗어나 맑은 공기를 한껏 즐길 수 있는 장소인 것이다.

그래서일까? 비좁은 대지에서 인접 건물들 눈치를 보며 키 재기 하듯 수직적으로 세워진 도시의 숙박 시설들과는 다른, 한결 여유로운 모습이 눈에 뜨인다. 우선 이 시설은 자연에 둘러싸인 넓은 삼각형 대지를 확보하여 그 위에 낮게 수평적으로 구성되어 있다. 그렇다고 해서 적극적으로 주변 자연 풍경을 건물 내부로 끌어들이고 있는 것 같지는 않다. 외부에서 보면 이 건물은 대지 경계를 따라 둘러친 담장처럼 보이기 때문이다. 어찌 보면, 그냥 대지에 앉혀진 콘크리트 매스 덩어리 같다.

그러나 자세히 살펴보면 금세 알 수 있다. 이곳은 벽이 아니라 여러 채의 독립적인 숙소로 이루어진 집합 건물이다. 각 숙소에는 개별적으로 크고 작은 1~2개의 중정이 있는데, 이를 중심으로 형성된 벽은 외부의 시선으로부터 사적인 공간을 보호하는 장치로 보인다.

이 프로젝트의 중심에는 커다란 공유 마당이 있다. 이용객이 하늘과 직접적으로 소통할 수 있는 장소로 삼각형 대지를 따라 배치된 숙소들 한가운데를 가로지른다. 한편 여기에 설치된 공용 시설물은 공유 공간의 기능성을 극대화하고 있다. 즉, 서림연가는 하나의 공용 공간을 중심으로 묶여 있으면서 독립된 각각의 건물은 독립된 영역과 시선을 확보한다.

이는 아파트 단지를 계획할 때 적용되는 개념을 적극적으로 차용한 결과이다. 아파트는 함께 이용하는 공적 공간과 독립적 생활을 위한 사적 공간의 구분이 분명하다. 다만 서림연가는 획일적인 건물 배치를 탈피해 대지 형태에 따라 매스를 구성한 점에서 차이가 있다. 이러한 설계는 삼각형 모양 대지의 물리적 정체성을 드러내는 동시에 외부에 벽을 만듦으로써 사람들의 호기심을 자극하는 듯하다. 다시 말해, 중앙의 공유 마당을 중심으로 시선의 차단과 개방을 적절히 배합하여 공용 공간에 대한 시각적 집중을 살리고 동선의 편의성을 높이고 있는 것이다.

개인적으로는, 숙소를 벗어나면 어차피 천혜의 자연과 만나기에 안에서는 벽 위로만 살짝 보이게 하고, 하늘로 시선을 유도한 설계가 건축가의 의도된 심리전은 아닐까 생각해본다.

노출 콘크리트
-유리 프레임 효과

노출 콘크리트 담으로 좁은 골목길을 만들고 그 끝에 독립 공간이지만 통유리의 개방된 숙소를 숨겨 놓았다. 중앙부에는 멀리 자연이 내다보이는 넓은 공동 정원이 있다. 골목길에서는 담장 때문에 하늘만을 보게 된다. 숙소로 들어가면 프레임 속에서 자신만의 공간을 본다. 상반된 느낌의 재료인 노출 콘크리트 벽과 통유리창이 둘러싸고 있지만 투명한 유리가 상대적으로 넓은 공간감을 선사한다. 중앙의 공동 정원과 숙소의 내외부를 경계 짓는 노출 콘크리트 벽체는 하나의 거대한 프레임이다.

사람의 마음은 간사하다. 조금 불안하지만 자유롭게 넓은 자연에 묻혀 있고 싶다가도 동시에 안정적으로 나만의 공간에 머물고

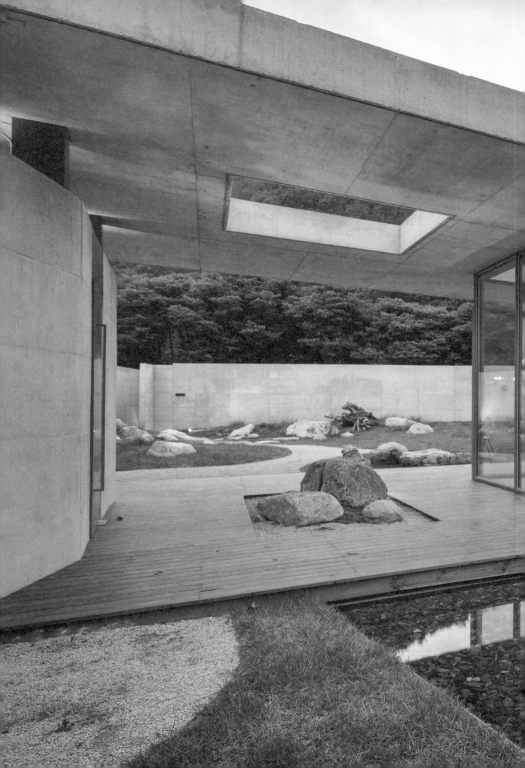

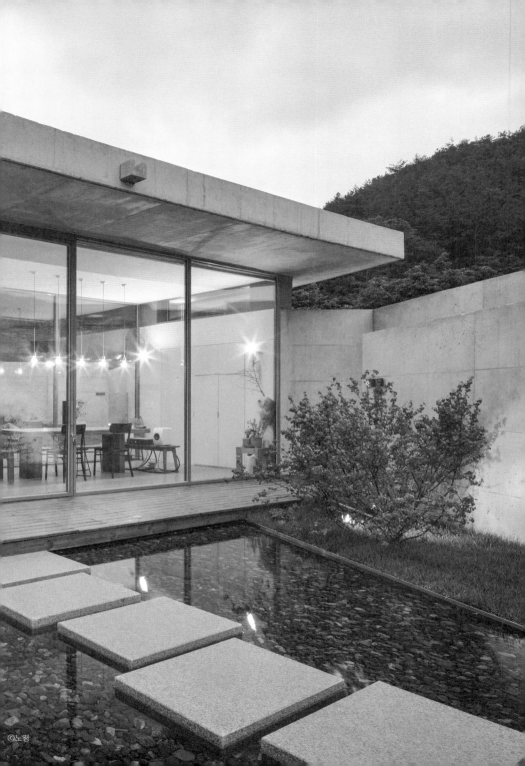

©노경

싶다. 그래서 프레임을 만든다. 그 안에 자연을 채워 넣으면 두 욕구를 모두 충족시킬 수 있을 것으로 생각한다.

건축에서 노출 콘크리트와 통유리벽이 안정성과 자연 체험을 모두 만족시키는 좋은 도구라는 것이 이제 상식이 되었다. 문제는 활용이다. 주어진 조건에서 어떻게 효율적으로 사용할지 고민해야 한다. 그런 의미에서 서림연가는 재료의 특성을 주어진 땅과 환경에 적절하게 적용한 건축물이라고 할 수 있다.

'우리'만의 휴가

정태종

　　　　우리가 자연 안에서 휴가를 보내는 이유는 무엇일까? 이유야 다양하겠지만 자연을 즐기고 편안하게 휴식을 취하려는 마음은 같을 것이다. 시각적으로는 넓은 자연을 원하고 물리적으로는 경계 안에서 안전하게 지내고 싶은 것이다.

　서림연가는 이런 욕구를 건축적으로 실현한 듯하다. 우선 명확한 경계를 만들고 그 중앙에 정원과 수* 공간을 꾸며 공용 공간을 구성했다. 객실은 동선과 영역을 고려하여 자연 조망과 휴식 공간을 형성한다. 여행자는 숙소 외부로 나가지 않아도 산책로를 거닐며 충분히 자연을 즐길 수 있다. 자연을 다듬고 정리해서 한정하고 벽을 적절히 활용해 이를 시각적으로 즐기는 방식은 테마파크를

떠올리게 한다. 테마파크 이용자들은 거리를 두고 자연을 즐긴다. 차를 타고 어슬렁거리는 동물들 사이를 이동하거나 맹수를 울타리 너머에서 안전하게 구경한다. 오늘날 자연은 이처럼 바라보고 즐기는 대상이 된 것일까? 서림 연가에서 느껴지는 아쉬움도 여기에서 비롯하는 듯하다.

숙소는 구별되어 있으면서도 서로 연결되어 있다. 이러한 구성은 유사시 안전을 지키면서도 공동 시설물 이용의 불편함을 줄이고 빌라형 숙박 시설의 독립성을 지킨다. 휴식의 공간은 단층이어서 자연과 가깝고 하늘을 손닿을 듯한 높이로 끌어내렸다. 그러나 아무리 최소화하여 담과 경계를 그었다고 해도 노출 콘크리트의 폭력성은 사라지지 않는 듯하다. 자연에 살짝 생채기를 냈을 뿐이니 그 정도면 괜찮을 것이라는 건 우리 인간의 생각일 뿐이다. 미니멀리즘 분위기를 자아내기에 그만인 노출 콘크리트와 유리가 자연 속에서는 몹시 인공적인 느낌으로 다가온다.

우리에게 자연은 무엇인가? 그동안 정복과 개발의 대상으로 삼았던 자연과 공생하기로 한 것은 다행이다. 그렇지만 아직도 인간이 우선이고 '갑'이라고 생각하며 행동한다. 자연의 위대한 힘에 얼마나 더 당해야 우리가 '을'이란 사실을 알게 될 것인가? 무주에 머물면서 인간의 욕심에 대해 재고할 기회를 찾길 권한다.

평창 이효석
문화 예술촌
'효석 달빛 언덕'

JHY 건축사사무소

"성공의 비결은 단 한 가지,
 잘할 수 있는 일에 광적으로 집중하는 것이다."

 -톰 모나건 도미노피자 창업자

엄준식

은유의 공간, 경계를 허물다

소설가 이효석의 고향이자 그의 작품「메밀꽃 필 무렵」의 배경인 강원도 평창군 봉평면에 전시 공원이 꾸며졌다. 바로 이효석 문화 예술촌이다. 이 건축은 관행에서 벗어나 위인을 기리는 한정된 목적을 넘어 공공을 위한 대규모 단지를 설계했다는 데 큰 의미가 있다.

유명 작품을 단지 계획의 주요 모티브로 삼은 만큼 당나귀와 메밀꽃, 달빛 등 소설에 등장하는 소재를 형상화하여 산책로에 배치했다. 언덕 위에는 동선이 볼거리들과 함께 순환적으로 구성되어 있는데, 이는 소설의 주인공인 장돌뱅이 허 생원의 삶을 상징하는 것 같다. 그가 당나귀를 끌고 동이와 함께 대화장터로 향하던 장면

을 기억하는가? 공원은 곳곳에 나귀 모형과 실제로 조성된 메밀밭 그리고 달 조형물(연인의 달) 등을 선보이면서 관람자가 소설 속 주인공이 된 듯한 기분이 들게끔 시퀀스sequence를 구성했다.

예술촌은 이효석 문학관과 '효석 달빛 언덕'으로 구성되어 있다. 문학관은 기념 공간의 역할에 충실하고 효석 달빛 언덕은 이효석 생가와 전망대, 카페, 광장, 정원 등 체험 시설을 고루 갖추고 있다. 이들 건축물이 당나귀나 달 등의 이미지를 형상화했으며, 내부는 전시 공간으로 외측 상부는 언덕으로 조성하는 등 물리적 경계를 허무는 방식을 취하고 있다는 점은 특히 눈여겨볼 만하다. 건축물이 조형물로 기능하고 산책 공간은 다시 건축물로 바뀐다. 이러한 변화가 관람객의 흥미를 유발하고 계속해서 발길을 끄는 것이다.

요즘 드라마나 영화의 세트장을 관광 상품화시키는 경우가 많아졌다. 이런 장소가 인기를 끄는 이유는 작품 속 주인공이 되고픈 대중들의 감성을 자극하기 때문이다. 다시 말해, 허구와 현실의 경계를 허무는 체험 공간인 셈이다. 이효석 문화 예술촌은 여기서 한 걸음 더 나아가 소설 속 허구의 공간과 자연을 연결한다. 현실의 경계를 허물고 문학적 은유의 공간에 머물게 하는 매력적인 건축인 것이다.

달빛과 메밀밭의 파빌리온

정태종

　　한국 근대 소설의 대표작인 「메밀꽃 필 무렵」에는 아름다운 메밀밭이 등장한다. 이효석 문화 예술촌에도 메밀밭이 조성되어 있으나 봄에 파종하여 가을에 꽃을 맺기에 1년 내내 메밀을 볼 수는 없다. 전시와 체험 공간 제공만으로 관람객을 끌어들이기에는 한계가 있는 것이다.

　　사시사철 관광객을 맞을 좋은 방법은 없을까? 이는 문화 예술촌뿐만 아니라 문화 사업을 주관하는 많은 지방 자치 단체의 공통적인 고민거리일 것이다.

　　이 경우 파빌리온(pavilion, 전시 목적 등을 위해 임시로 지은 가건물)이 좋은 해결책이 될 수 있다. 규모가 큰 고정된 건물보다 가벼우면

서 시각적으로 흥미를 유발할 수 있는 건축인 파빌리온은 조형적 가치가 크다. 건축적 실험도 가능하고, 특히 외부 공간에 설치하여 외부를 즐기는 간단한 편의 시설 역할도 할 수 있다.

파빌리온을 포함해 체험 공간을 위한 다양한 건축적 장치는 간혹 직설적으로 메시지를 주거나, 넓은 메밀밭을 배경으로 한 문학적 서사를 담아내기에 충분하다. 재료적 측면에서 달빛과 메밀밭이라는 테마에 어울리는 투명한 유리나 반투명한 폴리카보네이트를 적용한다면 기존의 다양한 건축에 활기를 불어넣을 수 있을 듯하다.

ⓒ이효석문화예술촌

문학과 공원의 중층적 상상력

문학을 테마로 한 야외 공원이 빚어내는 상상력은 일반적인 실내 전시관과는 다르다. 야외는 계절, 날씨, 바람, 공기, 나무, 풀, 흙, 물 등 모든 자연적 요소들이 상상력을 키우는 데 일조한다. 그런 의미에서 문학과 전시물, 건축물과 자연의 조합은 상상력을 극대화한다. 이런 장소에 가면 매 순간 새로워 지루할 틈이 없다. 한번 다녀와서도 다시 찾고 싶은 마음이 생긴다.

그러나 이런 건축을 구성하는 일이 쉽지만은 않다. 널리 알려진 문학 작품이라면 오히려 상상력을 제한할 수 있기 때문이다. 따라서 문학을 테마로 한 건축은 문학적 상상력을 공간적으로 증폭하여 시너지 효과를 낼 수 있는지가 관건이다. 주제를 놓치지 않으면

서도 상상력을 제한하지 않는 건축이 필요하다.

작가의 생애, 성장 배경, 작품, 시대적 배경, 자연환경 등을 기본 소재로 하되, 공간적인 측면으로는 건물과 시설, 조경 등 모든 건축물 간 상호관계를 밀접하게 엮어나가야 한다. 주제를 소설에서 문학 일반으로, 문학에서 문화로 확장한다면 훨씬 더 좋을 것이다.

「메밀꽃 필 무렵」은 교과서에도 실릴 만큼 유명한 작품이다. 누구나 그 내용을 알고 있기에 이야기 자체를 확장하고 배경적 요소와 분위기를 잘 살리는 것이 중요하다. 이효석 문화 예술촌의 '효석 달빛 언덕'은 관람객들이 소설의 실제 배경지인 봉평에 와서 소설의 분위기를 직접 느끼게끔 하려는 목적으로 설계했을 것이다. 소설은 실제가 아닌 허구이다. 그러나 이곳을 찾은 관람객들은 마치 소설의 이야기가 현실화된 것 같은 느낌을 받는다.

「메밀꽃 필 무렵」은 소설에서 영화, 드라마, 애니메이션으로 확장된다. 특히 1967년에 제작된 흑백 영화는 보는 이로 하여금 향수에 젖게 한다. 박노식, 김지미, 이순재 등 원로 배우의 예전 모습을 보는 것도 새롭고 배경에 등장하는 건축물도 반갑다. 키 작은 초가집과 얇은 기둥으로 만들어진 좌판은 잊혀진 과거라서 그런지 더 감성적으로 느껴진다.

한편 「메밀꽃 필 무렵」 하면 일제 강점기 시기의 소설이나 수필들이 떠오른다. 고등학교 때 배웠던 이효석의 수필 「낙엽을 태우면서」나 김유정의 「봄봄」 같은 토속적인 소설들, 황순원의 「소나기」

등이 생각난다.

효석 달빛 언덕은 상상력이 확장되는 장소이다. '달빛 나귀'는『오디세이』에 등장하는 트로이 목마를, 근대 문학 체험관은『반지의 제왕』에 나오는 호빗의 지하 주택을, 흐르는 개천은 소설「소나기」를, 메밀밭은 인기 드라마 〈도깨비〉를 떠올리게 한다. 이 공원이 무한한 상상력의 장소로 오랫동안 그 자리에 있기를 바란다. 그러려면 아이러니하게도 변화가 필요하다. 지속성을 가지려면 다양한 층위의 변화를 계속해서 만들어가야 한다. 기본은 그대로 두면서 매번 새로운 체험을 제공해야 하는 것이다.

문학 전시관은 상상력을 전제로 하기에 공간적 제한이 비교적 적다. 심지어 책 한 권만 놓여 있어도 보는 이로 하여금 큰 감동을 줄 수 있다. 그러나 이때도 텍스트에 관한 기본적인 이해를 공유하고 있어야 한다. 이해가 깊을수록 상상력의 크기도 달라진다. 즉, 아는 만큼 상상할 수 있다.

이효석 문화 예술촌을 찾으려는 이들에게 다음 네 가지를 말하고 싶다. 첫째는 문학 작품을 읽는 즐거움이다. 두 번째는 '효석 달빛 언덕'이 주는 즐거움, 세 번째는 나의 기억을 즐기는 즐거움이고 네 번째는 나의 현재와 미래를 즐기는 즐거움이다. 이러한 중층적 즐거움이야말로 소설을 테마로 한 공간만의 특권이다.

부산 영도
흰여울 전망대

메종 건축사사무소

"한 포기의 풀이 싱싱하게 자라려면
 따스한 햇볕이 필요하듯이
 한 인간이 건전하게 성장하려면 칭찬이라는 햇살이 필요하다."

 -장 자크 루소

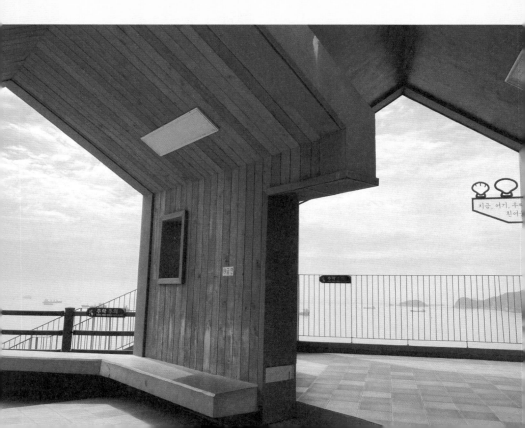

집의 의미: 여행의 끝

안대환

흰여울 전망대가 있는 장소는 사실 따로 전망대가 필요 없을 만큼 사방 어디서나 바다가 잘 보인다. 게다가 인근에 두 개의 전망대가 더 있고 흰여울 전망대 바로 옆에는 주택 지붕을 활용해 바다를 전망하는 장소도 있다.

애니메이션 이야기를 잠시 하자면, 2009년 드림웍스에서 개봉한 〈업Up〉이라 작품이 있다. 주인공인 칼 프레드릭슨 할아버지는 거대한 풍선 묶음에 집을 매달고 여행을 시작한다. 굳이 집과 함께 움직인 이유는 그곳에서 함께한 아내와의 추억 때문이었다. 말하자면 아내와 함께하는 여행인 셈이다. 그때 칼이 공중에서 내려다보는 풍경은 어땠을까? 아마도 여행지 숙소에서 보는 풍경과는 사뭇

다른 느낌이었을 것이다.

흰여울 전망대는 집의 형태를 하고 있다. 집안에서 바다를 본다는 개념이다. 집을 떠나온 여행자로서 일회적으로 열린 바다를 보는 것이 아니라, 거주자로서 일상 공간인 집이라는 프레임 안에서 바다를 본다. 마치 여행자에게 자신의 집으로 이 바다를 끌고 가라고 말하는 것 같다.

흰여울 전망대는 보이는 것은 바다이나 오히려 집의 의미를 되새기게 한다. 두고 온 집의 추억과 기억을 여기서 다시 한번 되살려 보라고 말하는 듯하다. 애니메이션 〈업〉에서 집과 함께 여행한 칼이 그랬듯이 말이다.

나도 집에서 이 바다를 본다면 어떨까? '기억' 때문에 완전히 다른 바다가 될 것이다. 그런 의미에서 흰여울 전망대는 우리에게 바다가 아닌 '집'을 보여주려고 한다. 오랜 시간 바다를 지켜보다 집으로 되돌아온 나의 내면을 돌아보게 한다.

전망대는 두 개의 집이 엇갈려 마주하여 구성되어 있다. 그래서 이웃과 함께 바다를 보는 기분이 든다. 마을 주민에게도 이곳은 집이다. 일상적으로 드나들며 매일 보는 바다를 새롭게 다시 보게 하는 집 말이다. 그래서일까? 여행을 마치고 집으로 돌아갔을 때 휜여울 전망대의 여운은 그 어느 곳보다 길게 남는다.

우리나라에는 전통적으로 바다를 앞에 둔 누정(樓亭, 누각과 정자)이 많다. 양양 낙산사 의상대, 경포대, 해운정, 망향정 등 특히 관동 지역에 많다. 관동팔경關東八景 중 3분의 2가 누정일 정도이다. 회화에도 많이 등장하는데, 특히 유명한 것이 창덕궁 희정당 벽에 그려진 〈총석정절경도叢石亭絶景圖〉이다. 그림 한쪽의 천혜절경이 내려다보이는 정자가 바로 총석정으로, 희정당熙政堂이라는 집의 프레임에서 바다를 보는 새로운 감각을 주는 듯하다.

창덕궁 희정당 총석정절경도.
사진 출처: 국립고궁박물관

바다와 육지의 경계를
만든 전망대

엄준식

부산 영도는 과거 옛 지명인 절영도絶影島에서 유래했다. 이곳에 나라에서 관리하는 말 사육장이 있었는데 여기서 키운 말들은 그림자가 끊겨 보일 정도로 빨랐다고 하여 '절영絶影'이라는 이름이 붙었다고 한다. 이 지역은 한국 전쟁 때 남쪽 최후 방어선으로 수많은 사람이 만남과 이별을 경험한 장소이기도 하다. 오늘날에는 태종대를 중심으로 한 관광지로 유명하다. 특히 봉래산, 중리산, 태종산이 있어 경사가 다소 심한 지형인데 그래서인지 부산에서 유일하게 철도가 지나지 않는 구區이기도 하다.

이곳 영도 지역 서쪽 봉래산 끝자락에 마을이 끝나고 산과 바다가 펼치는 곳에 전망대가 있다. 남해가 훤히 내려다보이는 이 전망

대는 어찌 보면 마을의 종착지이자 휴식처이다. 실제로 가보면 이렇게 멋진 곳이 또 있을까 싶은 정도로 풍광이 좋다.

'영도 흰여울 전망대'는 양방향으로 개방된 박공지붕의 집 형태로 두 개의 매스로 구성되어 있다. 바다와 집은 자연과 인공의 만남을, 양쪽이 개방된 것은 바다와 육지의 소통을 의미하는 듯하다.

두 개의 매스는 각자의 엇갈린 방향으로 서 있는데, 모자이크 형식의 회색 매스는 바다 건너편 육지를 바라보고 있고, 단조로운 청록색의 매스는 끝없이 펼쳐지는 바다를 바라보고 있다. 아마도 이 회색 매스는 육지의 인공성을, 청록색 매스는 자연인 바다를 상징하고 있는 것 같다. 회색 매스는 단지 통과하는 장소로, 머무를 수 있는 벤치가 없다. 대신 반대편 육지를 볼 수 있는 하부 레벨로 이어지는 계단이 있다. 이는 육지로 돌아가는 것을 상징하는 듯하다. 한편 청록색 매스에는 벤치가 있고 오직 바다만 조망하는 방향으로 유도하는데, 이는 볼 수 있으나 갈 수 없는 지점으로서의 바다를 표현한 것처럼 보인다.

결국 이 전망대는 바다와 육지 사이에서 우리에게 무언가를 속삭이는 것 같다. 아마도 그것은 관계와 경계에 관한 이야기가 아닐까?

프랑스 파리 동북부인 16구 센 강변에는 2002년 개관한 팔레 드 도쿄Palais de Tokyo 현대 미술관이 있다. 이 건축물의 입면은 그리스 신전을 떠올리게 하는 열주列柱로 구성되어 있지만, 상부는 균형 잡힌 페디먼트(pediment, 전면 상부의 박공 부분)가 없고 대신 지붕이

평편하다. 위가 납작해서 언뜻 짓다가 만 건축물 같지만, 열주들이 강조되면서 그 틈으로 보이는 풍경이 제법 멋스럽다. 더욱 흥미로운 것은 이 납작한 지붕의 장점을 활용하여 그 위에 컨테이너만 한 이벤트성 간이 시설을 설치했다는 점이다. 그곳은 개인 숙소가 되기도 하고 때로는 소규모의 레스토랑이 되기도 한다. 이러한 이벤트가 가능한 것은 바로 전망 때문이다.

미술관 지붕은 센강과 파리의 상징인 에펠탑을 전망하기에 더없이 좋은 위치이다. 비록 도심에 있으면서 예약한 소수 인원만 사용할 수 있지만 센강 주변 건축물과 랜드마크를 시각적으로 연결하면서 의미 있는 경계의 공간을 만들고 있다는 점에서 주목할 만하다. 횐여울 전망대도 그렇다. 물론 시설의 규모와 용도는 다르지만 누구나 손쉽게 이용할 수 있다는 점에서 장점이 더 크다.

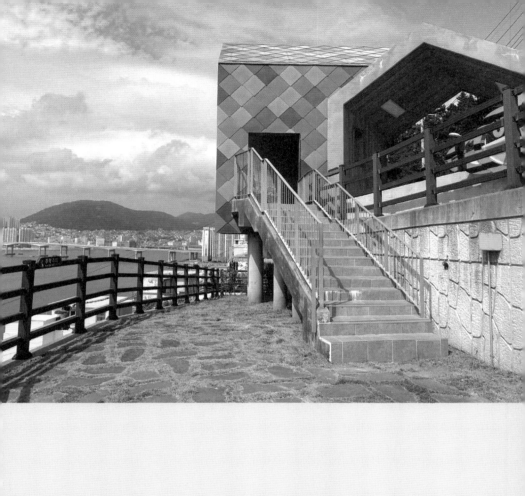

정태종

전망에 대한 재고 再考

부산 영도 흰여울 문화마을은 바다와 맞닿은 가파른 절벽에 형성돼 있다. 해안을 따라 아기자기한 건물과 가파른 골목이 있고 담장에는 푸른색 바닷길이 그려져 있다. 이곳 전망대는 바다를 배경으로 무한히 펼쳐진 풍경을 프레임에 담는다.

외형은 박공지붕 주택 모양이고 색도 바다색인 파랑이다. 주택 프레임은 마을을, 액자 프레임은 전망을 상징하는 소박한 두 개의 빈 오각형이 서로 다른 방향으로 바다를 바라보고 있다. 흰여울 전망대는 전망대라기보다는 바다를 볼 수 있는 일종의 좌표에 가깝다.

전망은 관점에 따라 달라진다. 새의 눈으로 보는 조감도bird's eye view는 시점이 높다. 하늘 위에서 전체를 내려다보는 방식이다. 반

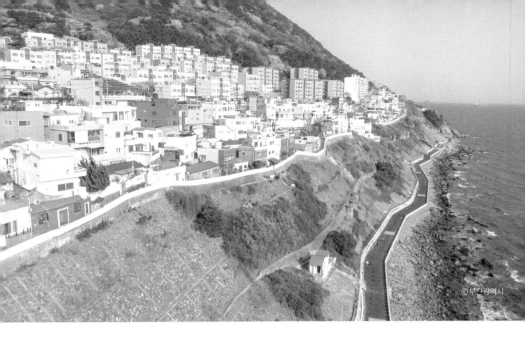

대로 곤충의 눈으로 보는 충감도worm's eye view는 바닥에 딱 붙은 시
점으로 완전히 다른 세상을 보여준다. 일반적으로 조망대는 시점이
높다. 또 망원경이 있어 방문객이 멀리까지 볼 수 있다. 그에 비해
흰여울 전망대는 그저 시야를 틔운 채 통과하는 장소로 조성되어
있다. 자기만의 관점으로 세상을 보라는 뜻일까? 내부에 별도의 조
망 장치 없이 박공지붕의 오각형 프레임만 덩그러니 놓아둔 건축
가의 의도가 궁금하다.

제주 산지천 전망대

제주시 도시공간 청년기획단 1기

"이 세상에 결정적 순간이 아닌 순간은 없다."

-장 레츠 추기경

모순

제주 동문 시장 건너편에 있는 산짓물공원에는 다양한 식물들과 문화 공간이 있다. 맞은편에는 아라리오 뮤지엄과 김만덕 기념관도 있다. 다양한 볼거리와 즐길 거리를 만끽하면서 산지천을 따라 바닷가 쪽으로 걷다 보면 공원 끝으로 산지천 전망대가 나타난다. 경사로는 생각보다 높지 않고 도착해도 바다가 보이지 않아 아쉽지만 확실히 새로운 경험이다. 보이는 풍경보다 '현재 이곳'에서 다른 곳을 바라본다는 데 의미를 둔 장소이기 때문이다.

전망대는 지상과 닿아 있으며, 시야를 확보하려면 일정한 높이까지 이동해야 한다. 멀리 보려면 그만큼 높이 올라가야 한다는 뜻

이다. 수직 이동은 일반적으로 계단을 통하며 필요하면 엘리베이터를 이용할 수 있다. 램프ramp, 경사로를 따라 걸어 올라갈 수도 있지만 한참 돌아가는 길로, 가는 동안 지칠지도 모르겠다.

전망대는 주변 건물보다 고도가 그다지 높지 않다. 그러나 키가 조금만 커도 보이는 세상이 다르듯, 세상을 전망하는 데 꼭 수십, 수백 미터의 높이가 필요한 것은 아니다. 중요한 것은 관점이다.

제주 산지천 전망대는 수평성을 이용해서 전망대라는 수직적 형태를 구현한다. 높이가 아쉬울 수도 있지만 올라가면서 수시로 바뀌는 방위 덕분에 전망이 달라진다. 그래서 이 전망대는 바로 올라가 목표를 조망하는 목적 지향적 건축이 아니다. 과정 지향적이다.

지그재그 형태는 동서남북의 방향성을 의미하고 이는 세상 전체를 폭넓게 바라보라는 보이지 않는 충고 같다. 실제로 전망대 동쪽은 김만덕 기념관이 있어 위인의 발자취를 새겨보게 된다. 서쪽은 공원 너머로 제주 시내가 보인다. 남쪽으로는 넘실대는 제주의 바다가, 북쪽은 동문 시장과 산지천을 따라 걸어왔던 나의 흔적이 보인다.

산지천 전망대는 제주시 도시공간 청년기획단 1기가 빚어낸 작품이다. 전문적인 건축가는 아니지만 내 손으로 직접 도시를 바꾸고자 하는 사람들의 신선한 아이디어와 노력 덕분에 훌륭한 전망대가 세워졌다. 건축이 관심과 고민과 노력의 결과물이라는 점을 새삼 증명하는 듯하다.

과정 지향성:
바다에 대한 일상의 상상

산지천 전망대는 일상이다. 그곳에 가면 레츠 추기경의 말처럼 모든 일상이 결정적 순간들의 집합으로 만들어진다는 사실을 깨닫게 된다.

일반적인 전망대는 목표 지향적이다. 그 끝에 모든 것이 존재하며 이동 과정은 목표 지점에서의 경험을 예측할 수 없도록 계획한다. 그래서 전망대에 도달하기까지 일상적이고 동일한 감각을 유지하도록 구성하기도 한다. 그 과정은 보통 이렇다. 이용자는 아무것도 모른 채 전망대로 향한다. 마침내 목적지에 도착한 이용자는 눈앞에 펼쳐진 풍경에 감탄한다. 뒤이어 벅차오르는 감동과 진하게 남은 여운을 경험한다.

그렇다면 전망대에서 내려올 때는 어떨까? 보통은 큰 충격 이후이기에 아무 생각이 없다. 올라갈 때의 감각, 그 끝인 전망대에서의 감각, 내려올 때의 감각은 크게 다르다. 목적 지향적 구성은 이렇듯 0에서 시작해 급격히 100으로 갔다가 다시 0이 된다. 그래서 한 번 다녀온 것으로 만족하는 경우가 많다. 경제학에서 말하는 한계 효용의 법칙처럼 여러 번 경험하면 그 가치가 급격히 떨어지기 때문이다. 더 이상 놀라지 않게 된다는 뜻이다.

반면에 제주 산지천 전망대는 과정 지향성을 가진다. 오르기도 전에 끝이 어떨지 이미 예상된다. 그럼에도 우리는 그곳에 오른다. 삼각형의 경사로를 따라가다 보면 나타나는 수평적 전망에 따라 변화하는 감각을 느끼게 된다. 체험 공간은 천천히 올라가면서 독특한 변화를 보이는데, 이는 익숙한 풍경을 낯설게 하는 효과가 있다. 관람객은 예상했던 장면을 감각적으로 확인하지만 때로는 전혀 다른 풍경과 마주한다. 내려가는 길에도 우리는 마찬가지 경험을 하게 된다.

산지천 전망대는 일상의 소소한(예상되는) 체험에 기대어 디자인했다. 마을 입구에 세워진 정자처럼 친근한 건축물로, 지나가다 한 번쯤 올라보고 싶고 오를 때마다 색다른 경험을 주는 전망대라고 할 수 있다.

제주에서 바다는 일상이다. 산지천 전망대에서 경험하는 바다는 관광객 시점에서 보는 바다와는 다르다. 올라가기 전, 올라가면

서, 전망대의 끝에서, 내려가면서, 내려온 후, 다시 바다를 보고 도시를 볼 때의 모든 감각이 일상을 새롭게 환기시킨다.

바다와 가깝다고 해서 늘 바다를 의식하는 것은 아니다. 사실 무엇이든 바로 앞에 있어도 보지 못하고 느끼지 못하는 경우가 훨씬 많다. '축록자불견산逐鹿者不見山'이라는 말이 있다. "사슴을 쫓는 자는 산을 보지 못한다"는 뜻이다. 일상에 치이고 생활에 쪼들려 바로 옆에 있는 소중한 존재를 보지 못하는 우를 범하지 않았으면 한다.

산지천 전망대를 다녀온 사람들에게 바다가 일상이 되었으면 좋겠다. 그리고 모든 일상이 '결정적 순간'이 되기를 기대한다.

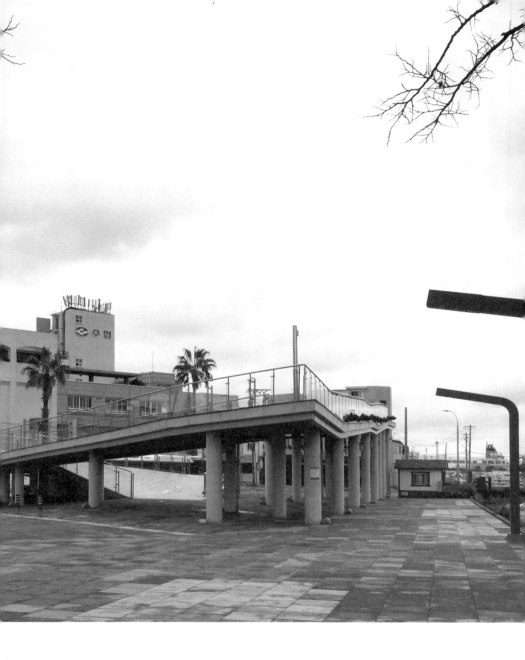

물리적 사색 공간의 확장

산지천山地川은 제주의 3대 하천 중 하나로 한라산 북사면 해발 고도 약 715미터에서 시작하여 제주항까지 이어진다. 1960년대 초까지 식수원으로 이용되다가 복개되었는데, 이후 환경 오염 문제 등에 시달리다 2000년대 초에 옛 자연 하천의 모습으로 복원되었다고 한다. 오늘날 산지천은 제주의 대표적인 생태 하천으로 주변의 상업 및 문화 콘텐츠와 연계함으로써 다양한 볼거리를 제공하고 있다.

산지천 전망대는 산지천이 제주항과 접하는 지점에 조성되었다. 처음 이곳을 마주했을 때 든 생각은 '도대체 무엇을 보기 위해 지어진 전망대일까?' 하는 의문이었다. 주변에 보이는 것은 여느 도시

에나 있는 낮은 건물들과 폭 20여 미터 정도의 하천뿐이다. 게다가 상징물도 없고 유리 난간과 콘크리트 재질의 약경사로만 이루어진 건축물이라니….

도심에 지은 건축물은 대부분 목적이 있다. 작고 초라한 건축물이라도 비용을 들였다는 것은 나름대로 필요한 용도가 있다는 뜻이기 때문이다. 그렇다면 이 전망대의 '목적'은 무엇일까?

전망대 주변을 살펴보면 산지천을 따라 산짓물공원이 있고, 제주의 대표적 번화가인 칠성로로 이어지는 길이 있다. 지리적으로 볼 때 산지천이 바다와 만나는 접점에 있으면서 빽빽하게 건물이 밀집한 칠성로의 숨통 공간이자 사색을 위한 산책로 역할을 하고 있다.

비로소 전망대에 오르면 시선이 자연스레 바다로 이어지면서 사색의 공간이 확장됨을 느낄 수 있다. 어찌 보면 도심의 산책로는 시민들의 지친 일상을 보듬어주는 치유의 공간이다. 여기에 아름다운 자연, 동선과 감각을 살리는 건축이 더해진다면 그 감응은 배가된다.

2019년 미국 뉴욕에서 베슬Vessel이라는 이름의 전망대가 대중들에게 공개됐다. 영국의 디자이너 토머스 헤더윅이 설계한 이 건축물은 규모와 비용 그리고 상징적인 측면 등에서 산지천 전망대와 비슷한 면이 있다.

베슬은 산지천 전망대처럼 지역 재개발을 위한 프로젝트 중 하

나로 진행되었다. 여러 개의 육각형 계단을 16층 높이(46미터)로 연결시킨 구조물로 위로 갈수록 넓어지는 형태로 지상에서 보면 거대한 그릇 같고 공중에서 내려다보면 벌집 모양을 하고 있다. 허드슨 지역이 재개발되면서 주변에 백화점과 호텔 등 고급 시설들이 밀집하게 되었고, 이들 사이로 걷다 보면 자연스럽게 베슬과 만날 수 있다.

전망대에 오르면 허드슨강과 그 너머 뉴저지 시가지 등 멋진 풍경이 내려다보인다. 산지천 전망대가 산책로와 연결된 사색의 연장이라면 뉴욕의 베슬은 조형미를 살린 랜드마크로 기능하는 것 같다. 하지만 이 두 전망대 모두 도심 속에서 물리적 공간의 범위를 연장시킴으로써, 산책하는 이들에게 풍부한 경험을 선사한다는 점이 인상 깊다.

5

다양한 개성을 새기다

연남동 어라운드 사옥

푸하하하 건축사사무소 FHHH friends

"내가 멀리 보았다면,
 그것은 거인들의 어깨 위에 올라서 있었기 때문이다."

-아이작 뉴턴

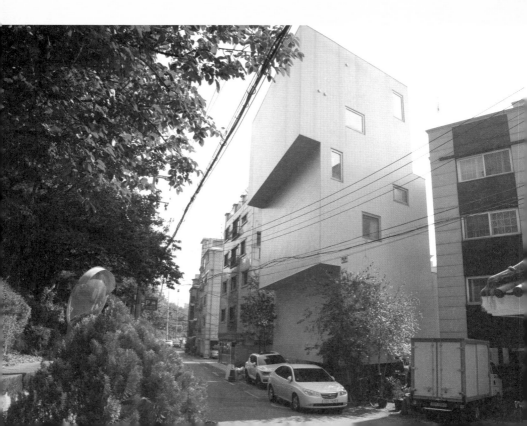

정태종

기하학의 현상학적 효과

'어라운드Around'는 삼각형 기하학의 극적인 시각적 조망 설정의 결과이다. 이는 삼각형 예각에 따른 2차원 면surface 효과, 주변과 대응하는 전면부 입면 파사드facade* 디자인, 그리고 하부 1층을 지상에서 띄워 전체적으로 매스가 부유하는 듯한 효과로 만들어진다. 이 특이한 형태의 건축물은 특정 시점에서만 삼각형 형태로 인지되며 도로 쪽에서는 떠 있는 거대한 사각의 벽처럼 보인다.

어라운드의 공간 구성 과정을 살펴보면 다음과 같다. 우선 삼각

* 정면, 얼굴을 뜻하는 프랑스어로 건축에서 건물 입면을 가리킨다.

형으로 조각나 있는 대지의 형태에 따라 평면을 구성한 후 3차원 삼각기둥 형태로 올렸다. 매스를 층별로 분절해서 적층하기stacking 와 건물 상부를 뒤로 물러서게 짓는 건축 후퇴setback 방식으로 배치 하여 극적인 효과를 더한다. 여기에 백색 타일로 단순함을 강조하 여 현상학적 효과를 배가시킨다. 명쾌한 기하학적 형태 놀이는 전 후좌우에서 각자의 몫을 다하면서 변화무쌍함을 보여준다.

형태로 인하여 배경으로 남고자 한 건축가의 설계 의도와 달리 이 건축물은 삼각형 매스와 현상학적 강렬함으로 인하여 오히려 명확한 주체가 된다. 배경이 되려면 주변 건축과 유사한 요소가 있 어야 할 것이다.

건물 안으로 들어가 실제 공간을 경험한다면 이런 기하학적 공 간 구성과 건축가의 의도를 실감할 수 있다. 도로와 면하는 정면 쪽 에서 보면 사각형이고 공간 분할도 사각형이므로 모든 공간은 사 각형으로 인지될 것이다. 대지는 삼각형인데 보이는 건물도 실체 체험하는 공간도 사각형인 이 모순된 기하학적 공간 구성은 내부 에서 특별하지 않고 안정적이며 일상적인 공간으로 인식된다. 형태 적 강렬함은 노출 콘크리트와 흰색의 사각 타일로 인해 다시 한번 완화된다.

어라운드 사옥 옆으로는 경의선이 지나간다. 철길에 의한 주변 환경과의 단절은 오히려 철길과 건축물들로 둘러싼 호젓한 이면 도로 공간을 형성한다. 뒤로 밀려 쌓은 사옥 때문에 이 공간이 마치

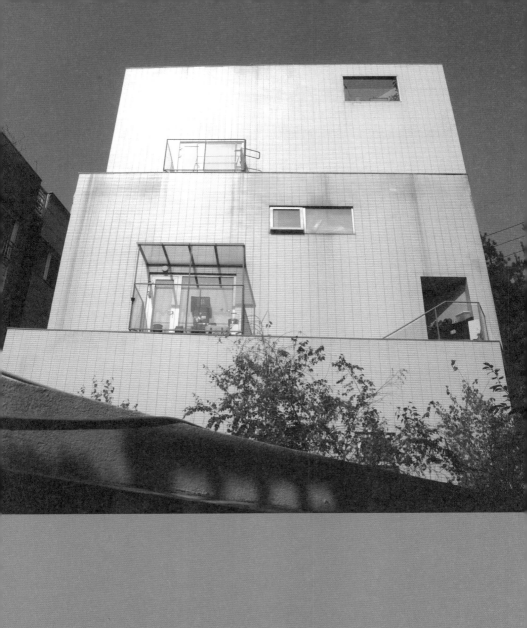

터널처럼 느껴진다. 보고 있자면 머릿속에 장면이 하나 떠오른다. 무더운 한여름, 철길 양옆으로 나무가 우거져 있다. 매미가 울어대는 한적하고 평화로운 오후이다.

이 건축물에 대한 첫인상은 공간적 특이성과 형태적 차별성에 머물지 않는다. 전반적으로 이국적인 분위기를 물씬 풍긴다. 흰색 타일과 노출 콘크리트, 단순한 기하학적 형태, 협소하지만 아기자기한 공간 구성 등이 어우러져 일상에서 만나기 어려운 독특한 건축을 형성한다.

그러나 이런 이질감이 마치 다른 나라 건축의 직설적인 번안에서 온 것 같아 마음이 불편하다. 우리나라 현대 건축이 서양의 영향을 많이 받았음에도 유독 예민하게 느껴진 이유가 뭘까? 문화적 영향력에 관한 우려 때문이 아닌가 싶다. 단편적인 차용은 아닐지라도 전체적인 분위기를 이끄는 요소의 근원에 대해 진지하게 고민해야 할 것이다.

일상의 반항:
가벼움과 주변을 보는 힘

나 좀 봐달라는 것처럼 생김새부터 독특한 이 건물은 꽤 오래된 건물들이 많은 마을에서 '내가 바로 주인공'이라고 말하는 듯이 개성을 뽐내며 서 있다. 일상적인 건축 형태에서 벗어나 가벼운 반항의 기운마저 느껴진다.

건축물은 삼각형 대지의 날카로운 예각을 더욱 날카롭게 만들었다. 오랫동안 강력한 방향성을 구축해온 경의선과 주도로에 도전이라도 하듯 분절 쌓기를 통해 그쪽으로 넘어질 듯 머리를 들이밀고 있다. 건축물의 얼굴이라 할 수 있는 주도로 쪽 입면은 창문 없이 외벽만 보여준다. 1층을 비워 상부로 갈수록 매스의 압박감이 커진다. 나머지 두 입면의 개구부도 일상적인 리듬감이나 균형을 없애

버렸다. 실제로 개구부 안쪽이 내부인지 외부인지 가늠이 안 된다. 독특한 외형으로 주목받으려는 의도와 함께 속을 안 보여주려는 이중적인 태도가 엿보인다.

그래도 완전한 반항은 아니라는 듯 주도로에서 보면 지면에서 띄운 부분이 들어오는데 그 틈을 비집고 들어가면 지하 공간이 훤하게 시야에 들어온다. 건물 내부는 삼각형 평면의 가장자리를 둘러 계단을 설치하여 안정적이고 쾌활한 구성을 하고 있다. 외부에서 보여주던 독특함과 날카로움은 사라지고 없다.

정적인 마을에 나타난 반항아처럼 보이다가도, 슬며시 활력과 여유를 주는 청년으로 자기 역할을 가져가려는 듯이 보인다. 이러한 내면의 가벼움과 경쾌함이 언젠가는 주변을 아우르는 힘으로 작동할 수 있을 것 같다. 반항하듯 서 있는 이 건축물이 시간이 흐르면서 또 하나의 일상이 되고 마을의 중심지 역할을 하게 되기를 기대한다.

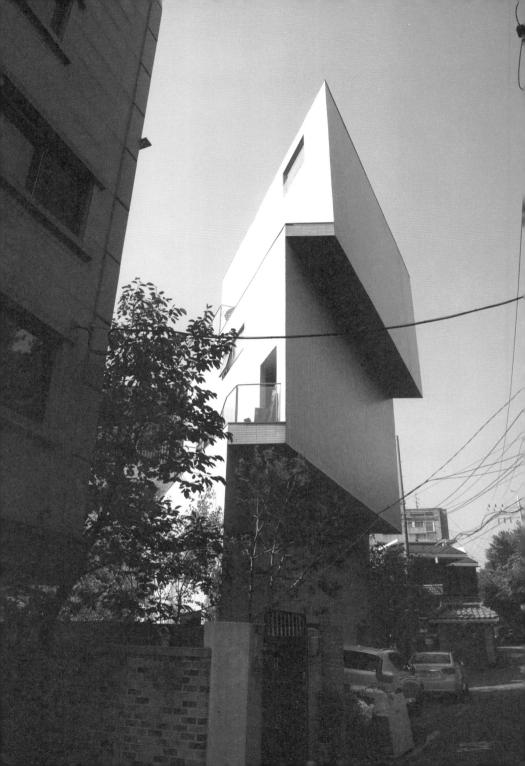

익숙하지만 낯선 풍경

1980년대를 배경으로 한 드라마 〈응답하라 1988〉을 기억하는가? 과거의 향수를 자극하며 인기를 얻은 이 드라마에는 정겨운 골목길 풍경이 자주 등장한다. 어라운드 사옥도 이처럼 예스러운 장소에 서 있다.

동네를 걷다가 마주하게 되는 이 새로운 건축물은 붉은 벽돌이나 회색 화강석 재료의 입면을 가진 주변 건물들 사이에서 확연히 눈에 띈다. 시선이 집중될 수밖에 없는 이유를 굳이 따지자면 대략 세 가지를 들 수 있겠다.

우선 대지가 세 개의 골목이 합쳐지는 곳에 있다. 일단 길모퉁이 건물은 보행자에게 두 면 이상을 보여준다. 두 번째는 입면 전체를

하얀 벽돌로 통일했다. 단일 재료 사용은 질감이나 색이 아닌 형태로 충분히 어필할 수 있다는 자신감의 표현으로 볼 수 있다. 세 번째는 건축물의 매스가 역발상적으로 구축되어 있다는 점이다. 대체로 건물 기단부가 크고 위로 갈수록 얇아지는 것이 상식인데, 이 건축물은 이를 벗어나 있다.

건축 전략적 측면을 살펴보면 더욱 흥미롭다. 어라운드 사옥은 북측 면이 정면이자 주 출입구로 둔덕을 사이에 두고 경의선 철길과 인접하고 있다. 특히 북측 입면에는 창문마저 없다. 이 부분이 유독 폐쇄적으로 구성된 것은 미니멀리즘적 의도도 있겠지만, 외부 시선과 철도 소음을 차단하려는 일종의 방음벽 역할을 고려한 것으로 보인다.

반면 남측 면은 계단형으로 매스를 구성하여 자연스럽게 만들어진 테라스와 창문으로 햇빛을 충분히 받을 수 있게 했다. 그리고 남측 계단부와 연계하여 조성된 중정은 내부 공간을 외부로 확장시키고 있다. 이러한 매스 구성은 건축물의 형태적 측면과 주변 환경 대응 차원에서 의도된 이중적 전략이라고 볼 수 있다.

대지가 구도심에 위치할 경우 눈에 띄는 형태가 긍정적으로 작용할 가능성이 크지만, 외적인 측면만 강조하다 보면 막상 사용자의 쾌적한 삶을 놓칠 수 있다. 그러니 내부적인 환경 조건도 반드시 고려해야 한다.

내부 진입 계단과 데칼코마니처럼 꾸며진 상부 책꽂이는 편의

시설로서 기능하는 동시에 형태적으로 건물 외부의 모습을 투영시키고 있는 듯하다. 외부의 형태적 전략을 내부에 투영시키는 이런 방식은 확실히 건축물의 정체성을 강화하는 동시에 사용자의 흥미를 유발한다.

결국 이 건축물은 주변 환경과 보행자들을 고려한 시선적 집중과 함께 거주자의 생활을 고려한 기능적 충실함이라는 두 마리 토끼를 잡으며 익숙한 동네 풍경의 일부가 되었다.

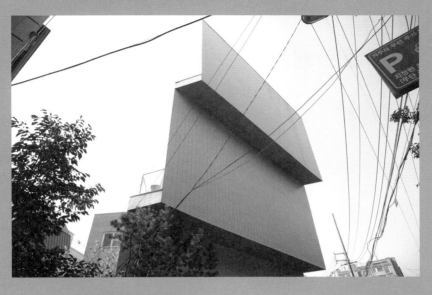

잠원동
'얇디얇은 집'

에이앤엘AnL 스튜디오

"우리는 인간이 마치 해변의 모래사장에 그려진 얼굴이
파도에 씻기듯 이내 지워지게 되리라고 장담할 수 있다."

-미셸 푸코

사이트의 한계 극복 프로젝트

정태종

'얇디얇은 집'은 좁고 긴 대지라는 입지 조건이 크게 작용한 건축이다. 이러한 제약을 극복하고 멋지게 공간을 구성한 건축가의 능력은 매우 높이 평가할 만하다.

이 건축물은 그 이름처럼 폭이 얇다. 그래서 물리적으로 보여줄 수 있는 면적이 보통 건물과는 다르다. 현상학에서 깊이란 실제가 아니라 지각知覺이다. 즉, 관찰자에 따라 달라진다. 정면도 보는 위치에 따라 측면이 되고 반대로 측면도 다른 곳에서 보면 정면이 된다. 얇디얇은 집은 이러한 시점의 중요성을 환기하면서 '정면 중심 사고'의 한계를 명확하게 일깨워준다.

건축에서 주요 파사드로 간주하는 정면은 일반적으로 도로에 면

하며 주 출입구로서 기능하면서 다른 입면과 구별된다. 그래서 보통 정면은 가장 크고 화려한 입면으로 구성된다. 그러나 '얇디얇은 집'은 정면이 좁고 오히려 측면이 넓어 그쪽이 주요 파사드로 기능한다.

측면 파사드는 1층 주 출입구의 부분 필로티 구조, 2·3층 생활 공간, 4층 옥상 공간 일부를 드러낸다. 또한 대지의 폭이 좁아 전면부가 좁고 이로 인하여 '깊은 평면deep plan'이 발생한다. 이런 대지는 충분한 주거 공간 조성이 어려우나 최근에는 높은 부동산 가격

때문에 좁은 대지도 협소 주택 등으로 활용하는 추세이다.

한편 바로 옆 건물과 유사한 입면은 독특한 효과를 낳는다. 건축 재료는 물론 빈 외부 공간, 주 출입구와 창의 형태·크기 등이 비슷해서 두 개의 건축이 하나인 듯 보이는데, 이는 얇디얇은 집의 정체성을 약화하면서도 시각적으로 안정감을 주는 이중적 지각을 만들어낸다. 두 건물이 하나로 인식되면서 독특한 비례와 형태의 새로운 건물처럼 보인다.

이웃집이 소중한 이유가 하나 더 생겼다. 멀리서 보면 두 집이 하나인 듯해 형태적 안정성이 느껴지고, 가까이서 보면 두 집이 별개로 각자의 정체성을 드러내기 때문이다.

압축과 단절:
효과적인 감각적 시간의 체험

공간은 직육면체처럼 가상의 XYZ축으로 이루어
진 3차원으로 인식된다. 여기에 시간을 더해 세상을 '4차원' 혹은
'시공간space time'으로 이해하기도 한다.

당연하게도 건축은 세상을 구성하는 시공간 위에 이루어진다.
그런데 잠원동 '얇디얇은 집'은 여기서 축이 하나 빠진 기형적 조건
에서 시작한다. 말하자면 한쪽 축이 너무 짧아 '2차원'이나 다름없
는 조건 속에서 세워진 것이다. 즉, '2차원+시간'의 3차원이 이 건물
이 서 있는 시공간이다.

한쪽 축으로만 이루어지는 경험은 상대적으로 긴 시간처럼 느껴
지게 만든다. 이는 일방향으로 동선이 구성되면서 시간의 축이 강

조될 수밖에 없는 구조라는 뜻이다. 그렇다면 얇디얇은 집은 이를 어떻게 구현했을까? 이 건축의 선택은 '변화'이다. 일단 보통 건물들처럼 평면을 분할하는 대신 긴 통로처럼 꾸미되 양쪽 끝 벽과 천장을 다양하게 구성했다. 변화를 통해 길고 지루한 시간을 선명한 하나의 차원으로 승화시킨 것이다.

또한 각층은 비슷하면서도 다르게 구성함으로써 '변화'를 구체화했다. 각층마다 '시간의 출발점'인 출입 위치(계단 출구)부터 창문의 크기와 위치 등을 모두 다르게 계획했다. 층별로 다른 시간을 만듦으로써 서로 다른 단절된 공간을 구성한다.

외부 입면에서도 이러한 '시간의 압축과 단절'이 작용한다. 입면을 크게 흰색과 코르크나무 색으로 나누어 구성했는데, 이는 20여 미터의 긴 입면에서 움직이는 시간을 압축하고 분절하는 효과를 낳는다. 이로써 건물 내부와 외부의 시간은 서로 다른 속도로 흐른다.

주거 건물은 일상 공간으로서 관습적 시간이 흐르는 공간이기도 하다. 게다가 주거 건축의 요구 조건인 방, 거실, 화장실, 주방 등의 실들을 기본적으로 배치해야 한다. 그러나 얇디얇은 집은 이러한 루틴을 깬다. 이렇게 독특한 공간에 적응하려면 '시간'이 필요하다.

모든 사람에게는 똑같이 하루 24시간이 주어진다. 그러나 이는 물리적인 시간일 뿐 모든 사람이 같은 시간을 사는 것은 아니다. 누군가에게는 하루가 순식간에 지나가고 누군가에게는 영원처럼 길게 느껴진다. 중요한 것은 삶의 속도이다. 정답은 없다. 각자에게 맞

는 속도를 찾는다면 그 자체로 행복한 삶이라 하겠다.

얇디얇은 집에서는 독특하게 구성된 공간마다 서로 다른 속도로 시간이 흐른다. 조용히 앉아서 커피를 마시는 시공간에서의 속도, 급히 잊은 물건을 찾으러 위층으로 올라가는 시공간에서의 속도가 다르다. 이런 장소에서 오래 지내면 어떤 변화가 생길까 궁금하다. 하나의 축이 없으니 좁고 긴 통로에 선 것처럼 답답하고 초조해질까? 아니, 오히려 매 순간 시간을 의식하면서 그 소중함을 깨닫고 하루하루 충실히 보내게 될까?

문득 부석사 무량수전과 담양 소쇄원 오르는 길이 떠오른다. 정해진 길이지만 도심보다 시간이 천천히 흐르던 그 길 말이다. 몸의 움직임에 따라 감각이 누그러지면서도 세밀하게 현재를 느끼던 순간을 기억한다. 평소 느낄 수 없었던, 여유로운 속도의 시공간이었다.

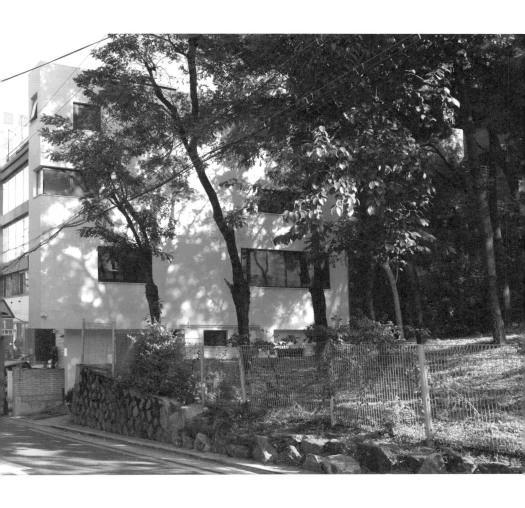

협소 주택의 모더니티

엄준식

 무심히 동네를 걷다 보면 갑자기 탑처럼 우뚝 선 건물이 나타난다. 그러나 자세히 들여다보면 그것은 탑이 아닌 협소 주택이다. 단면 폭이 2.5미터에 불과하고 그 길이가 20미터에 이른다. 장변과 단변이 대략 10대 1 비율인 그야말로 '얇디얇은' 집인 것이다.

 건축물 외관은 지붕의 일부 사선을 제외하고는 합리성을 지향하는 모더니즘 형식에서 크게 벗어나 보이지 않는다. 다만 사선의 흐름이 적극적으로 창호窓戶까지 이어져 백색 마감 재료 위에서 자유롭게 표현되었다면 경직된 도시 풍경에 잠시나마 활력소가 되었을 것 같다.

해당 부지가 워낙 협소해 일반적인 형식의 주택이 들어서기는 어려웠을 것이다. 그러나 다행스럽게도 서측 경부고속도로에 인접한 완충 녹지 옆에 위치함으로써 그쪽 입면에 조망 및 채광을 위한 창을 설치할 수 있었다. 만약 거기에 이미 다른 건물이 서 있었다면 가뜩이나 좁은 대지 안에 중정까지 설치해야만 조망과 채광 문제를 해결할 수 있었을 것이다. 인접한 완충 녹지 덕분에 별도의 중정 없이 실내 공간을 충분히 살리면서 외부 정원을 갖게 되었다.

이 주택에서 눈여겨볼 만한 또 다른 점은 주 출입구부터 지붕까지 한 방향으로 연속해서 이어지는 계단이다. 이 연속적 흐름은 외부의 수평적 보행 동선을 내부에서 수직적 동선으로 전환하며 건축물 주변과의 연계성을 높이고 있다. 특히 북측 전면의 높고 좁은 폭(2.5미터, 4층)이 수평에서 수직으로 전환되는 동선 구성을 극대화하는 듯 보인다.

이러한 형식의 협소 주택이 최근 구도심을 중심으로 많이 생겨나고 있다. '저렇게 좁은데 어떻게 건물이 들어갔지?' 하는 생각이 들 정도로 신기한 건물이 많다. 물론 이는 과거 무계획적으로 성장한 도시 지역에 좁거나 비정형적인 대지들이 많이 생겼기 때문일 것이다. 한편 이러한 제약은 협소 주택 건축의 핵심적 매력이기도 하다. 어찌 보면 외부의 형태나 내부 공간 구성이 마치 제한된 범위의 대지에서 답을 찾아가는 과정처럼 흥미진진하다.

이때 대지 생김새와 주변 환경에 최적인 건물을 탄생시킨다면

그야말로 동네에 활력을 주는 성공적인 건축이 될 것이다. 다만 좁은 대지의 한계를 극복하기 위해 수직으로 높아지면서 계단이 많아지는 경우가 많은데, 일상에서는 다소 불편할 수 있다. 그래서일까? 협소 주택은 주로 젊은 세대들이 선호하는 경향이 있는 것 같다.

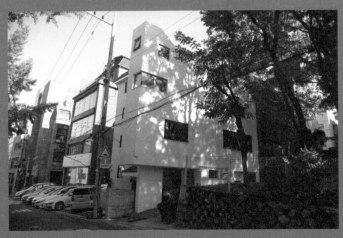

제주 남원 읍사무소

건축사사무소 홍건축

"작은 기회로부터 종종 위대한 업적이 시작된다."

-데모스테네스 고대 그리스 정치인

레트로의 미학

정
태
종

　　한국에서 제주 지역은 언어, 날씨, 문화 등 모든 면
에서 예외의 땅이다. 그곳 남원읍에 이러한 환경 조건을 십분 활용
한 건축이 들어섰다. 건축은 자연과 환경을 반영할 수밖에 없고 그
중 가장 큰 요소는 햇빛일 것이다. 이와 관련하여 '브리즈 솔레유
brise soleil'*는 차양 역할을 하는 건축 요소로 오래전부터 사용됐다.
또한 공간의 분위기나 입면의 다양성을 위해 루버 등이 사용되기
도 하는데, 이런 구성은 햇살이 강한 제주와 잘 어울린다.

　　이처럼 차양 역할을 하는 브리즈 솔레유나 루버는 기존 입면에

●　건물 외벽에 구성하여 실내 일조량을 조정하고 채광과 난방에 응용하는 건축 방식.

덧대는 경우가 일반적이고 이 경우 외피로 두 개의 레이어layer가 만들어진다. 이 레이어들은 단순한 2차원의 벽체 입면에서 마치 신체의 피부처럼 기능적이고 복합적인 역할을 한다.

제주 남원 읍사무소는 입면의 공간 다양성을 표현하면서 차양 기능을 하는 수평 수직 루버들을 디자인 요소로 사용한다. 여기에 흰색 외벽의 루버 안쪽에 색을 넣어 변화를 주었다. 건물 옆 넓은 계단은 이동 수단이지만 그늘에 앉아 쉴 수 있는 휴식 공간 역할이 더 커 보인다.

남원 읍사무소의 브리즈 솔레유는 기능적 측면보다 디자인적 요소가 강조되었다. 건축물의 단단한 매스를 한 겹 깎은 듯한 형태로 마치 껍질과 과육처럼 서로 비슷하면서도 다른 내부 공간을 만들어냈다. 이로써 이 건축물은 제주 특산물인 귤처럼 다른 어느 곳에서도 찾아볼 수 없는 고유의 표정을 지니게 되었다.

남원 읍사무소를 보고 있으면 1970년대 남유럽의 어느 도시에 와 있는 듯한 착각이 든다. 이국적인 분위기는 파란 하늘과 건물 앞 야자수에 의해 더욱 강조된다. '레트로의 미학'은 예전으로 돌아가는 것이 아니라 예전의 기억을 꺼내 위로와 휴식의 기회를 얻는 것이다. 이곳이 현대 건축의 피곤한 몸에 잠깐의 휴식이 되길 바란다.

빛과 그림자의 힘

제주 남원 읍사무소에서 가장 먼저 눈에 뜨이는 것은 한국에서 보기 드문 브리즈 솔레유이다. 브리즈 솔레유는 빛을 어떻게 받아들일까를 고민하여 만든 장치이다. 입면에 입체적인 깊이감이 구성되기 때문에 보는 위치에 따라서 건물이 달라 보인다.

남원 읍사무소의 브리즈 솔레유는 남쪽과 동쪽 면에 주로 사용되었다. 벽면의 창호 및 개구부와 부조화스러운 느낌으로 배열되었으며 내부 벽체와 재료를 달리해 이질감을 준다. 한편 안쪽 옆면을 노란색으로 칠해 포인트를 주었는데 전체적으로 이국적인 분위기를 연출한다. 1층부에는 브리즈 솔레유를 사용하지 않아 허공에 뜬 느낌이 더욱 강렬하게 다가온다.

남원 읍사무소의 건축적인 아름다움이 브리즈 솔레유에만 있는 것은 아니다. 동쪽이나 북쪽, 서쪽 면의 서로 다른 재료들이 각각 자신만의 이야기를 전한다. 동쪽 면은 수직의 매스감을 가진 현무암 계단실이 흰색의 브리즈 솔레유와 대비되면서 제주도의 정체성을 강하게 드러낸다. 야외 계단은 수직과 수평이 강조된 건축물에서 사선의 요소로 등장한다.

　　북쪽과 서쪽은 철판으로 마감한 강당부가 배치되어 있다. 브리즈 솔레유가 선線의 느낌이라면 반대로 강당부는 입체적인 매스감과 질감이 강하다. 게다가 평면에서 사선의 요소를 배열하여 전면을 지배하는 수직 수평적 요소를 완화한다.

　　제주 남원 읍사무소는 다양한 외피 요소들이 각자 자기만의 이야기를 하면서도 조화를 이룬다. 그 모습을 보고 있자면 한국 전통 건축의 창문 문살이 떠오른다. 아름다운 입면을 이루는 창살의 격자는 빛의 각도에 따라 다양한 그림자를 드리우며 태양의 힘을 보여준다.

제주에서 만난 몬드리안

엄준식

제주시 서귀포 동부에 위치한 남원읍은 주요 감귤 산지이자 아름다운 해안 절경으로 유명하다. 2012년 개봉한 〈건축학개론〉에서 멋진 바다 풍경을 보여주며 엔딩 크레디트를 장식한 주인공 서연의 집 배경이 바로 이 남원읍이었다. 요즘 카페, 공방, 식당 등이 마을 곳곳에 생겨나면서 제주에서도 산책하기 좋은 장소로 손꼽히고 있다.

이러한 남원읍에 2015년 바다를 바라보는 듯한 모습의 읍사무소 건물이 새롭게 들어섰다. 이 건축물은 진입 광장과 주요 입면이 남측 바다를 향해 장변長邊으로 시원하게 구성되면서, 다소 경직될 수 있는 관공서 이미지를 탈피해 주민 모두가 편안하게 다가갈 수

있게 했다.

특히 눈여겨볼 것은 네 방향으로 구성한 입면이 시점에 따라 느낌이 달라진다는 점이다. 남측은 프레임 위주로 구성되었고 동측 입면은 발코니, 현무암 매스, 프레임, 진입 계단 등 네 개의 수직적 입면이 조합되어 있다. 북측은 회색빛의 철재 마감 재료를 두른 체육관이 들어서면서 본관동의 하얀색과 대비를 이루고 있으며, 서측은 체육관의 단변短邊과 하부의 지하 주차장 진입구, 본관동의 단변과 필로티가 서로 힘의 균형을 맞추면서 어우러진다.

또한 하얀 바탕에 노란색 면을 일부 사용하는 등 밝은 색상 위주의 정면 구성은 관공서의 무거운 이미지를 부드럽고 평온하게 바꾸어주면서, 마을의 중심 시설로서 주목도를 높이고 있다.

이는 가만히 보면 몬드리안의 작품을 떠오르게 한다. 그는 검은색 선으로 서로 다른 크기를 가진 직사각형 프레임을 만들고 그 안을 빨강, 파랑, 노랑, 검정, 하양 등으로 채우는 2차원적 구성을 하였는데 마치 남원 읍사무소의 입면 구성과 닮았다.

건축가의 의도는 단지 프레임으로 형태를 구축하는 데 머물지 않는다. 이 프레임은 기능적 차원에서 빛을 가리는 차양 역할을 하고 그 아래 발코니를 구축한다. 다만 프레임과 창문의 관계성이 잘 보이지 않아 사용자 입장에서 그 의도가 바로 파악이 안 될 수도 있겠다는 아쉬움은 생긴다.

그래도 이 각각의 얼굴을 갖는 몬드리안 작품 같은 건축물은 제

주 동부 지역을 대표하는 시설로서 주변 건축물들과 비교하면 확
실히 눈에 띄는 디자인을 하고 있다.

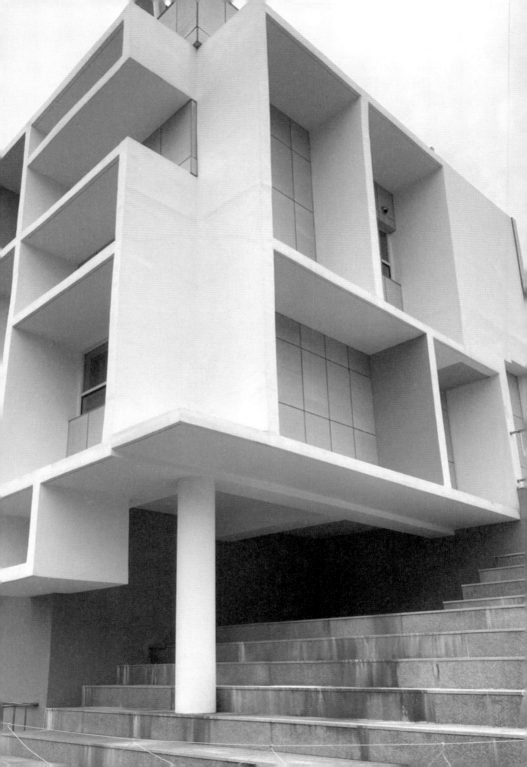

용인 '커빙 하우스'

조호건축

"한 사람이 혼자서 꿈을 꾸면 그것은 그저 꿈이다.
 그러나 우리 모두가 함께 꿈을 꾸면 그것은 현실이 된다."

-엘데르 카마라 브라질 해방 신학자

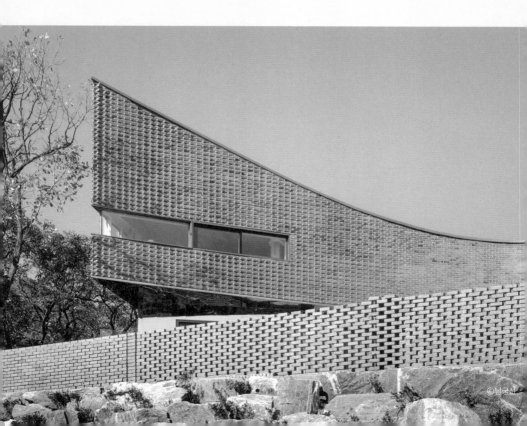

©남궁선

곡선 그리고 자연

엄준식

행정 구역상 경기도 수원과 용인에 두루 걸쳐 있는 광교산은 해발 580미터에 이르는 산으로 이 지역의 젖줄인 수원천과 탄천의 발원지이기도 하다. 고도가 그리 높지 않은 데다가 산세가 넓고 아늑하여 산자락에 주거 단지가 생길 정도로 건축 여건도 좋다. 아름다운 주변 풍광과 수도권 어느 도시에서도 찾아보기 힘든 조망권을 가지고 있어 선호도가 높다.

커빙 하우스 프로젝트의 대지 또한 산으로 둘러싸인 지형이지만 경사가 완만하다. 여느 건축물 같았으면 경사 극복이 주요 디자인 요소가 되었겠지만, 이 주택의 경우는 건축물의 형태 결정에 경사보다는 좁은 폭의 대지와 차량 동선이 더 중요하게 작용한 것 같다.

그래서 이 주택은 진입로와 차량의 회전 반경에 대응하여 지상층을 필로티로 들어 올리고 입면에 계속 올라가는 듯한 곡선을 적용하는 파격을 보여주었다. 물론 차량 동선이 우선시되어 건물이 높아지면서 주택의 주 출입구가 전면이 아닌 후면부로 배치되었고 보행자가 굳이 계단으로 올라가야 하는 수고가 생긴 측면이 있다. 그래도 건축물 자체가 마치 선반 위에 올려진 전시품처럼 보이는 효과를 주고 있어 건축 조형적으로는 멋스럽다.

더욱 흥미로운 사실은 이 주택은 차량 회전 반경을 따라 평면까지 곡선으로 구성되었다는 점이다. 평면과 입면에 같은 형태 언어가 반영되면서 건축의 정체성이 더욱 확고해졌다. 평면이 실제 사용자의 활동을 고려한 기능적 설정이고 입면이 미적 감성을 반영한 시각적 설정이라고 했을 때, 이 주택에서는 곡선 개념을 평면과 입면 모두에 적용하면서 기능과 미적 요소를 하나로 묶어낸다.

멀리서 보면 커빙 하우스는 곡선으로 이루어진 산과 참 잘 어울린다. 건축가는 상승하는 곡선을 통해 자연스럽게 산과 동화되는 건축물을 만들려고 했던 것이 아닐까 조심스럽게 추측해본다.

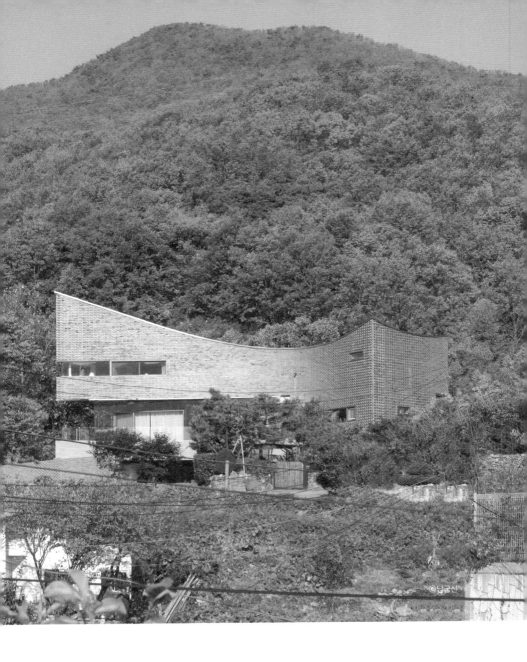

자유로운 곡선의 상상

정태종

광교산 능선을 배경으로 하는 용인의 커빙 하우스는 가로로 두 개의 곡선이 마주하는 독특한 쌍곡선 형태의 단독 주택이다. 두 곡선은 수평적으로 하늘을 향할 뿐만 아니라 수직적으로 내부 정원을 형성한다. 곡선은 날카로운 끝edge에 의하여 더욱 강조된다. 하늘을 향한 곡선은 한국 전통 주택의 처마를 번안한 듯한데, 과장되지 않고 주변 자연과 어울림이 강조된다. 단순한 매스의 명확한 형태는 유클리드 기하학적 구성을 벗어난다. 위상학적 공간이라기보다는 현대 건축의 디지털 설계를 이용해 새로운 차원의 공간을 구현한 것으로 보인다.

쌍곡선 형태의 전면부는 벽돌 적층으로 입면 패턴을 형성한다.

이러한 파라메트릭parametric 디자인은 사용자의 움직임에 따라 입면이 달라지면서 하늘을 향해 무한히 뻗어나가는 듯하다. 멋진 곡선과 섬세한 디테일이 압권이다. 불필요해 보이는 장식을 없애고 단순한 형태로 회귀했던 현대 건축이 디지털의 힘을 등에 업고 자신만의 디테일을 구축한 듯하다.

미니멀리즘 건축을 구현하는 많은 현대 건축 작품에서 디테일은 중요하다. 그러나 눈에 띄지 않으면서도 시공이 까다롭고 비용도 많이 든다. 또한 파라메트릭 디자인은 컴퓨터를 이용하지 않으면 설계 도면을 만들 수 없고 시공의 품질도 보장하기 어렵다. 설계와 시공까지 같이 고민해야 할 대목이다.

커빙 하우스는 디테일이 많은 역할을 하는 건축이고 수많은 노력과 품이 들어간 설계와 시공의 결과물이다. 또한 컴퓨터를 이용하여 깔끔하게 잘라내듯 만들어낸 군더더기 없는 건축이다.

아쉬운 부분도 있다. 물이 너무 맑으면 물고기가 살 수 없고 완벽주의자 주변에 머무는 사람이 없듯이 명쾌한 해답은 오히려 사람을 질리게 만드는 경향이 있다. 벽돌 하나도 제자리에 정확한 각도로 놓여야 한다면 그 안에서 사는 사람은 기분이 어떨까? 숨이 막혀 오히려 흩트려 놓고 싶을 수도 있다. 정교함이 오히려 여유로운 삶을 방해할 수 있는 것이다. 다행히 커빙 하우스는 주변의 자연과 마당이 균형을 잘 맞추고 있다. 이러한 자연스러움은 여러 요소의 합이자, 눈에 보이지 않는 수많은 힘의 균형이 이룬 결과이리라.

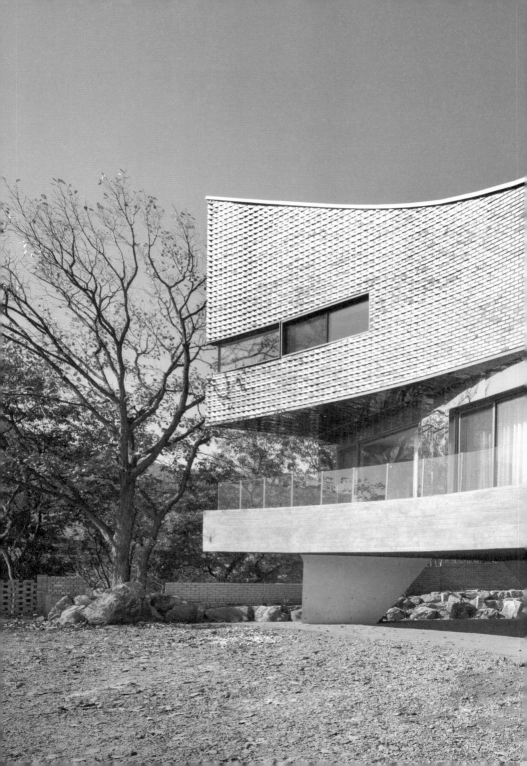

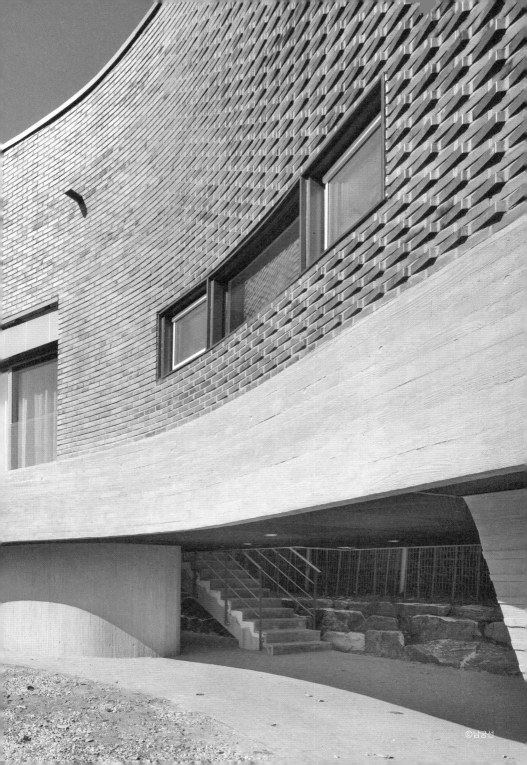

©남궁선

현대 건축에도 자연스러움이 필요하다. 이와 관련하여 최근 파라메트릭 설계에 우리나라 전통 건축적 요소를 적극적으로 도입하고 있다. 전통 건축을 실측하고 2차원, 3차원으로 디지털 도면화하는 데 머물지 않고 우리 전통 사상과 의미를 담아내고자 하는 것이다. 이는 마치 한의학이 서양 의학의 방법론을 받아들여 새로운 의학적 발전을 이룬 것과 비슷하다. 이제 건축 분야에서도 한국의 생각과 서양의 방법이 합쳐져 새로운 성취가 더욱 많아지기를 기대한다.

재료와 공간이 들려주는 이야기

일반적으로 벽돌집은 빨간색 또는 짙은 회색 벽돌로 줄지어 나란히 쌓은 직각의 건물이라는 인식이 강하다. 즉, 벽돌이라는 재료, 벽돌을 쌓는 방법, 벽돌로 만든 전체 형상이 하나의 고정관념을 만들어냈다. 아주 어려서부터 보아오던 벽돌집이 이런 구조였으니 다른 생각을 하기 어렵다.

그런 의미에서 커빙 하우스는 신선하다. 벽돌이 주택의 전체 형태와 디테일에서 주된 역할을 하고 있으나 스테인리스와 노출 콘크리트도 충분히 존재감을 드러낸다. 벽돌 자체도 은색 발수 코팅이 되어 있어 일반적인 벽돌에 비해 색감이 독특하다. 게다가 '빗겨 쌓기' 방식이라 벽돌 모서리가 노출되면서 찌르는 듯한 모습이다.

벽돌의 긴 면과 짧은 면이 화살표를 이루면서 거친 방향성을 표현한다. 전체적으로 3차원의 곡선을 이루는 건물 형태는 벽돌집이라고는 상상하기 어려울 만큼 독특한 개성을 보여준다.

곡선의 적용은 파주 출판단지에 있는 뮤엠 사옥에서도 만날 수 있다. 이 건물은 전체적으로 사각형이긴 하지만 건물 중앙 부분이 커튼처럼 곡선 형태로 말려 들어가 있다. 부분적으로 곡선을 활용했지만 커빙 하우스만큼은 아니다.

커빙 하우스는 1층에 기둥을 설치해 공중에 떠 있는 듯 구성되어 있다. 상층부는 중앙부가 낮고 가장자리가 하늘을 찌르는 듯이 솟아오르는 날카로운 곡선을 구성하여 날아오르는 듯한 느낌을 준다. 2층에 배치된 커다란 창문과 스테인리스 벽은 거울처럼 빛을 반사하며 그 위의 벽돌부를 공중으로 띄운다. 멀리서 보면 은색 발수 코팅된 벽돌도 스테인리스나 유리와 느낌이 비슷하다. 창과 스테인리스 부분은 벽체와 반대 방향인 안쪽으로 굽는 곡선을 이루며 유사하지만 대비되는 장치로 사용된다.

1층은 기둥과 계단으로 구성되어 있는데, 매시브한 노출 콘크리트 질감이 거친 벽돌벽과 감성적으로 연결되면서 건물 전체를 안정적으로 받쳐주는 듯하다. 멀리서 보면 마치 산에서 불어오는 바람에 펄럭이며 반짝이는 회색 깃발 같다.

실내는 세 개의 구역으로 나뉘었는데 주거 공간 역할에 충실하게 구성되어 있다. 예컨대 부엌 천장의 간접 조명은 은은하게 내부

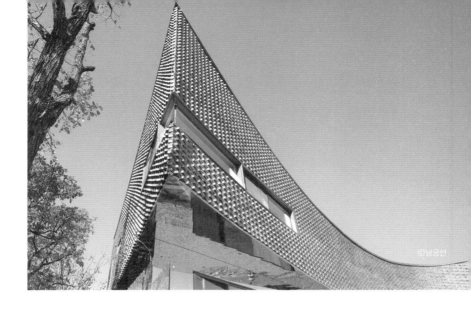

를 밝히며 익숙한 일상적 분위기를 연출한다. 각각의 구역은 미닫
이문으로 연결되면서 공간에 변화를 주는데 이러한 '변화'는 커빙
하우스 곳곳에서 발견된다. 심지어 1층의 노출 콘크리트 기둥도 세
개가 저마다 다른 모양으로 되어 있다.

　이 건물의 외부와 내부는 서로 비슷하게 연결되는 듯하면서도
각자 자기만의 이야기가 있다. 이런 묘한 재료와 공간의 조합은 특
이한 전체를 만들어낸다. 감상하고 있자면 물리학자 하이젠베르크
의 고전 『부분과 전체』가 떠오른다. 내가 부분만 보면서 전체를 잊
고 있는 것인지, 전체를 본다는 핑계로 부분만 보고 있는 것은 아닌
지 확인해봐야겠다.

청년문화 전진기지
'신촌, 파랑 고래'

건축사사무소 에스오에이 SoA

"아침 꽃을 저녁에 줍다."

　-루쉰

안
대
환

복고풍 시퀸 룩, 고래

'신촌, 파랑 고래'라는 이름을 듣고는 곧바로 "자~ 떠나자~"를 흥얼거린다. 나이를 속일 수는 없다. 그리고 젊음이 부럽다.

이 프로젝트는 젊음, 활력, 대학 등 신촌이 가지는 도시적 맥락과 강한 정체성 덕분에 가능했다고 할 수 있다. 창천문화공원이라는 배경도 과감한 도전에 힘을 보탰다. 물론 '신촌, 파랑 고래'라는 과 감한 디자인이 지역을 더욱 돋보이게 한 측면도 있다. 어쨌든 이 건축물을 제대로 이해하려면 지역과 창천문화공원이라는 맥락을 파악해야 한다.

외부에 어필하려면 입면과 입구를 눈에 띄게 디자인할 수밖에

없다. '신촌, 파랑 고래'는 보자마자 '화려하다!'라는 생각이 들 수밖에 없다. 일단 외관부터가 '반짝이 옷'을 입은 건물이다. 패션에서는 이러한 복고풍 스타일을 '시퀸 룩sequin look'이라고 한다. 반짝이는 스팽글로 치장해 조명이 화려한 파티에서 자신을 돋보이게 하는 스타일이다. '신촌, 파랑 고래'도 스팽글 드레스 같다. 원형 조각을 바람개비처럼 입체적으로 조합한 외피는 시퀸 룩 패션을 하고 파티를 즐기는 청년의 모습과 닮았다.

'파랑 고래'라는 이름에 어울리는 유선형 벽체는 빛나는 물방울을 사방으로 튀기며 수면 위에서 요동치는 고래를 연상하게 한다. 거대한 고래는 오래된 기억을 소환한다. 당장 허먼 멜빌의 소설 『모비딕』과 영화 〈그랑블루Le Grand Bleu〉의 파란색 포스터가 떠오른다. 고래 배 속에서 제페토 할아버지와 상봉한 피노키오도 생각난다.

무엇보다도 나와 청춘기를 함께한 소설이자 영화이면서 노래였던 「고래 사냥」을 빼놓을 수 없다. 1970~80년대에 젊은 시절을 보낸 사람이라면 청춘과 반항, 자유의지를 상징하는 그 이름을 떠올리는 것은 자연스러운 일이다.

요즘에는 뜻하지 않은 곳에서 고래 이미지를 만난다. 노르웨이 가수 에밀리 니콜라스의 노래 「피스테리오Pstereo」의 뮤직비디오에도 고래가 나온다. 하늘을 나는 이 고래를 보고 있자면 절로 경외감이 느껴진다. 이처럼 '고래'는 많은 이의 상상력을 자극한다. 그렇다면 건축가는 어떤 이유에서 고래라고 이름 지었을까?

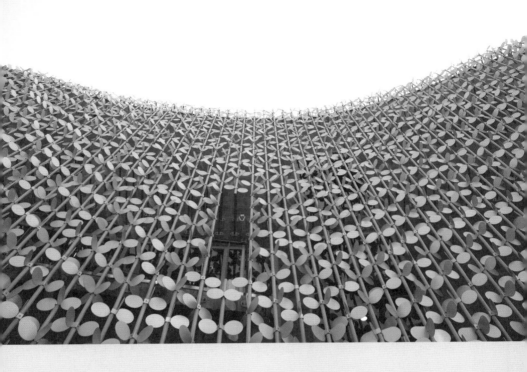

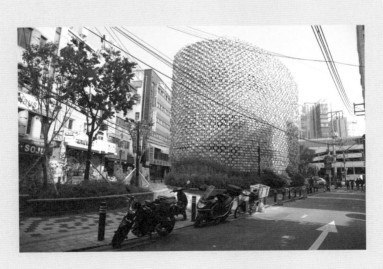

시퀸 룩을 한 '신촌, 파랑 고래'는 고래에 다층적 의미를 부여한다. 하늘을 날고자 하는 꿈의 표현이기도 하고 세상 모든 것을 품으려는 거대한 포용성을 상징하기도 한다. 무엇보다도 그 자체로 아름답게 반짝이는 청춘의 모습이다. 그런데 왜 하필 '파란색'일까? 파란색은 주관적이다. 보는 사람마다 그 의미가 다를 수 있다는 뜻이다.

'파랑 고래' 입구는 전면의 하단부 전체를 호arc로 넓게 구성하면서 누구나 환영하는 듯하다. 전체적으로 어떤 것이든 삼켜 소화할 수 있을 듯한 고래 입의 느낌이고 입구 계단은 고래 혀 같다. 이렇게 구성된 입구는 공원 야외 공연장을 향하지 않는다. 도시 쪽을 바라보며 지역과 청년을 빨아들이고자 한다. 일단 안으로 입장하면 스팽글로 치장한 외피와 같은 이미지를 내부에서도 감상할 수 있다.

신촌 도시 재생 계획과 신촌 벤처 밸리 계획 등은 갈수록 노후화하는 지역의 발전을 위한 노력의 일환이다. 부디 '신촌, 파랑 고래'가 여기에 큰 역할을 할 수 있기를 바란다. 지역과 건축, 이곳을 찾는 청년들이 반짝이는 미래를 맞이하기를 기대한다. 그리고 이 땅에서 청년들이 마음껏 활개 칠 수 있는 날이 오기를 바란다.

청춘은 블링블링

대학교가 밀집해 젊음의 거리로 불리는 신촌은 과거 이곳 지명인 '새터말(새로운 마을)'에서 유래했다고 한다. 1970~90년대까지 약 20여 년간 호황을 누리다가 임대료 폭등으로 이후 침체기를 맞았다. 그러다 최근 연세로를 보행 중심의 대중교통 전용 지구로 전환하면서 찾는 이들이 많아지고 있다. 주말에는 차량을 통제하고 열린 공간을 만들어 다양한 이벤트를 벌이는 등 축제의 공간으로 거듭나는 중이다.

지하철 2호선 신촌역에서 내려 출구로 나오면 멀리 상업용 간판과 즐비한 건물들 사이로 유독 한 건축물이 눈에 들어온다. 바로 '신촌, 파랑 고래'이다. 비록 거대한 규모는 아니지만 독립된 대지,

단일한 매스, 실험적 재료, 조형성 등의 요소를 두루 갖추며, 그야말로 도심의 상징물이 되기로 작정한 듯한 모습이다. 한 가지 아쉬운 점이라면, 내부가 예상되는 여느 건축물과 달리 건물의 정체를 모를 수도 있어 선뜻 다가가지 못하고 지나칠 수 있다는 것이다.

지하철역과 상업로에 인접한 이 건축물은 '청년문화 전진기지'답게 이목을 끌어모은다. 반짝이는 외피는 낮에는 화려하게 햇빛을 반사하며 내부에 대한 궁금증을 유발하고, 밤에는 주변 인공의 빛을 반사하고 내부의 빛을 은은하게 외부로 발산한다. 이로써 젊음의 열기 가득한 지역에서 대중을 위한 문화 공간이라는 자기 정체성을 분명하게 선언하는 듯 보인다.

그야말로 '블링블링'하게 본연의 역할을 다하는 이러한 건축물은 시민들의 일상에 활력을 주는 청량제가 된다. 도시 경관의 오브제로 디자인된 여느 폴리(folly, 장식적인 기능을 수행하는 건축물)와 달리 실제 기능성까지 갖춘다면 그 감응은 배가될 수 있다.

젊은이의 건축

정
태
종

'젊음의 거리'란 무엇일까? '젊음을 위한 거리'라
기보다는 '젊음에 의한 거리'가 아닐까? 즉, 젊음의 거리에는 당연
히 청년이 있어야 한다. 그러나 이것만으로는 충분하지 않다. 젊음
의 거리는 이 시대의 청춘이 가보고 싶은 장소여야 한다.

신촌은 서울의 대표적인 '젊음의 거리'이다. 최근엔 주변의 홍대
나 연남동에 비하면 소위 '핫'함이 덜하지만 그래도 신촌만의 분위
기를 느낄 수 있다. '신촌, 파랑 고래'는 원래 '청년문화 전진기지'
로 불렸다. 그러다 최근 공모를 통해 새 이름을 얻었다. 즉, 이 프로
젝트는 원래부터 젊음과 청춘이라는 지역적 정체성을 염두에 두고
시작된 것이다.

이 건축물은 근린 생활 시설과 다세대 주거 사이의 삼각형 광장 한복판에 들어섰다. 살짝 들려진 입구는 바로 계단으로 연결되어 행인들을 자연스럽게 흡수한다. 입면은 경쾌함과 현대 건축의 세련됨을 보여주고 내외부의 자연스러운 노출은 누구나 편하게 들를 수 있는 장소로 만들어준다. 사람들이 많이 찾는 상업 지대에서 흔히 볼 수 있는 건물은 아니다. 분위기와 흥미를 만족시키려 한다기보다 다시 찾고 싶은 건축이 되고자 하는 의도가 느껴진다.

원통형의 형태와 반짝이는 외피는 주변의 맥락과 무관하게 자기 존재를 드러내는 데 집중하는 듯하다. 그만큼 '문화 공간'이 대중적인 관심을 받지 못한다는 뜻이다. 대중을 향한 현대 건축과 공공 공간의 강력한 충격 요법이라면 반쯤은 성공한 듯하다. 주변을 압도해 바로 옆의 대형 광고판도 눈에 안 들어올 지경이다. 그러나 한편 아쉬움도 있다. 번쩍이는 옷을 입고 온몸을 흔들기보다 단아하고 기품 있는, 카리스마와 세련미로 접근했다면 어땠을까?

젊음을 드러내는 데 꼭 자극적일 필요는 없다. 어쩌면 젊음은, 보이지는 않지만 깊은 곳에 끓어넘칠 듯이 자리한 용암 같은 것이 아닐까? 그런 속 깊은 젊음을 만나고 싶다.

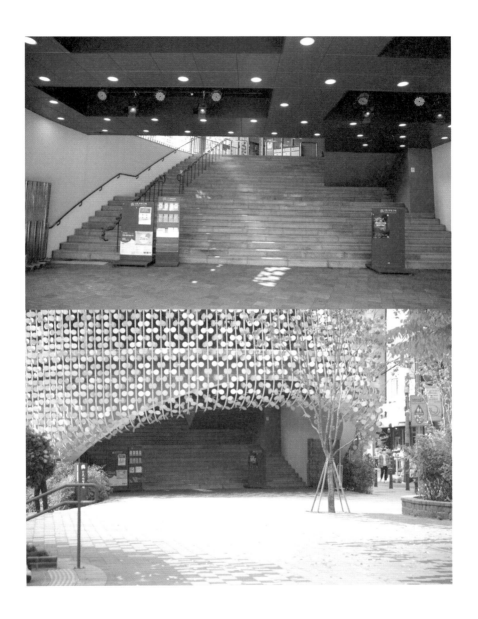

공간으로 사회를 배우다

광명 볍씨학교

제이와이 아키텍츠 JYA-rchitects

"먼저 핀 꽃은 먼저 진다.
　남보다 먼저 공을 세우려고 조급히 서둘 것이 아니다."

-홍자성, 『채근담 菜根譚』

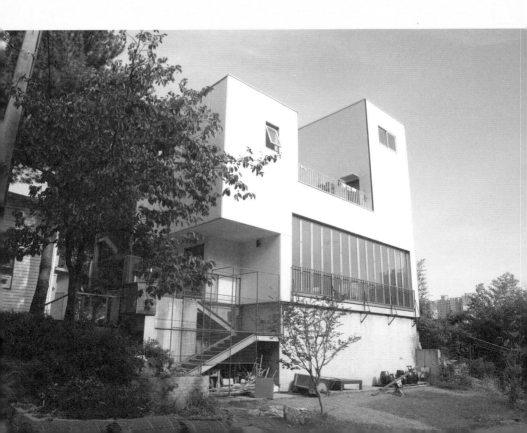

자유+성장: 공간 주권

학교는 건물보다 학생과 미래가 중요하다. 그러나 건축과 교육이 별개는 아니다. 그동안 학교는 건물을 공산품 찍어내듯 건립되었다. 공간적으로 경직된 시설로 꼽히는 곳이 초·중·고등학교였다. 근대화 과정에서 짧은 시간 안에 학교를 많이 공급하기도 했고 교육 현장임에도 구성원이 빠르게 성과를 만들어내게 하려는 의도도 있었을 것이다. 그러다 보니 학생뿐 아니라 선생님들도 원하는 공간은 아니었다 할 수 있다.

언제부터인가 학교를 학생과 선생님들의 자치 공간으로 바꾸려는 노력이 이루어지고 있다. 그래서 요즘은 많은 학교가 개성 있는 다양한 공간을 만들고 있는 상황이다. 그러나 아직은 미흡한 부분

이 있다. 대체로 건축가들이 일방적으로 공간을 구축한다. 물론 학생과 선생님들의 상황을 고려하기는 하지만 충분히 만족시킬 수 있을지는 의문이다.

근래에 들어서는 학교에서 '공간 주권'이라는 말이 자주 회자되고 있다. 학교생활 주체가 권리를 행사하기를 바라는 마음일 것이다. 이런 상황에서 공간 주권을 어떻게 실현할 수 있을까? 우선 학교 공간 주권에 관한 논의가 활발해져야 하겠다. 토론과 합의를 이끌고 수행하는 과정이 중요하다. 물론 성과가 있으면 더욱 좋겠다.

제도권에 속하지 않는 대안 학교로서 볍씨학교는 이러한 공간 주권 논의를 선제적으로 수행하고 실천한 것으로 보인다. 관련된 많은 사람이 의논하고 건축가에게 요구하면서 최적의, 또는 최적에 근접한 공간을 만들어낸 것으로 생각한다. 학생과 선생님들은 '자유와 성장'이라는 목표를 설정하고 그 과정을 이끈 것으로 보인다. 건축가는 전문가로서 이를 실현하는 데 제 역할을 한 것이다. 학부모와 유관 행정 기관의 협력도 빼놓을 수 없겠다.

볍씨학교는 보통 학교 건물이 그렇듯 교실들이 각자 독립되어 있다. 차이가 있다면 외부로 확장되어 있다는 것인데, 이는 독립성을 확보하는 한편 학생들이 정해진 길에 머물지 않고 자유롭게 성장하기를 바라는 마음을 담

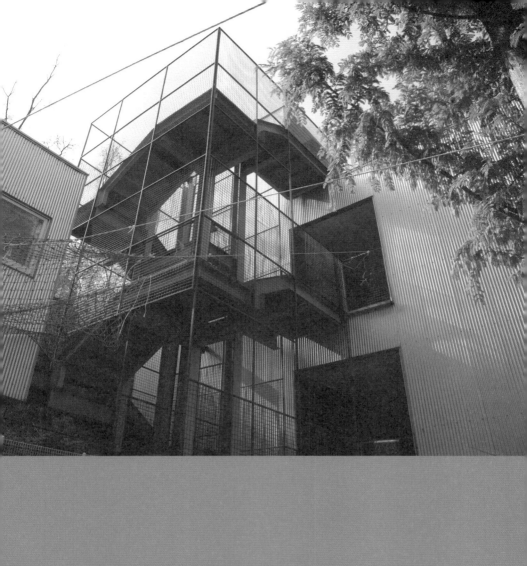

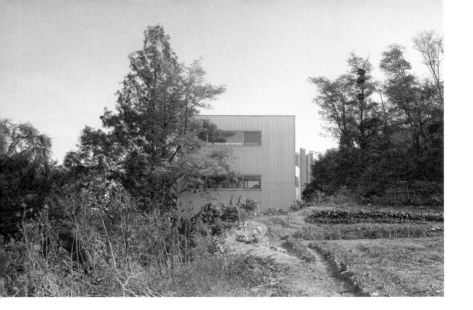

은 듯하다.

우리나라 교육 현실에서 '자유와 성장'을 목표로 한다면 여기에
는 불편함과 어려움이 따를 수밖에 없다. 이를 건축적으로 구현하
는 일도 마찬가지이다. 볍씨학교 건물은 상호작용과 유동성 등의
개념을 활용한다. 건축적으로 각 요소가 시너지를 일으키면서 관계
성을 놓치지 않는다. 이로써 '스스로 서서 서로를 살리는' 대안 교
육의 가치를 표현하는 것 같다.

볍씨학교는 평지에 넓은 운동장이 있고 한쪽에 교실이 배치된
전형적인 형태가 아니다. 경사지에 있으며 나무와 논밭으로 둘러싸
여 있고 운동장은 없다. 학교 바로 옆에는 지하철 7호선 차량 기지
인 천왕 차량 사업소가 있다. 녹록하지 않은 여건이다. 그럼에도 볍

씨학교는 학교 건축에서의 편리함, 통제, 효율성, 표준화 등을 잃지 않았다.

'자유와 성장'은 모든 아이의 권리이다. 볍씨학교는 학교 구성원들이 공간 주권을 실현함으로써 이러한 교육적 목표를 충실하게 수행할 수 있는 새로운 공간을 얻었다. 이러한 성취가 지속성을 가지고 계속 이어지기를 바란다. 어떤 공간이 제 역할을 하려면 개개인의 순수한 노력과 함께 공동체의 관심이 필요하다. 마지막으로 전할 말은 『채근담』의 가르침처럼 조급하게 성과를 바라지 말고 기다려줘야 한다는 것이다. 그러면 볍씨학교의 긍정적인 영향력은 일반적인 학교로 넓게 퍼져갈 것이다.

의도된 불편함의 가치

엄준식

경기도 중서부에 있는 광명시는 사면이 인구밀도
가 높은 도시와 밀접해 있다. 동쪽과 북쪽으로는 서울, 서쪽은 시흥
과 부천, 남쪽은 안양과 인접한 그야말로 대중교통의 요지이다. 수
도권인 만큼 전반적으로 잘 계획된 도시이지만, 자연을 품은 일부
미개발지가 공존하는 곳으로 이 프로젝트의 대지 주변 또한 시골
동네의 풍경을 보인다. 도심 속 자연에 있으니 학교 입지로서 나쁘
지 않다. 접근성이 좋고 자연환경을 학습 프로그램으로 활용할 수
있다는 장점이 있다.

이곳에 새롭게 들어선 볍씨학교는 일반적인 건축 형식에서 벗어
나 있다. 학교라고 말해주기 전까지는 시설의 용도를 알아채기 힘

들 정도이다. 아마도 '학교' 하면 교실은 남향으로 배치하고, 복도를 통해 모든 실이 연결되어야 한다는 고정 관념 때문일 것이다. 그래도 여느 학교처럼 생활 교실, 도서관, 휴게 공간 등 교육 공간을 고루 갖추고 있다.

대지 주변이 녹지라는 장점이 있는 반면, 인접한 곳에 지하철 차량 기지가 있다. 이로 인해 소음도 문제가 될 수 있지만, 하필이면 남향으로 언덕이 있고 분절 계획된 학교 시설로 인해 겨울철에 상당히 추울 수도 있겠다는 생각마저 든다.

그러나 역설적으로, 설계자는 이런 조건을 극복하면서 오히려 학생들이 자연을 통해 배울 기회를 주려고 노력한 듯하다. 여기에는 '의도된 불편함'이 있다. 우선 과거 대지에 분산 배치되었던 다양한 용도의 매스들을 제거하고, 자연과 소통하는 중심 공간을 기준으로 두 개의 영역으로 구분했다. 그리고 볍씨처럼 뿌려져 있던 기존 시설들의 추억을 물리적 경계 없이 확장 가능한 분절된 매스로 표현했다. 이로써 매스 사이로 자연을 관입시키면서 아이들이 자연과 접촉하는 기회를 늘렸고, 그 '사이 공간'을 확장의 공간이자, 미래를 위한 여유의 공간으로 만들었다. 또한 기존 재료에서 아이디어를 얻거나 재활용하여 과거의 기억을 현재의 시설에도 반영하려고 했다.

결국 이 건축물은 편안함을 추구하기보다는 학생들이 내부에서 실외로, 다시 내부로 이동해야 하는 번거로움을 감수한다. 건축

가는 이것조차 주변 환경과 소통하면서 적응하는 교육의 일환으로 본 듯하다. 어찌 보면 이는 오늘날 공식화된 학교 시설에 대한 하나의 제안으로, 의도된 가치가 돋보이는 건축물이다.

정태종

미술관 같은 학교

　　예전부터 학교는 규율과 통제의 장소였다. 학생들을 한곳에 모아놓고 일률적인 지식을 주입식으로 전달하다 보니 건축도 강제 동선을 중심으로 공간 구성이 이루어졌다. 법씨학교는 이런 고정관념을 깨뜨린다.

　　이곳에서 학교는 학생의 자율적인 공간으로 전환된다. 건축가는 학교라는 공간을 규모와 기능으로 나누지 않는다. 프로그램 재고 program rethinking를 통해 공간을 통합하고 사용하는 데 문제가 발생하지 않을 최소한의 장치만 제공한다. 그 대신 가변성을 강조하면서 공간 확장을 도모하고 각 실의 경계를 완화해 학생 간 접촉을 늘린다. 의도적으로 외부 환경에 노출시킴으로써 학생들이 자연과 공

간의 혜택을 누리도록 한다. 전체적으로 통제가 아닌 자발성을 전제로 하는 공간으로 구성된 듯하다.

이는 최근 미술관이 보이는 변화와 양상이 같다. 예전에는 강제 동선을 설정해 큐레이터의 의도에 따라 전시물을 감상해야 했다. 요즘은 감상자를 중심으로 동선을 구성한다. 감상자는 자기 선택에 따라 자유롭게 다니면서 작품과 다른 감상자를 만난다. 우연성을 배제하지 않음으로써 다양한 경험을 할 수 있는 장소로 바뀐 것이다.

통제와 효율성의 공간이었던 학교도 이제는 자율성과 선택의 공간이 되어도 좋을 것이다. 학생은 로봇이 아니다. 학생 한명 한명이 다 다르다. 최소한의 규율이 주어지는, 작은 정부와 같은 학교의 성공이 절실하다.

법씨학교에 가면 사회적 접촉 늘리기, 일부러 불편하게 해서 많이 움직이게 하기, 외부를 거쳐서 다른 내부 공간 가기 등 일반적인 학교에서는 없는 새로운 공간 구성을 만날 수 있다. 학생들의 다양한 활동을 은근히 부추기는 장치들이 돋보인다. 그 노력의 대가는 앞으로 학생들에 의해서 서서히 나타날 것이다.

부암동 부암어린이집

에스엔 SN 건축사사무소

"너무 소심하고 까다롭게 자신의 행동을 고민하지 말라.
 모든 인생은 실험이다. 더 많이 실험할수록 더 나아진다."

-랄프 왈도 에머슨 미국 시인

어린이의 눈과 기준

안
대
환

〈유치원에 간 사나이〉(1990)라는 코믹한 영화가
있다. 강한(또는 폭력적인?) 어른의 상징인 아놀드 슈워제네거가 유
치원에 가서 어린이들과 만나는 내용이다. 영화는 어른과 아이의
시선을 교차하여 보여준다. '어린이집'이 어떤 장소여야 하는지 말
하는 대목은 특히 인상적이다. 어른의 역할이 무엇인지, 아이들과
교감하는 일이 얼마나 중요한지 일깨워주는 '폭력성과 순수함이 교
차하는 웃긴' 영화이다.

어린이집은 어때야 할까? 답은 하나로 정해지지는 않겠지만, 어
쨌든 판단 기준이 '어린이 입장'이어야 한다는 점은 명확하다. 어린
이는 어린이답게 살 권리가 있다. 그러므로 어린이집은 어린이가

온전히 어린이로 남을 수 있는 공간이어야 할 것이다.

어린이집은 아이가 '사회생활'을 배우는 첫 번째 장소이다. 그런데 이러한 공간을 구성하는 건축은 오롯이 어른들의 일이다. 그러기에 어린이와 어른을 이어주는 건축가가 필요하다. 부암어린이집의 건축가는 이런 역할을 충실히 수행했다.

아이들에게 건축 설계 도면은 별 의미가 없다. 어린이집 이용자인 아이들도 스스로 자기 공간이 어떠해야 하는지 설명하기 어렵다. 누군가는 대신해야 한다. 어린이가 편한 건축과 어른이 편한 건축은 다를 수밖에 없다. 아이들 입장이 반영되어야 하는 것이다. 어린이를 대상으로 하는 건축에서 이는 어떻게 수용할 것인지가 매우 중요하다.

부암어린이집은 어른들이나 알 수 있는 용적률, 층수 등의 문제를 해결하면서도 구석구석 아이들이 즐거워할 장소들을 만들어 놓았다. 게다가 아이들이 밝은 공간에서 생활할 수 있도록 환한 빛을 선사하고 있다. 어린이의 눈으로 구석구석을 살핀 흔적이 역력하다. 계획부터 시공까지 이런 기준에서 이루어졌기에 어린이들이 만족할 만한 건축이 만들어졌으리라 생각된다.

한 가지를 더 보태자면, 관리적 측면까지 고려했으면 어땠을까 싶다. 실제로 어린이 이용 시설은 관리가 무척 중요하다. 계획 단계에서도 이를 고려하면 더 훌륭한 결과를 얻을 수 있을 것이다.

어린이가 사용하는 건축물은 어린이 눈높이의 관리가 필요하다.

이를 만족하는 계획과 관리라면 더 오래 시설을 유지할 수 있다. 더 오래 유지되면서 아이들의 눈높이와 생각을 반영하면 더 좋은 계획이 나올 가능성이 크다. 그러면 언젠가 아이가 커서 과거를 돌아보았을 때 충분히 행복한 기억으로 남을 건축이 될 수 있지 않을까? 우리는 어른이 되어서도 학교를 추억한다. 다시 찾아가면 그저 작고 오밀조밀하고 어설프고 어색할 뿐인 공간이지만 기억은 늘 아름답기만 하다.

근래에는 다양한 건축 형식의 어린이집이 생기고 있다. 부암어린이집을 포함해서 하얀색 매스와 커다란 채광창이 돋보이는 금천구 시흥동의 도담어린이집, 기존 건축물의 1층 일부에 세밀하게 구조화된 서초동의 서울교대 국공립 어린이집, 한옥으로 지어진 수원시 신풍동의 수원 한옥 어린이집, 수락 한옥 어린이집 등이 그렇다. 이런 다양한 시도는 건축에서 어린이에 대한 인식이 바뀌어 가고 있음을 보여준다. 이들 어린이집이 어린 시절을 행복하게 하고 어른이 되어서도 오랜 기간 기억에 남는 아름다운 추억이 되기를 바란다.

지역을 밝히는 은은한 등불

엄준식

서울 종로구에 있는 부암동附岩洞은 예전에 아들을 낳게 해주는 영험한 바위가 있었는데 그 이름이 바로 '부침바위'였다는 데에서 유래했다고 한다. 서울 도심이면서도 낮은 층고의 정겨운 주택 풍경을 자랑하는데 이는 청와대와 인접해 개발 제한 구역으로 묶여 있기 때문이다. 최근에는 북악산과 이어지는 산책로와 소규모 카페 및 음식점 등 대중들이 즐겨 찾는 명소로 알려져 있다.

부암어린이집 프로젝트는 북악산 자락 아래 경사지에 있는 오밀조밀한 동네 사이에서 시작되었다. 세 갈래 길과 맞닿는 삼각형 모양의 대지는 길들이 서로 연결되지도 않고, 각각 레벨마저 다르다.

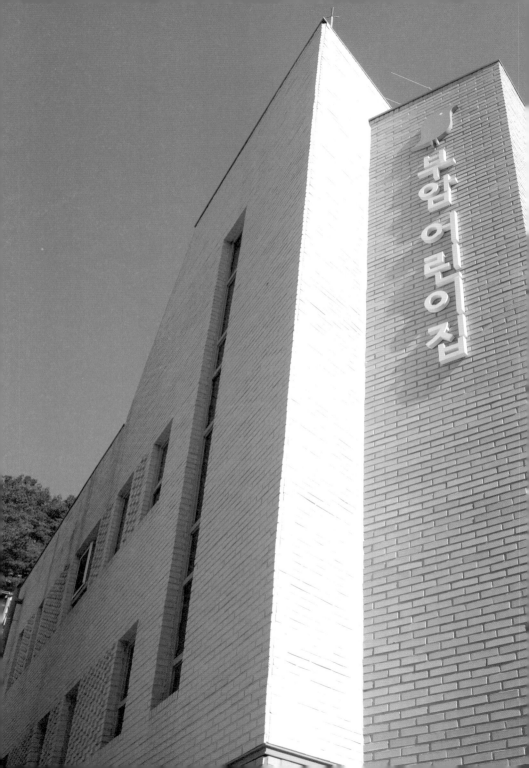

이런 불리한 조건은 건축가에게 보육 시설 설계를 넘어 건축물이 주변을 연결하는 매개체로 기능해야 한다는 숙제를 안겨준다. 다행히 이 건물은 이 난관을 훌륭하게 극복해낸 듯하다.

우선 주목할 만한 것이 1층 전면이다. 가장 낮은 첫 번째 레벨 경사를 활용하여 1층처럼 보이는 지하층을 만들어 정면성을 부여하면서 지하층의 옥상이 자연스럽게 두 번째 레벨과 맞춰지는 효과를 만들었다. 이는 지상 1층에서 또 다른 형태의 매스를 구성하는 듯한 효과를 준다. 또한 지하층의 옥상과 지상 3층의 옥상을 아이들을 위한 놀이공간으로 조성함으로써, 별도의 외부 공간을 만들기 어려운 좁은 대지의 한계를 잘 극복하고 있다. 여느 어린이집과는 달리 외관에 알록달록한 색상을 사용하지 않고 옅은 색상의 벽돌을 사용했는데 다소 점잖아 보일 수도 있지만, 주변 건축물과 같은 재료로 이질감이 없다는 점도 돋보인다.

어찌 보면 복잡스러운 동네 풍경에서 기준을 잡고 은은하게 동네를 밝히는 등불 같은 존재감이다.

학교와 어린이집의 차이

정태종

부암어린이집을 보면 규모가 큰 도시의 어린이집은 학교나 다름없다는 생각이 든다. 영유아라고 해도 많은 인원이 한 공간에 모이면 필연적으로 통제 시스템이 요구되는 것일까? 서울 도심의 어린이집은 마치 학교의 축소판 같다. 공통적으로 안전과 통제를 중시하는 공간 활용과 프로그램이 눈에 뜨인다.

요즘은 많은 부모가 맞벌이다 보니 아주 어릴 때부터 어린이집에 가는 일이 당연하다. 영유아들은 쉽게 환경에 적응한다. 통제와 감시에 익숙해지고 사회적 질서에 순응하는 법을 일찌감치 배운다는 뜻이다. 우리가 자발적으로 아이들을 통제와 권력 안에 몰아넣는 게 아닌가 하는 우려가 드는 대목이다.

부암어린이집은 경사지를 이용하여 출입구 두 개로 정면과 후면의 서로 다른 골목을 연결한다. 양쪽 골목에 사는 사람들이 동시에 접근하니 편리하다. 한편 내부는 좁은 부지로 인해 빼곡하게 채워져 있다. 실내 놀이터를 빼면 뛰어놀 외부 공간이 부족하다. 최근 어린이집 건축은 층수를 늘리되 외부 공간은 줄이고 내부화하는 경향이 있다. 그러면 수용 인원을 늘릴 수 있고 안전을 확보한다는 장점이 있다. 그러나 이처럼 단점도 있다.

주거 시설이 단독 주택에서 아파트로 바뀌었듯이 어린이집도 시대와 생활에 맞춰 편리함을 중심으로 변화하는 중이다. 이제 땅을 밟고 살아야 한다는 말은 옛말인 듯하다. 아이들은 어린이집에서도 흙을 밟으며 뛰어놀기 어렵다. 어린이집이 아이가 안전하게 뛰어놀면서 사회성을 기르는 장소라는 생각은 시대에 뒤처진 낭만적 사고가 되어버린 듯하다. 부암어린이집의 건축은 이제 어린이집도 훈육 중심의 체계적인 교육 기관으로 바뀌는 중임을 말해주는 듯하다.

그러나 어린이는 '어른의 축소판'도 '작은 학생'도 아니다. 어린이집 건축은 원장이나 부모의 생각이 아닌 당사자인 어린이의 눈높이에서 결정되어야 한다. 어른들은 항상 자기들이 옳다고 착각한다. 부디 안전과 훈육, 통제보다 자유와 소통이 어린이집 건축의 기준이 되기를 바란다.

파주 출판도시
뮤엠 사옥

와이즈건축

"심지어 벽돌조차도 무언가가 되고 싶어 한다."

-루이스 칸 미국 건축가

엄준식

땅과 풍경과 하늘과 건축적 감응

경기도의 파주 출판도시는 1990년대 서울에 있던 출판사들이 사무실 유지비 부담이 증가하자 이곳으로 이주하면서 시작되었다. 서울 근교에 있으면서도 땅값이 비교적 저렴한 심학산 인근 한강 옆 부지를 매입하고 건물을 지었다.

특히 최초 도시 계획 당시부터 국내의 대표적인 건축가 승효상과 김영준이 각각 1단계, 2단계로 나누어 총괄했다. 건축 설계에 다수의 유명 건축가가 참여함으로써, 국내 건축 디자인의 경연장이 되었다. 지금도 드라마나 광고의 촬영지로도 활용되고 있으며 관광객들이 즐겨 찾는다.

다양한 모습의 사옥들 가운데 유독 눈에 띄는 건축물이 있다. 바

로 출판도시 2단지에 있는 뮤엠 사옥으로 얼핏 녹아내린 듯이 보이기도 하고 움직이는 듯이 보이기도 한다. 그러나 이러한 이미지가 건축물 전체를 아우르지는 않는다. 단지 출입구를 포함한 기단부에만 일부 적용되었다. 마치 종이를 찢은 것처럼 입면 일부를 살짝 들어 올린 형태가 대지에서 그대로 솟아난 듯한 느낌을 준다. 이로써 대지와 건축물의 물리적 경계는 한껏 흐려져 있다.

외관을 보면, 진회색의 전벽돌을 전면에 두른 매스와 위층으로 올라갈수록 통일감 있게 정갈해지는 입면이다. 단순함을 극대화하면서 창문 벽돌은 틈을 주는 영롱 쌓기로 변화를 주었다. 또한 내부 공간은 중정이나 옥상 정원 등을 조성하여 하늘과 소통하려는 모습을 보인다. 이는 단조로울 수 있는 평면에 변화를 주는 한편 이 건축물이 주변과 관계를 맺는 데 중요한 역할을 한다.

결국 이 건축물은 땅과 주변 풍경 및 하늘과의 경계를 다양한 건축적 장치로 활용함으로써, 입체적 관계성을 구축하고 특별한 건축적 감응을 선사한다. 즉, 건축물을 대지에서 자라난 듯이 형상화하면서 자연과의 연결성을 강조하는 듯하다. 이러한 시도야말로 오늘날 자연과 단절된 도시 풍경 안에서 건축이 할 수 있는 새로운 도전이 아닐까?

벽돌의 위트

안대환

검은색에 가까운 전벽돌의 건축물은 무겁게 느껴진다. 전벽돌은 긴 수명을 변화 없이 유지하고자 하는 엄중함, 정형성(직선, 사각형, 육면체), 안정성, 높은 밀도라는 특징을 가진다. 건축 과정도 간단치 않다. 수많은 벽돌을 쌓아 올려 커다란 구조물 덩어리를 만들어내야 한다. 동질적인 재료인 벽돌 구성은 중간에 다른 재료를 끼워 넣기가 어렵다.

뮤엠 사옥은 벽돌 건물의 정형성과 함께 고정관념을 깨는 위트가 있다. 이는 장중한 건축물에 부여한 곡선과 창문·가벽에서 나온다. 창문의 크기·위치와 창문 상부의 벽돌 쌓기 방식에 변화를 주었다. 게다가 몇몇 창문에는 벽체와는 다른 느낌의 가벽이 끼워져

있다. 줄눈까지 노란색으로 칠해진 벽돌 가벽은 장중한 전벽돌 벽과 대비되면서 키치적인kitsch* 느낌을 준다.

안정적인 대지도 벽돌과 유사한 정형성을 가진다. 뮤엠 사옥은 대지 접합부에서 곡선을 이루다 상부로 가면서 다시 고정관념을 적용한다. 고정관념과 고정관념 사이에 곡선을 넣은 것이다. 곡선은 땅과 벽면을 이으면서 출입구를 드러낸다. 사람은 벽이 만들어내는 곡선의 틈바구니를 비집고 그 안으로 들어간다.

뮤엠 사옥은 대지의 힘을 끌어올린다. 마치 그 앞에서 사람들이 소원을 비는 돌탑 같다. 하늘로 치솟는 듯 돌을 쌓아 올린 모양을 보고 있으면 제주 전역에 있는 방사탑防邪塔이나 진안의 마이산탑이 떠오른다. 뮤엠 사옥도 이러한 바람을 보여주려 했는지도 모르겠다.

앞서 커빙 하우스가 벽돌을 '공중에 띄워' 곡선을 만들어냈다면 뮤엠 사옥은 벽돌을 '쌓아 올려' 곡선을 만들어냈다. 이 독특한 건물이 자연스러워 보이는 것은 출판도시에 개성 있는 건물이 많기도 하지만, 바로 옆의 두 건물도 벽돌로 지어졌기 때문일 수도 있다. 출판도시에는 시대를 대표하는 유명 건축가의 작품들이 많이 모여 있다. 뮤엠 사옥도 그중 하나로 위트와 함께 존재감을 과시하고 있다고 생각한다.

• 대량으로 생산되는 모조품 등을 말한다. 예술적으로는 의도적으로 구현된 유치함을 뜻한다.

출현: 대지에서 건축으로

정태종

 땅 위에 지어진 건축물은 일반적으로 대지와 건축의 경계가 명확하다. 유기적인 대지와 기하학은 만나는 순간 충돌하면서도 서로 절충을 시도한다. 대지의 연장으로서의 정체성을 강조하는 랜드스케이프 건축landscape architecture도 그러한 타협의 결과이다.

 랜드스케이프 건축은 대지의 레벨이 끊기지 않고 연속적으로 이어지므로 직각이 나오지 않는다. 그래서 넓은 땅에 높은 건축물을 형성하기가 어렵다.

 뮤엠 사옥은 사무 공간으로서 랜드스케이프 건축의 한계를 극복하고자 곡선의 방향성을 활용했다. 땅에서 나와 하늘을 향해 뻗어

올라간다. 땅에 뿌리를 둔 나무도 대지를 뚫고 하늘을 향해 솟아 있다. 뮤엠 사옥은 침엽수를 닮았다. 땅을 거부하지 않으면서 자기가 필요한 공간을 마음껏 이용한다. 땅에 묻은 벽돌 하나가 자라서 건물이 된 듯하다.

한 줌의 흙으로 빚은 벽돌이 나무가 되고 건축이 되었다. 씨앗 한 알은 튼튼한 나무 밑동도, 하늘로 뻗는 나무줄기도 될 수 있다. 단단한 벽돌이 식물성을 모사했다는 점은 아이러니하다. 빈 대지에 갈라진 틈새를 만들고 결국에는 뚫고 나오는 봄날의 새싹처럼 세상에 나온 건물은 이제 쑥쑥 크기만 하면 될 듯하다.

뮤엠 사옥에서의 '나타남/창발emergence'은 대지의 특징인 연속성, 부드러움, 곡선에서 시작해서 직선으로 끝난다. 이 건축은 부드러운 천으로 강한 기하학적 형태를 만들어내는 마술과도 같다. 곡선의 입면 사이로 입구를 만들고 벽돌로 밀도를 조절하여 필요한 공간을 만들어낸다. 단단한 직육면체 매스는 이제 너풀거리는 한복 치마를 입은 듯하다. 벽돌조차도 무언가 되고 싶어 한다는 건축가 루이스 칸의 말이 실감 나는 장면이다. 새로운 디자인을 창출한 벽돌은 이제 주인공이며 세상에서 무엇도 될 수 있는 '잠재력' 자체이다. 뮤엠을 다녀온 후로 길을 가다 발길에 차이는 벽돌 조각 하나도 예사롭지 않아 보인다. 이 작은 조각이 언젠가는 멋진 건축이 되는 장면을 상상한다.

회색 전벽돌은 오래전부터 중국에서 사용해 왔고 붉은색 적벽돌

은 일본의 근대를 상징한다. 그렇다면 우리 고유의 정체성을 느끼게 해줄 벽돌은 무엇일까? 최근 치장 벽돌 쌓기가 유행이다. 그렇게 해서 다양한 공간을 만들어내는 것도 좋지만 벽돌만큼은 전통이 살아 있기를 바란다. 한때 각광 받던 금속판 접기나 목재 패널은 요즘 선호도가 예전 같지 않다. 벽돌은 이런 전철을 밟지 않고 오랫동안 우리 곁에서 하나의 씨앗으로 남길 바란다.

남양주 '주택-카페-수영장 콤플렉스'

디자인 그룹 오즈oz

"문의 손잡이는 건물과의 악수이다."

-주하니 팔라스마 핀란드 건축가

정
태
종

사선의 의미

남양주 프로젝트의 노출 콘크리트와 강렬한 기하학적 형태는 현대 건축의 특징이다. 콘크리트의 가소성은 형태의 다양성을 확보하며 본연의 거친 질감은 물론 매끄러움까지 표현할 수 있기에 조각 같은 건축물이 가능하다. 다양한 기하학적 표현이 가능해지면서 경사면, 대각선을 이용한 설계가 다양한 양상으로 펼쳐진다.

이곳에서 주택과 카페의 매스는 서로 적절한 간격을 두고 사이좋게 배치되어 각자의 형태를 보여주고 있다. 매스의 사이 공간은 아귀가 잘 맞는 요철처럼 자연스럽게 비어 있다. 건물로 둘러싸인 그곳 위요^{圍繞} 공간에서 바라보는 전망은 엄마의 품처럼 아늑하다.

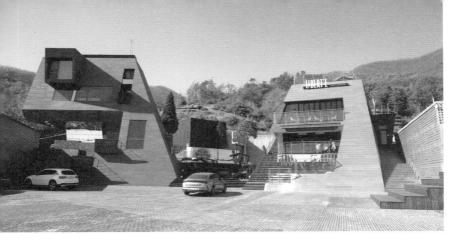

거친 노출 콘크리트가 따뜻한 공간으로 바뀌는 것은 두 매스의 명확한 공간 구분이 아니라 두 매스의 '사선斜線'에서 나오는 듯하다. 사선이 대지를 하늘의 품으로 안아 올리는 것 같다. 이로써 대지에서 직각으로 출현하는 일반적인 건축과 달리 자신만의 기하학적 건축을 펼쳐낸다.

다만, 노출 콘크리트라는 거친 재료는 부담스럽다. 자연과의 공존과 지속 가능성이 중요해진 시기에 개발과 훼손의 이미지가 강한 콘크리트를 건축적으로 어떻게 활용할지 고민이 필요하다. 우리는 종종 도시 외곽 한적한 자연 속에서 노출 콘크리트를 이용한 브루탈리즘 건축물은 만나게 된다. 이들은 커다란 간판과 광고signage로 존재감을 드러낸다. 자연을 아끼고 보존하면서 공존해온 우리 건축의 전통이 오늘날에도 유효하기를 바란다.

형태와 재료:
스며들기와 드러내기

뒷산의 경사와 어울리는 피라미드 같은 사선의 건물 두 채가 서 있다. 각각 주택과 카페로 쓰이는 이들 건물의 사이 공간이 자연을 받아들이면서 건물과 배경이 어우러지는 구성이 되었다. 넓은 마당에서 건물 외피까지 폭넓게 사용된 짙은 회색의 석재는 배경 속으로 차분하게 가라앉는 느낌이다. 이 건축물이 자신을 드러내는 방식은 따로 있다. 진회색의 석재는 매스감이 강한 피라미드 형식을 보여준다.

주택 건물은 피라미드 중간부를 통째로 비워 공중에 띄웠다. 카페도 피라미드 중간부를 스테인리스로 처리해 석재로 된 상부를 공중에 띄운 것처럼 보인다. 빼내고 덧붙인 부분, 창호의 비율과 배

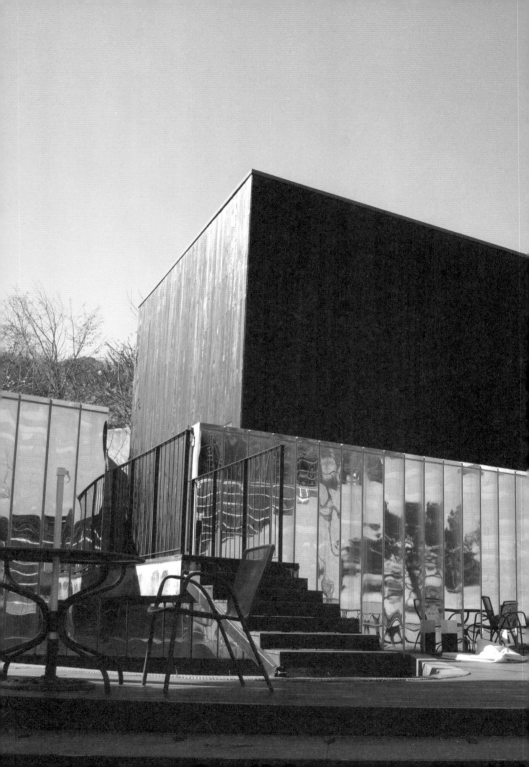

치는 독특한 아름다움을 선사한다.

외부에서 보았을 때 이 건축은 크게 세 부분으로 나뉜다. 두 개의 피라미드, 담장, 피라미드 사이의 여러 장치가 그것이다. 이들은 모두 짙은 회색 석재로 되어 있어 일체감을 형성하면서 깊이감이 느껴지지 않는 독특한 분위기를 만든다. 다양한 외부 동선은 이러한 감각을 여러 위치에서 경험하게 한다. 밤에는 조명이 놀이 공원 같은 분위기를 연출하면서 이곳이 자기만의 공간임을 드러낸다.

예전에는 이곳에 근사한 한옥이 있었다고 한다. 시간이 지나면서 그 자리에 이 건물이 세워졌다. 이후에 대로변 담장도 없어져 야외 공연장 느낌이 사라졌다. 더 이상 수영장도 사용하지 않는 모양이다. 이 밖에도 몇 가지 변화가 있었다. 이 집은 한때 이성근 미술관(현재는 서종면 수대울길 9번지로 이전)으로 사용되기도 했다. 변화는 어쩔 수 없다 해도 건축적인 아름다움은 잃지 않기를 바란다.

이 집의 뒷산에는 명당으로 알려진 이춘원 묘역(남양주 향토 유적 제6호)이 있다. 이 프로젝트는 '명당'의 현대적인 재해석으로 그 가치가 있다고 할 수 있다. 지형을 거스르지 않으면서도 돋보이는 형태와 재료로 변화를 보여주기 때문에 앞으로 어떻게 땅과 건축이 어울리게 될지 궁금하다.

자연도 땅도 건물도 사람도 모두 변한다. 그 과정에서 어떤 변화가 옳다고 장담할 수 없다. 사람이 자연과 땅을 해석하는 방법마저도 바뀌고 있기 때문이다.

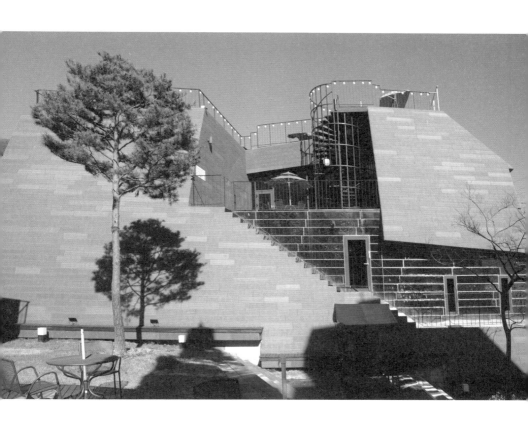

경계를 잇는 사선의 건축

북한강은 가장 긴 한강 지류로 그 일대는 자연경관이 아름답고 서울로부터 접근성이 좋아 대학생이 즐겨 찾는 엠티MT 장소이다. 특히 북한강 주변 강변길과 대성리역 등은 이벤트가 즐비하여 국민 관광지로 불릴 정도이다. 그곳 화도읍 금남리에 자연과 함께하는 멋진 건축물이 있다.

이 건축물을 처음 접했을 때 떠오른 인물이 있다. 프랑스의 대표적인 현대 건축가 장 누벨의 스승인 클로드 파랭이다. 그는 20세기 중반 '사선의 건축architecture oblique'으로 포스트모더니즘 시대를 이끈 건축가였다.

건축에서 '사선'은 인식적 측면에서 활동성, 의외성 등을 선사하

는 동시에 물리적 측면에서 동선과 차양, 스탠드 등의 형태적 기능을 수반한다. 이 건축물에서도 역시 비슷한 언어로 해석할 수 있는 부분들을 찾을 수 있다. 대표적인 것이 건축물의 사선 형태를 따라 올라가는 계단과 일부 차양 등의 공간이다.

이 건축물은 단독 주택과 카페, 외부 공간 등이 복합된 근린 생활 시설로 이곳에 적용한 사선은 공간을 역동적이고 멋스럽게 만든다. 더욱 눈여겨볼 것은 두 동이 마주하는 방식이다. 두 개의 매스가 서로 반대 방향으로 기울어지는 사선 형태로 마주하고 있어 실제 인접한 경계의 너비에 비해 통경축(通經軸, 조망 확보 공간)이 더욱 시원하게 열린 듯이 보인다. 마치 사용자를 뒤편의 자연으로 인도하는 것 같은 형상이다. 입면의 사선 형태는 내부 공간을 제약할 수도 있겠지만, 실제로는 사선의 의외성이 건축 공간을 더 풍부하게 만들고 있다.

사선의 건축은 자연 지형의 흐름을 건축물로 연결하는 랜드스케이프 건축과 일맥상통하는 부분이 있다. 자연의 굴곡진 흐름은 사선을 매개로 직선의 건축 공간으로 이어진다. 자연과 인공물인 건축물 간의 경계를 잇는 매개로서, 사선은 자유로운 각도를 가진 곡선과 수직과 수평으로 구성된 직선 사이에 존재하는 전이적 장치로 보인다.

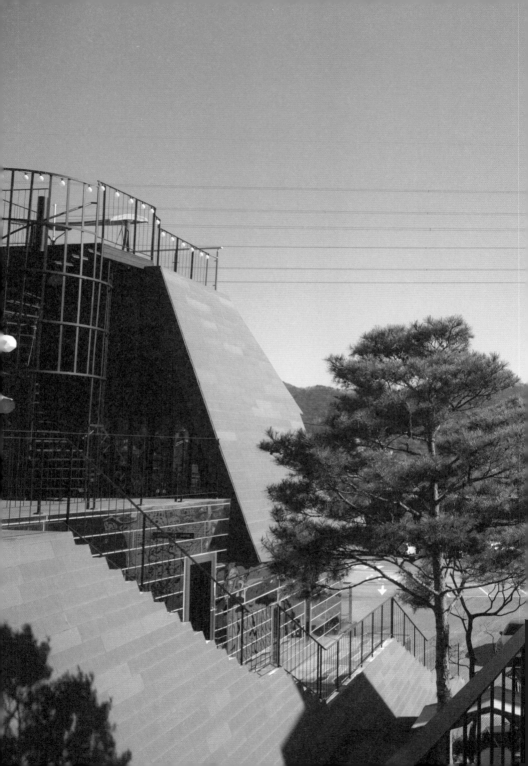

서울 논현
그라데이션 타워

로디자인 L'EAU Design 도시환경건축연구소

"흰 고양이든 검은 고양이든 간에
쥐를 잘 잡는 게 좋은 고양이다."

－덩샤오핑 중국 정치가

정
태
종

적층의 논리학

　　　　　대도시의 고층 건물은 수평적인 적층을 통해 수직
으로 올라간다. 높이를 중요시하는 이러한 방식은 층별 프로그램의
단절을 가져온다. 이는 현대 건축이 해결해야 할 중요한 과제이다.
과거 뉴욕 맨해튼에서 초고층 건물들이 경쟁하던 20세기 초와 달
리 오늘날은 수직적 공간 확보보다 이들 간의 연결이 중요해진 것
이다.

　논현 그라데이션 타워는 비워진 공간인 세 개의 라운지와 수직
동선을 이용하여 내부 프로그램의 변화에 대응할 수 있도록 했다.
저층부를 로비로 두어 공용 공간을 제공하고 상부는 기능에 따라
구획하는 일반적인 방식과 다르다.

지하 6층, 지상 16층인 이 빌딩 최상부는 로비 역할을 하는 루프 라운지가, 그 아래는 의료 상담과 컨설팅을 위한 메디텔 라운지가 있다. 뷰티-케어 라운지는 지하에 구성되어 있다. 이들 공간은 각각의 프로그램에 대응하면서 일종의 띠처럼 묶여 있다. 방문객이 이리저리 이동할 필요 없이 한곳에서 필요한 일을 처리할 수 있는 것이다.

건물 외부도 이러한 프로그램에 대응하듯 '그라데이션'을 이룬다. 내부 프로그램에 따른 공간 구성이 외부 입면에 영향을 미치면서 그동안 고층 건물에서 별개로 계획되었던 내외부가 밀접해졌다. 그러나 이러한 내외부의 상관관계는 초기 프로그램에 맞춰 결정되기에 추후 내부 프로그램의 변화에 대응하기는 쉽지 않아 보인다.

도심에 세워지는 고층 건물은 세련된 하나의 메스로 이루어지거나 두세 개의 건물로 나뉘어 자신의 존재를 과시한다. 그렇다면 수많은 고층 빌딩이 경쟁하는 서울에서 어떻게 자신만의 정체성을 드러낼 수 있을까?

고밀도 도시인 서울에서 상업 시설은 건축법이 허용하는 건폐율과 용적률 범위 내에서 최대한의 효율성을 추구한다. 사정이 이렇다 보니 서울 도심의 건축은 전체적인 형태에 집중하기보다는 최대한 내부 공간을 확보하는 방향으로 이루어졌다. 이런 상황에서 자기 정체성을 드러내려면 입면을 크게 강조하는 수밖에 없다.

서울시 강남구 한복판에 지어진 그라데이션 타워는 안정적이면

서도 색다른 외관으로 이목을 끈다. 물론 '색다르다'는 게 꼭 좋은 것만은 아닐 수 있다. 차별화에 몰입하다 보면 색다름을 위한 색다름이 되기 쉽다. 건축에서도 자기 정체성을 잃지 않으면서 주변을 배려하고 어울리려는 노력이 필요하다. 건축물이 완성도와 개성을 갖추는 것은 나무랄 일이 아니다. 그러나 도시에서 건축을 따로따로 놓고 볼 수만은 없다. 여러 건축물이 한데 모여 있을 경우의 '외부 효과'도 생각해야 한다.

배려는 사람들 관계에서만 필요한 것이 아니다. 그런 면에서 이 건축물은 얌전하면서도 세련되고 다양한 공간을 우아하게 종합하여 하나의 매스에 담은 것으로 보인다. 과대광고나 과대 포장은 속이 비었을 때나 한다. 속이 꽉 찬 경우는 내부의 빛이 밖으로 비친다. 그것을 우리는 후광이나 아우라라고 부른다. 논현 그라데이션 타워 주변의 건축물들도 자기 목소리를 내면서도 서로 어울리는 화음을 이루기 바란다. 여럿이 각자 부르는 솔로보다 합창이 듣고 싶은 건 나만의 생각이 아닐 것이다.

도심 속 블록 쌓기

안
대
환

추리 소설은 각각의 이야기 블록들이 모여서 하나
의 서사를 이룬다. 각각의 블록들은 선한 이야기, 악한 이야기, '반
투명'의 이야기들로 나눌 수 있겠다. 이들은 매끄럽게 연결되는 복
선과 암시를 통해 주인공과 악당의 대결을 흥미진진하게 한다. 그
러다 마침내 범인이 밝혀지는 결말에 이르러서는 카타르시스를 느
끼게 한다.

최고의 추리 작가인 애거사 크리스티의 대표작 『오리엔트 특급
살인 사건』도 이러한 '블록 쌓기'로 구현된 소설이다. 한 블록, 한 블
록 쌓이는 이야기가 긴장감을 높이면서 독자들이 책에서 눈을 떼
지 못하게 한다. 쌓아 올린 갈등이 해소되는 저 유명한 결말 장면은

서정적인 카타르시스마저 느끼게 한다. 셜록 홈스가 등장하는 첫 장편인 아서 코난 도일의 『주홍색 연구A study in scarlet』도 이와 비슷하게 전개된다.

이 건물도 소설과 비슷한 면이 있다. 외피를 가진 블록을 쌓아 마침내 하나의 구조물을 형성한다. 한 층 한 층 쌓되, 블록 간 틈이 생기지 않도록 매끄럽게 연결해야 한다. 설계를 따라 정성 들여 쌓다 보면 어느새 하나의 건물이 완성된다.

도심에 지어지는 건축물은 폭이 좁고 높다. 보통은 단일한 재료로 외피를 만드는데, 그렇지 않은 경우도 있다. 지상 16층 건물인 논현 그라데이션 타워는 1~3개 층을 묶어 서로 다른 질감과 색상의 디자인 블록을 형성한다. 여러 개의 띠를 두른 듯한 모습이다. 고층빌딩이 운집한 이곳 논현동에서도 시선을 끄는 건축이다. 외관상 전혀 다른 외피의 조합이 그라데이션을 이루는 듯하다가도 일체화된 모습으로 나타난다. 중간의 매시브한 블록을 제외하고는 수직성이 강한 패널을 붙여 동질성을 확보했기 때문이다. 내부가 비치는 블록과 불투명한 블록이 교차되어 있다는 점도 특별하다.

수많은 빌딩 속에서도 돋보이는 그라데이션 타워는 재료가 변하는 지점이나 모서리 접합부의 디테일이 중요한 건축물로 보인다. 재료마다 부착과 접합 방식이 다를 테니 말이다. 어찌 되었든 단차段差가 생길 수밖에 없다.

도심의 고층 건축에서 '이질적인 블록 쌓기'는 디자인 측면에서

매우 효과적인 건축이다. 수직적인 매스를 가진 건축물을 시점 이동에 따라 전혀 다른 건축물처럼 보이게 하는 효과가 있다.

단순한 형태와 다양한 재료의 힘

엄준식

　　　　서울의 강남구에 위치한 논현동은 과거 이 지역에
논과 밭이 많아 '논고개'로 불린 데서 유래되었다고 한다. 서울에서
도 손꼽히는 부촌富村으로 주택도 많지만, 공공기관과 금융기관, 사
무용 건물이 밀집해 있다. 엇비슷한 높이의 빌딩들이 듬성듬성 키
를 맞추고 있는데 그라데이션 타워도 그중의 하나이다. 하지만 다
른 건축물과 확실히 차별화되는 물리적 조건들이 있다.

　우선 군더더기 없는 직육면체의 매스 형태가 눈에 들어온다. 상
층부까지 일직선으로 이어지는 직각에서 나오는 힘이 상당하다. 물
론 주변에 이와 비슷한 건축물이 있기는 하다. 그렇다면 이 건축물
을 주목하게 만드는 힘은 어디에서 나올까? 그것은 바로 마감 재료

별로 나뉜 적층 형태에서 나오는 단위 블록들의 매스감이다. 높이가 다른 상자를 여러 개 쌓아 올린 듯, 실내 프로그램과 연계된 이 블록들은 투명과 반투명, 불투명의 조합으로 각각의 개성을 표출하고 있다.

이와 비슷한 개념의 건축물로 프랑스 파리 남동부 불로뉴비양쿠르에 있는 호리즌Horizons이 있다. 세계적인 건축가 장 누벨이 설계한 이 건축물은 세 개의 단이 올라갈수록 점점 작아지는 적층 형태로 되어 있다. 마치 결혼 축하 케이크 같다. 크게 세 개의 단으로 구분된 이 건축물 역시 단마다 재료를 달리해 띠를 두른 듯한 외관이다. 각 단을 구성하는 매스의 크기가 다르고 지붕이 박공 형식이라는 점을 빼면 그라데이션 타워와 흡사하다.

단순한 매스와 다양한 입면 재료라는 건축적 시도는 화려한 매스 형태와 눈에 띄는 단일 재료를 고집하는 요즘의 건축 경향에서 참고할 만하다. 특히 도심 속 마천루 디자인에 훌륭한 가이드가 될 수 있다.

　　사람은 대부분 시간을 건축과 함께 살아간다. 게
다가 건축은 인간으로서 삶을 살 수 있도록 하는 최소한의 조건 중
하나이다. 그러나 도시 사람들은 그 사실을 자주 잊는다. '삭막한 도
시', '회색의 도시'라는 표현에서도 느껴지듯 부정적인 인식이 있는
데다 너무도 익숙해 그 안에 살면서도 아무 느낌 없이 스쳐 지나가
는 경우가 대부분이다. 그러나 위세를 자랑하는 랜드마크나 마구잡
이로 지어진 건물 사이에는 소중한 건축이 숨어 있다.

　　건축가들에게는 직업병이 하나 있다. 어디를 가든 건축물에 관
심을 두고 '저 건물 괜찮은데' 하며 찾아보게 된다. 그리고 숨겨둔
소중한 보물처럼 생각날 때, 필요할 때 꺼내 보게 된다. 이번 기회

에 숨어 있는 보석 중에서 아주 일부를 드러내는 일을 했다. 그동안 경험한 다양하고 개성 있는 건축물 중에서 특히 독자들과 함께하고 싶은 것을 추려냈다.

금과 다이아몬드가 보석이 될 수 있었던 것은 처음에 누군가 그 소중함을 말해주고 다른 사람들도 그러한 부분을 받아들여 인정했기 때문이라고 생각한다. 그리고 사람들이 지속적으로 금과 다이아몬드를 아껴주었기 때문이라 생각한다. 건축물도 누가 말하고 전파하지 않으면 그 개성과 장단점을 알 수 없다. 일상에 묻혀 잊히게 된다. 그러나 누군가 "이 건축물은 이래서 좋아", "이런 측면으로 보면 괜찮은 건물이야"라고 이야기하고 그에 동조해준다면 가치가 되살아날 것이다. 이 책에서 다룬 건축물들은 누군가 "관심을 가져볼 만한 좋은 건축물이야"라고 이야기해준 것들이다. 그동안 시간이 흘러 어떤 건축은 잊히고 어떤 건축은 그 가치가 지속적으로 언급되고 있다. 이 책은 의미 있는 건축이 잊히지 않고 관심 속에서 발전해나가기를 바라는 마음에서 쓰여졌다.

모두가 만족하는 최고의 건축물이란 이상理想에 가깝다. 건축가들은 설계할 때 어느 방향으로 가야 하는지를 두고 많은 고심을 해왔다. 그런데 사람마다 관점이 다르니 느낌도 다르고 생각도 다를 수밖에 없다. 결국 건축이란 모두에게 통용되는 정답을 찾는 것이 아니라 각각의 개성을 찾아주고 인정해주는 작업이라는 생각이 든다. 이 책에서는 하나의 건물을 세 사람이 각자의 관점에서 바라보

았다. 살아온 경험과 쌓아온 관점과 미래관이 다르기에 서로 다른 이야기를 꺼내 놓을 때도 있고 비슷한 이야기를 꺼내 놓을 때도 있었다. 그러면서 서로 다름과 유사함에 놀랄 수밖에 없었다. 개인적으로는 글을 통하여 다른 두 분의 숨은 내면을 이해하는 한편 나를 드러낼 수 있었다는 점이 가장 큰 성과라고 생각한다. 이 책은 나에 대해 다시 한번 생각해보는 기회가 됐다. 내가 관심을 가지면서 살아온 건축의 한 분야에 대해서 보다 깊이 생각해볼 수 있었으며 다른 분야의 건축가들과 함께 작업하면서 인식의 폭을 넓힐 수 있었다.

'낯설게 하기ostranenie, defamiliarization'라는 예술 또는 문학에서 사용되는 용어가 있다. 이는 친숙하고 일상적인 사물이나 관념을 깨고 사물의 본래 모습을 인식하게 해주는 기법이다. 이렇게 함으로써 너무 일상적이어서 지각하지 못한 것에 대한 감각을 새롭게 회복하게 해준다. 의도적으로 건물을 보고 책을 만드는 경험은 나에게 '낯설게 보기'였다. 건축에 대해서는 어느 정도 잘 안다고 생각했지만 그게 아님을 깨달았다. 그리고 나 또한 건축 속에서 생활하고 일상으로 건축을 경험한다는 사실을 새롭게 알게 되었다. 아마 많은 독자도 건축 속에서 생활하고 건축을 보며 살아가지만, 너무 익숙해서 '나와는 상관없는' 무언가로 그냥 스쳐 지나갔을 것이다. 이 책을 읽게 된 후에는 '낯설게 보기'를 통해 새로운 감성으로 일상의 건축을 바라볼 수 있기를 바란다.

이 책은 또 다른 시작점이라 생각한다. 건축을 대하는 태도가 다를지라도 관심을 가지고 바라보면 서로를 인정할 수 있다. 보석 같은 건축을 찾아내는 것도 바로 '관심'이다. 이를 통해 김춘수의 시 「꽃」이 노래한 것처럼 스쳐 지나갔던 건축들이 "내게로 다가와" 새로운 의미가 되기를 바란다. 또한 이것이 서로 다름을 인정하고 더 좋은 의미를 발견하는 기회가 되기를 바란다.

우리 주위에는 훌륭한 건축이 많다. 그렇기에 '일상 속 건축 다시보기'는 계속되어야 한다고 생각한다. 독자들의 마음속에서도 이러한 작업이 이루어지기를 바라는 마음이 크다. 어쩌면 길을 가다 '이 건물 마음에 들어!' 하고 감탄했던 건축을 여러분도 바라봐주기를 바라는 마음인지도 모른다. 이러한 감성들을 나누고 공감할 수 있는 또 다른 작업이 이어지기를 기대한다.

_정태종

말을 거는 건축

ⓒ 정태종 안대환 엄준식, 2022

초판 1쇄 인쇄 2022년 6월 20일
초판 1쇄 발행 2022년 6월 24일

지은이 정태종, 안대환, 엄준식
펴낸이 이상훈
편집인 김수영
본부장 정진항
마케팅 김한성 조재성 박신영 조은별 김효진 임은비
사업지원 정혜진 엄세영

펴낸곳 (주)한겨레엔 www.hanibook.co.kr
등록 2006년 1월 4일 제313-2006-00003호
주소 서울시 마포구 창전로 70(신수동) 화수목빌딩 5층
전화 02-6383-1602~3 **팩스** 02-6383-1610
대표메일 book@hanien.co.kr

ISBN 979-11-6040-830-0 03600